PROP DESIGN ARCHIVES
GOVERNMENT FANATICS

핸드건 일러스트 설정자료집

: 거버먼트 파나틱스

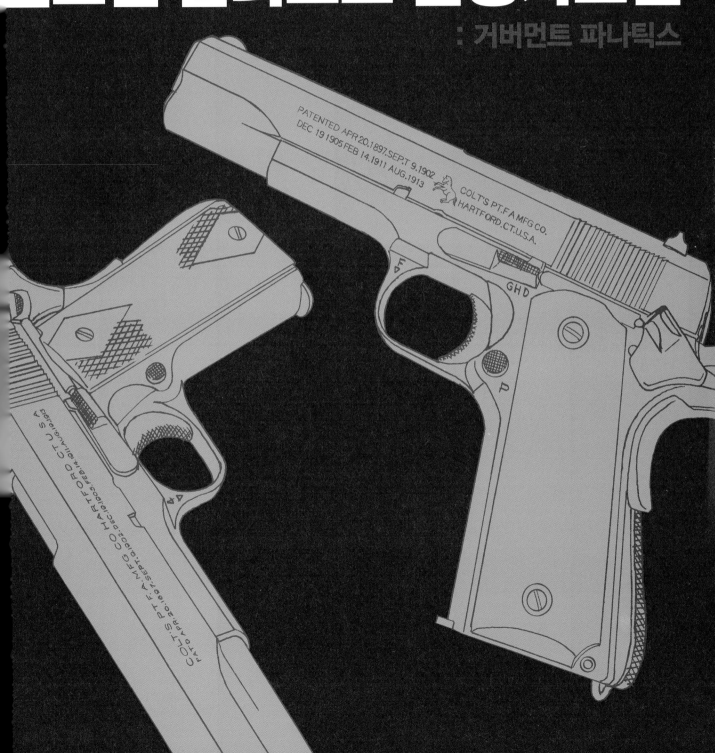

PATENTED APR 20.1897.SEPT. 9.1902
DEC 19 1905 FEB 14.1911 AUG.1913

COLT'S PT.F.A MFG CO.
HARTFORD.CT.U.S.A.

F D

GHD

P

거버먼트 파나틱스란?

미국인은 45 구경 핸드건에 대한 신뢰가 매우 각별해서 9mm 구경이 주류인 오늘날에도 여전히 이를 선호합니다. 총기를 소유할 수 없는 국가에서도 인기가 높아 지금도 많은 모델건이 발매되고 있지요. 이 책은 45 구경 핸드건을 대표하며 많은 파생 모델이 있는 콜트사의 'M1911'을 중점적으로 살펴보고 기타 주요 9mm 구경 핸드건도 추가해 작화에 참고할 수 있는 정보를 소개합니다.

제목의 'GOVERNMENT FANATICS'는 M1911의 민수용 모델을 '거버먼트 모델(관급형)'이라 일컫은 것에서 따온 것입니다. M1911은 통상 '콜트 거버먼트(COLT GOVERNMENT)'라고 부릅니다. '파나틱스(FANATICS)'란 '광신자'나 '광적인' 등을 의미하지요.

만화나 애니메이션의 설정자료로 활용하는 데 편리하도록 선으로만 표현했으므로 총의 형태나 세부 형상을 파악하기 수월할 것입니다. 다양한 작화 상황에서 유용하게 참고할 수 있는 자료가 되기를 바랍니다.

GOVERNMENT

=

M1911

PROP DESIGN ARCHIVES
GOVERNMENT FANATICS

CONTENTS

GOVERNMENT FANATICS

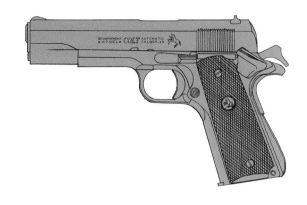

Note

사양서 보는 법

각각의 핸드건 페이지에 스펙 정보가 게재되어 있습니다. 제조기간으로 당시의 시대 배경 등을 가늠해 활용하기 바랍니다. 전장 치수로는 크기를 가늠할 수 있으므로 손 크기를 고려해서 참고하세요.

엠 나인틴 일레븐 ←—————————————————————— 명칭 읽는 법

Specification Data

Manufacturing period : ········· **1911~?** ←——— 제조기간
Manufacturer : ·········· **Colt Firearms** ←——— 제조사
Full Length Size : ········ **About 216mm** ←——— 전장

※ 제조기간은 '1900~'와 같이 '~'로 끝나는 경우는 현재에도 생산하고 있다는 의미입니다.
　'1900~?'와 같이 '?'로 끝나면 생산 종료 시기가 불명확하다는 의미입니다.
※ 전장은 각각의 측정 방법이 다를 수 있으므로 다소 오차가 있습니다.

M1911 HISTORY

M1911의 탄생

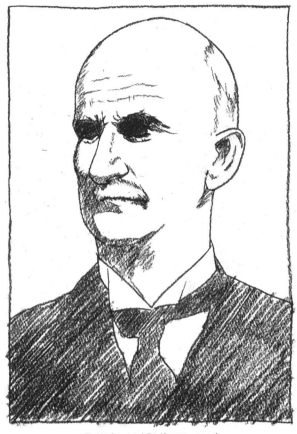

존 모지스 브라우닝(1855~1926)

자동화(오토매틱)를 고안한
천재 총기 설계자 존 모지스 브라우닝

총기 개발의 천재라고 불리는 총기 설계 기술자 존 모지스 브라우닝(John Moses Browning)은 1855년 미국 유타주 오그던에서 태어났다. 부친인 조나단 브라우닝도 총기 기술자였는데, 장남인 존은 열여덟 살 때부터 아버지의 총포점에서 총기 수리 등의 일을 도왔다. 그 후 가업을 이은 존은 스물네 살 때 레버액션식 단발 라이플을 개발하고 특허를 취득했다. 부친이 사망한 후 총기 수리가 주요 생계 수단이었지만, 3년 후부터는 레버액션식 라이플을 판매하기 시작한 것이다. 당시 총기 판매로 유명한 윈체스터사가 이 라이플에 주목했고 이후 윈체스터사와 함께 'M1887 레버액션 샷건(산탄총)'을 비롯해서 'M1897 펌프액션 샷건' 등 다수의 총기를 설계 · 제작했다.

모든 자동소총의 근간이 된
GOVERNMENT

존은 산탄총을 개발하면서 사격 시 발생하는 가스의 잉여 에너지에 주목했는데, 다음 실탄을 장전할 때 이 에너지를 이용할 수는 없을지 고심하며 많은 시행착오를 거쳤다. 훗날 이 아이디어는 기관총 개발을 성공시키는 데 큰 역할을 했다. 존은 금속제 탄띠(기관총 실탄을 연결하는 띠)를 사용하는 자신의 기관총이 군용으로 채용되기를 바라며 지금까지 거래하던 윈체스터사가 아닌, 당시 군용 총기 제조사로 유명했던 콜트사와 협업해 시제품 기관총을 내놓았다. 이후 콜트사를 비롯해 벨기에의 FN사

와 함께 다수의 유명 총기를 탄생시켰고 FN사와 개발한 브라우닝의 첫 민수용 32 구경 'M1900'은 1900년에 발매해 유럽에서 선풍적인 인기를 누리며 대량으로 판매되었다. 같은 시기 미국 콜트사에서는 구경을 조금 키운 38 구경 'M1900'이 발매되었다.

여기서 잠시 시간을 거슬러 1898년의 상황을 살펴보자. 당시 미군은 미국−스페인 전쟁에서 승리한 후 필리핀을 지배하려는 과정에서 문제를 겪고 있었다. 마약성 약물을 복용하고 저항하던 현지 모로족 전사들을 일격에 제압하지 못해 역공을 받으며 사상자가 발생하는 사건이 벌어진 것이다. 38 롱 콜트탄의 대인저지력의 역부족을 실감한 미군은 '한 발만으로도 적을 움직이지 못하게 하는 위력적인 총'의 개발을 존에게 의뢰했다. 이에 존은 45 롱 콜트탄을 자동권총용으로 개량한 45 ACP(Automatic Colt Pistol)탄과 'M1900'을 45 구경으로 강화한 'M1905' 개발에 성공한다. 이것이 바로 거버먼트 'M1911'의 원형이다.

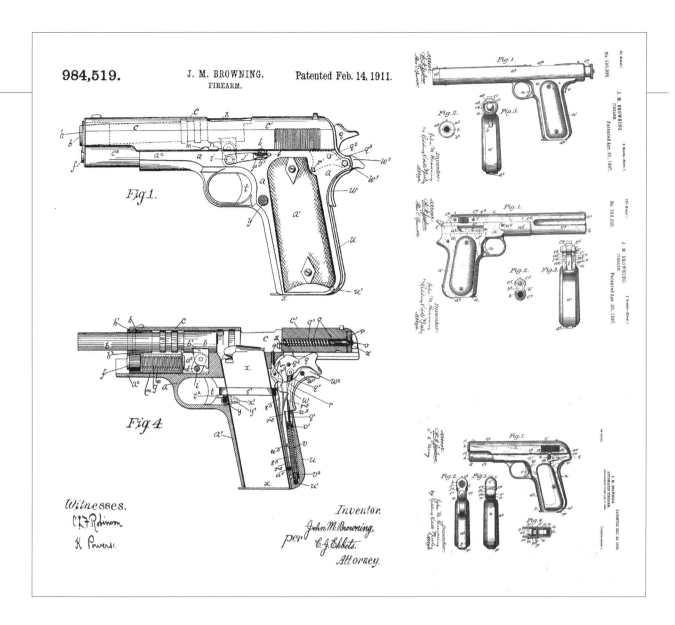

개량을 거듭한 M1911, 미군 휴대 무기로 채용

수많은 개량을 거쳐 개발된 'M1911'이 미군의 사이드암 (휴대 무기) 채용 경쟁에서 승리함으로써 명실공히 거버 먼트가 탄생했다. 그리고 1차 세계대전에서 노출된 문 제점을 개선해 'M1911A1'으로 개량된 이후, 1980년대 까지 미군의 제식 권총으로 긴 명맥을 이어왔다(한국도 1980년대에 국산 K5로 교체하기 전까지 국군의 제식 권총으로 사용했다-편집자 주).

구조가 매우 단순해서 낮은 고장률과 불량률을 자랑했 는데, 습도가 높은 진창 속에서 치러야 했던 베트남전은 물론 모래 범벅이 되는 걸프전에서의 실전 경험이 이를 증명했다.

정식 채용 후 100년이 넘게 흘렀지만, 현재도 미 해병대 일부 부대나 델타포스 등에서 현역으로 활약하고 있다.

개발한 작동 구조는 오늘날에도 전 세계 군용총에서 사용

존은 평생에 걸쳐 피스톨, 라이플, 샷건, 머신건 등 모든 종류의 총을 설계하며 근대의 수많은 총에 사용되는 작 동 구조를 발명했다. 실용화되지 못한 것도 있지만 128 건의 특허를 취득했으며, 그의 발명에 영향을 받지 않은 군용총은 전 세계적으로 찾아보기 어렵다.

1986년에는 M1911의 특허권이 풀리면서 다수의 제조 사가 M1911 파생 모델을 만들어내기 시작했다. M1911 은 지금까지 200만 정 이상 생산되었다고 알려져 있으 며 오늘날에도 여전히 많은 사람이 애호하고 있다.

각 부분의 설명

GOVERNMENT(M1911)의 부분별 명칭과 기능

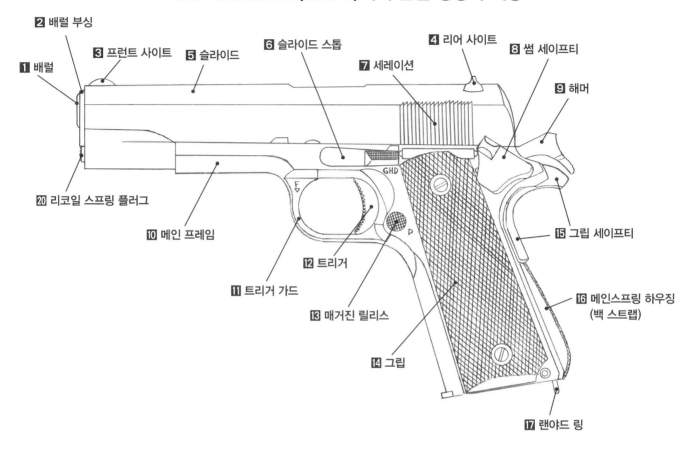

1 배럴(Barrel)

총신. 탄환을 사출하는 본체의 슬라이드 내부에 있는 통 모양의 부분.

2 배럴 부싱(Barrel bushing)

명중률을 높이기 위해 배럴을 고정하는 부분(※COLT M1991 COMPACT 등 콘 배럴 타입에는 없음).

3 프런트 사이트(Front sight)

가늠쇠. 총 앞부분의 조준기. 프런트 사이트와 리어 사이트를 맞춰서 조준하는 데 이를 사이팅이라고 한다(p.150 참조).

4 리어 사이트(Rear sight)

가늠자. 총 뒷부분의 조준기.

5 슬라이드(Slide)

노리쇠. 블로백하는 부분으로 이 부분의 작동으로 오토매틱(자동)이 기능한다.

6 슬라이드 스톱(Slide stop)

스토퍼. 총탄이 모두 발사되면 스토퍼가 올라와 슬라이드 본체에 걸리고 슬라이드가 열린 채 고정되어 홀드 오픈 상태가 된다.

7 세레이션(Serration)

수동으로 슬라이드를 당길 때 미끄러지는 것을 방지한다. 이곳을 잡고 당긴다.

8 썸 세이프티(Thumb safety)

안전 장치. 엄지로 조작하는 안전 장치라서 썸 세이프티라고 한다. 프레임의 왼쪽에 달려 있어 오른손잡이용이 기본이지만, 양손잡이용 세이프티(앰비 세이프티)도 있다.

9 해머(Hammer)

공이치기 또는 격철. 표준적인 '노멀 스퍼 해머'나 그립 부분이 넓은 '와이드 스퍼 해머', 그립 부분에 구멍을 뚫어 경량화함으로써 해머의 속사성을 높인 '링 해머' 등이 있다.

10 메인 프레임(Main frame)

본체 부분으로 시리얼 넘버 등이 기재되어 있다.

11 트리거 가드(Trigger guard)

방아쇠 울. 의도치 않게 손가락이 트리거를 건드려 발사되지 않도록 트리거를 보호하는 구조물이다.

12 트리거(Trigger)

방아쇠. 당기면 탄환이 발사된다.

13 매거진 릴리스 (Magazine release)

이 버튼을 누르면 내부에서 매거진을 고정하고 있는 매거진 캐치가 개방되어 매거진을 빼낼 수 있다(p.152 참조).

14 그립(Grip)

총파. 손으로 쥐는 부분으로 나무, 플라스틱, 고무 등 다양한 재질로 만든다. 교체가 가능해서 펄 그립(진주)이나 아이보리 그립(상아) 등의 기호품도 있다.

15 그립 세이프티(Grip safety)

그립을 잡으면 해제되는 세이프티. 그립 안으로 미세하게 움직인다.

16 메인스프링 하우징 (Mainspring Housing)

메인스프링이라고 하는, 해머를 타격하기 위한 스프링이 들어 있는 부분.

17 랜야드 링(Lanyard ring)

도난 방지를 위한 끈 등을 연결하는 고리.

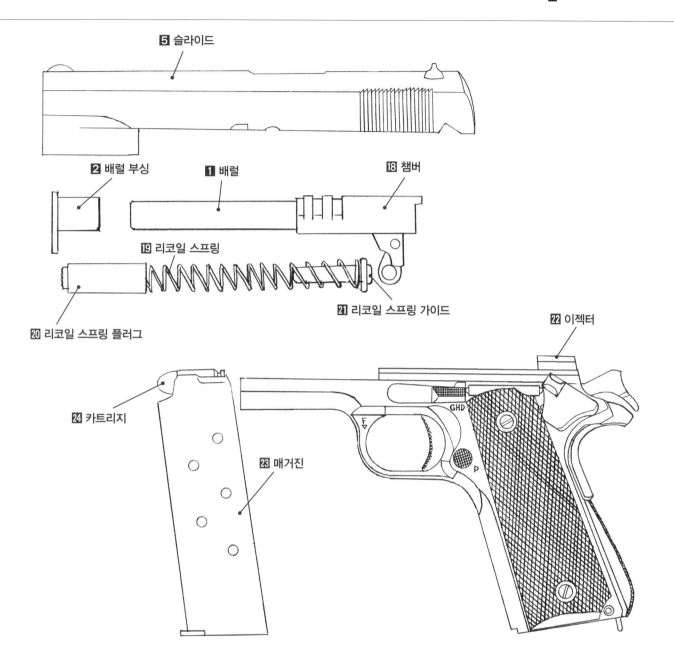

5 슬라이드

2 배럴 부싱

1 배럴

18 챔버

19 리코일 스프링

21 리코일 스프링 가이드

20 리코일 스프링 플러그

22 이젝터

24 카트리지

23 매거진

GHD

F

P

18 챔버(Chamber)

약실. 슬라이드를 후퇴시킨 후 되돌리면 매거진 속 실탄이 약실로 장전된다.

19 리코일 스프링(Recoil spring)

후퇴한 슬라이드를 원래 위치로 되돌리기 위한 스프링.

20 리코일 스프링 플러그 (Recoil spring plug)

리코일 스프링을 고정하는 부분.

21 리코일 스프링 가이드 (Recoil spring guide)

리코일 스프링이 빠지지 않도록 하는 부분. 길이가 긴 롱 리코일 스프링 가이드 (p.062 참조)도 있는데 긴 스프링이 휘지 않기 때문에 안정감을 준다.

22 이젝터(Ejector)

발포 후 빈 카트리지를 배출하기 위한 부분.

23 매거진(Magazine)

탄창. 장전한 뒤에 예비로 휴대하고 다니며, 실탄이 떨어지면 매거진 채로 교체한다.

24 카트리지(Cartridge)

실탄. 주로 탄환, 약협, 발사약, 뇌관 등으로 구성되어 있다. 종류도 다양한데, M1911은 45 구경 밀리터리 볼과 풀 메탈 재킷, 플랫 노즈 풀 메탈 재킷, 재킷티드 할로우 포인트 등이 있다.

구경 표기에 관하여

총의 구경 표기는 제조국이나 개발 시기 등에 따라 인치 표기와 밀리미터 표기를 혼용하고 있다. '45 구경'은 0.45in(11.43mm)라는 의미로 정확히는 '.45 구경'으로 표기하는 것이 올바르지만, 이 책에서는 편의상 '45 구경'으로 표기했으며 밀리미터 표기는 '9mm 구경'과 같이 표기했다.

각 부분의 설명

라이플링

다른 제조사는
우선이 주류.

강선. 총신 안에 새겨진 나선형의 홈.
콜트사의 거버먼트(M1911)는 6조(6줄)
좌선이다.

라이플링의 형상

일반적인 라이플링 　　　　폴리고널 라이플링

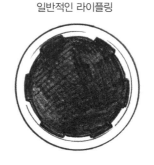

라이플링은 크게 두 가지로 나뉜다. 일반적인 라이플링은 홈의
가장자리가 예각이다. 반면에 폴리고널(다각형) 라이플링은 가장
자리가 매끈한 편이며, 헥사고널(육각형)이나 옥타고널(팔각형)
인 형태도 있다. 폴리고널 라이플링은 접촉하는 면이 넓어서 총
신 내의 가스에 의한 압출이 강해지기 때문에 탄환의 초속(初速)
이 빨라지는 효과가 있다. 이 책에서 소개하는 총 가운데 글록이
폴리고널 라이플링이다.

매거진

전통적인 모델인 M1911의 장탄 수는
7발이다. 챔버(본체 약실 내)에 장전하
면 7발+1발로 총 8발이 된다. 이외에
더블스택이라고 하는 복열식 매거진
(p.107 참조)으로 13발 정도 장전할 수
있는 타입도 있다.

카트리지

45 ACP탄

M1911에는 45 구경용 45 ACP탄을 사용한다. 1905년에 존 모지스 브라우닝이 설계한 대형 자동권총용 카트리지(실탄)다. 45는 구경의 길이를 뜻하며, 정확히는 0.45in(11.43mm)다. ACP는 Automatic Colt Pistol의 약자다. M1911의 전신인 M1905에 최초로 사용된 후 미국에서 널리 보급되었다. 미국 개척 시대를 풍미한 '45 롱 콜트'나 두 번의 세계대전을 치른 '45 ACP'처럼 45 구경의 탄환 자체가 특별한 역사를 지녔다. 총탄의 위력(저지능, 스토핑 파워)도 9mm 파라벨럼탄보다 45 구경탄이 우수해 지금도 군대나 SWAT에서 채용하고 있다.

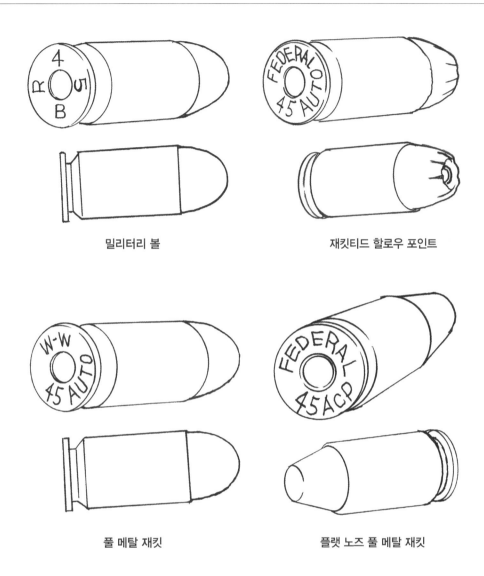

밀리터리 볼

재킷티드 할로우 포인트

풀 메탈 재킷

플랫 노즈 풀 메탈 재킷

9X19mm 파라벨럼탄

이 책에서 다루는 베레타나 글록에 사용하는 9X19mm 파라벨럼탄. 독일 무기탄약공장에서 개발한 권총용 카트리지다. 7.65mm 루거탄을 강화한 것으로, 탄의 직경이 9mm이고 약협 길이는 19mm라서 '9X19'로 표기한다.

크기가 작아서 더 많은 탄약을 휴대할 수 있기에 오늘날 세계에서 가장 널리 사용되는 카트리지이며, 서브머신건(휴대용 기관총)용 카트리지의 주류이기도 하다.

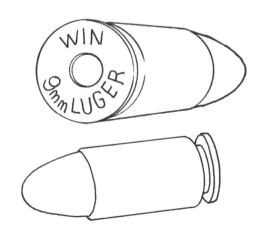

용어 해설

이외의 용어

■ 머즐(Muzzle)
총구. 총신 끝의 개구부.

■ 컴펜세이터(Compensator)
총구의 앞쪽 끝에 장착하는 원통형 부품. 통의 측면 등에 구멍이 있어, 탄환 발사 시 총구에서 분출하는 연소가스를 빼내어 발사 반동이나 총신의 흔들림을 억제한다. 머즐 브레이크라고도 한다. 총을 제어하는 역할이 중심인 경우에 주로 컴펜세이터라고 부르는 듯하나, 명확히 구별하지는 않는 편이다(p.106 참조).

■ 이젝션 포트(Ejection port)
슬라이드 중앙부의 오른쪽에 있는 개구부로 총탄 발사 후 빈 약협이 배출되는 곳이다. 배출이 잘되지 않고 걸리면 '잼'이라고 부르는 장탄 불량이 생기는데 실전에서는 목숨과도 직결되는 만큼 주의가 필요하다.

■ 테일(Tail)
그립 세이프티 상단 후방부. 후방이 길어 안정적인 그립감을 주는 비버테일이나 와이드 그립 등 형태가 다양하다.

■ 테이크다운 레버
(Takedown lever)
분해용 레버. 청소 등을 위해 슬라이드를 분리할 때 사용한다. M1911에서는 슬라이드 스톱을 뽑아내어 분해할 수 있다.

■ 어드저스터블 트리거
(Adjustable trigger)
전후 위치를 조정할 수 있는 트리거. 트리거 하단에 있는 트리거 스톱이라고 부르는 나사를 돌려서 트리거의 위치를 조정한다.

■ 트리거 스톱(Trigger stop)
어드저스터블 트리거에서 사용하는 조정 나사의 명칭.

■ 파이어링 핀(Firing pin)
격침. 리볼버(회전식) 권총의 핀은 대부분 해머(격철)에 직접 달려 있지만 거버먼트는 총신 뒷부분의 약실 후방에 들어 있다. 트리거를 당기면 해머(격철)가 내려가 격침을 밀어내는데, 이때 격침이 카트리지(실탄)의 프라이머(뇌관)를 타격해 발화가 일어난다. 그리고 카트리지 내의 파운더(발사약)가 연소해 탄환이 발사된다.

■ 코킹(Cocking, 코크)
해머를 손가락으로 세워서 격발 가능한 상태로 조작하는 것. 대부분의 총이 트리거를 당김으로써 해머를 세워 격발할 수 있지만(더블액션), 트리거를 당길 때 힘이 필요하기 때문에 총이 흔들리기 쉽고 명중률이 떨어진다. 그래서 해머를 세워서 사격하면 흔들림을 방지할 수 있다.

■ 디코킹(Decocking, 디코크)
한 번 코킹한 해머를 격발하지 않고 원래대로 돌리는 것. 해머가 급격히 내려가지 않도록 손가락으로 버티면서 트리거를 당겨서 해머를 천천히 원위치로 돌린다. 코킹한 상태(즉시 사격 가능)에서 디코킹하면 사격 대기 상태가 되었음을 의미한다.

■ 체커링(Checkering)
그립의 커버 소재(나무, 플라스틱, 상아, 고무 등)로 미끄럼 방지를 위해 격자 모양의 홈이 새겨진 것.

■ 그루브(Groove)
체커링과 마찬가지로 미끄럼 방지를 위한 가공. 홈이나 굴곡이 있는 등 형태는 다양하다. 프레임의 트리거 가드나 그립 등의 금속 부분에 직접 홈을 새겨 넣기도 하는데 맨손으로 잡으면 발사 충격으로 손바닥이나 손가락에 상처를 입기도 한다. 이처럼 미끄럼 방지가 가공된 총을 쓸 때는 장갑을 착용하는 게 좋다.

■ 메달리온(Medallion)
그립 양쪽에 있는 장식. 제조사의 문양이나 개인이 좋아하는 도안인 경우도 있다. 작은 메달 모양을 끼워 넣거나 그립에 직접 본을 뜬 것 등 종류가 다양하다.

■ 매거진 범퍼(Magazine bumper)
매거진 아래쪽에 장착하는 플라스틱, 고무 등의 쿠션. 매거진을 빼면서 실수로 지면에 떨어뜨릴 경우 가해지는 충격을 흡수해 손상을 막아준다. 무거운 매거진 범퍼의 경우 릴리스 버튼을 누르면 무게로 인해 빈 매거진이 자동적으로 낙하하는데, 매거진을 교체하는 시간을 단축할 수 있다.

■ 매거진 웰(Magazine well)
그립 아래쪽 매거진 삽입구의 가이드 역할을 해주는 추가 부품. 삽입구가 나팔 모양이라서 매거진 삽입이 편하도록 도와준다.

■ 도트 사이트(Dot sight)
광학식 조준기. 기본적으로 총에 장착된 고정 사이트는 프런트와 리어 사이트를 표적에 맞춰 주어야 하지만, 도트 사이트는 스크린에 표시되는 점을 목표에 맞추면 되므로 신속히 조준할 수 있다.

■ 사이드암(Sidearm)
군대 등에서는 라이플, 머신건이 메인암(주력 병기)이며 핸드건은 사이드암(휴대 보조 병기)이다. 군대에서는 특수부대 등을 제외하고 일반 사병에게 핸드건을 지급하는 경우는 드물다.

■ 컴뱃 슈팅(Combat shooting)
권총 실전 사격술로, 해병대 출신의 콜트 거버먼트 애용자인 제프 쿠퍼(Jeff Cooper, 1920~2006)가 창시자다. 그가 체계화한 테크닉은 오늘날에도 군이나 경찰, 민간 슈팅 스쿨 등에서 교육하고 있다.

■ 사격 대회
총기 소유가 허가되는 미국에서는 정밀 사격, 속사, 컴뱃 슈팅 등 다양한 대회가 활성화되어 있다. 대회에 따라 권총을 개조하는 것도 일반적이며 일부는 이 책에서도 소개했다.

■ 스토핑 파워(Stopping power)
저지능. 권총 등에서 발사된 탄환이 상대를 얼마나 행동 불능으로 만드는지 나타내는 지표다. 윤리적인 문제로 명확히 수치화된 기준은 제시되어 있지 않다.

■ 컨실드 캐리(Concealed carry)
'감춰서 든다'는 의미로 겉옷의 안쪽 등에 외부에서 보이지 않게 총을 소지하는 것. 반대로 총을 감추지 않고 보이도록 소지하는 것을 '오픈 캐리'라고 한다.

■ 슈터(Shooter)
사격수. 사수와 동의어로 경기 사격수의 호칭 등으로 사용된다.

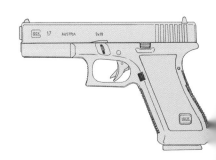

GOVERNMENT(M1911) 설정자료

COLT GOVERNMENT(콜트 거버먼트)라는 애칭으로 불리는 콜트사의 M1911을 중심으로 그 파생 모델의 설정자료를 소개합니다. 같은 핸드건처럼 보일지 몰라도, 각각 미묘하게 부품이 다르거나 디자인의 차이가 있습니다. 일러스트 참고 시 세세한 부분까지 확인하도록 합니다.

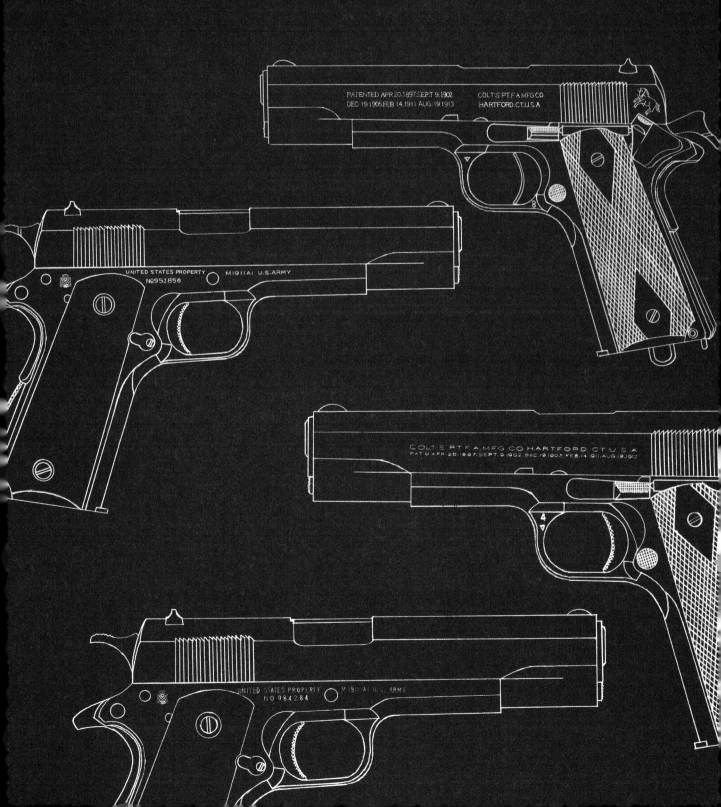

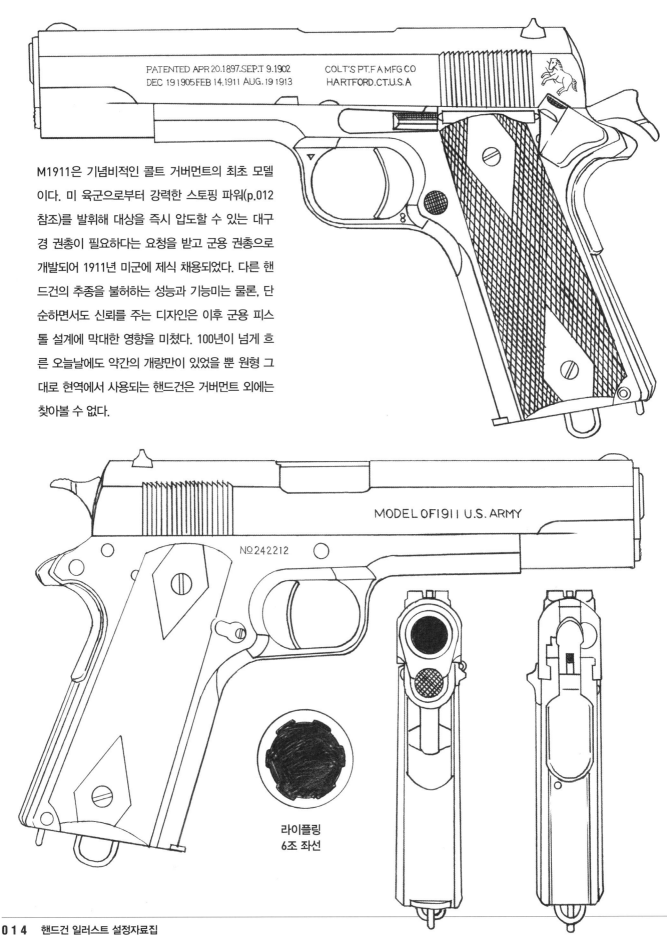

PATENTED APR 20.1897.SEP.T 9.1902
DEC 19 1905 FEB 14.1911 AUG. 19 1913

COLT'S PT.F A MFG CO
HARTFORD.CT.U.S.A

M1911은 기념비적인 콜트 거버먼트의 최초 모델이다. 미 육군으로부터 강력한 스토핑 파워(p.012 참조)를 발휘해 대상을 즉시 압도할 수 있는 대구경 권총이 필요하다는 요청을 받고 군용 권총으로 개발되어 1911년 미군에 제식 채용되었다. 다른 핸드건의 추종을 불허하는 성능과 기능미는 물론, 단순하면서도 신뢰를 주는 디자인은 이후 군용 피스톨 설계에 막대한 영향을 미쳤다. 100년이 넘게 흐른 오늘날에도 약간의 개량만이 있었을 뿐 원형 그대로 현역에서 사용되는 핸드건은 거버먼트 외에는 찾아볼 수 없다.

MODEL OF1911 U.S. ARMY

№ 242212

라이플링
6조 좌선

Specification Data
Manufacturing period : ⋯⋯⋯⋯⋯⋯⋯⋯ **1911~?**
Manufacturer : ⋯⋯⋯⋯⋯⋯⋯⋯⋯⋯ **Colt Firearms**
Full Length Size : ⋯⋯⋯⋯⋯⋯⋯⋯ About **216**mm

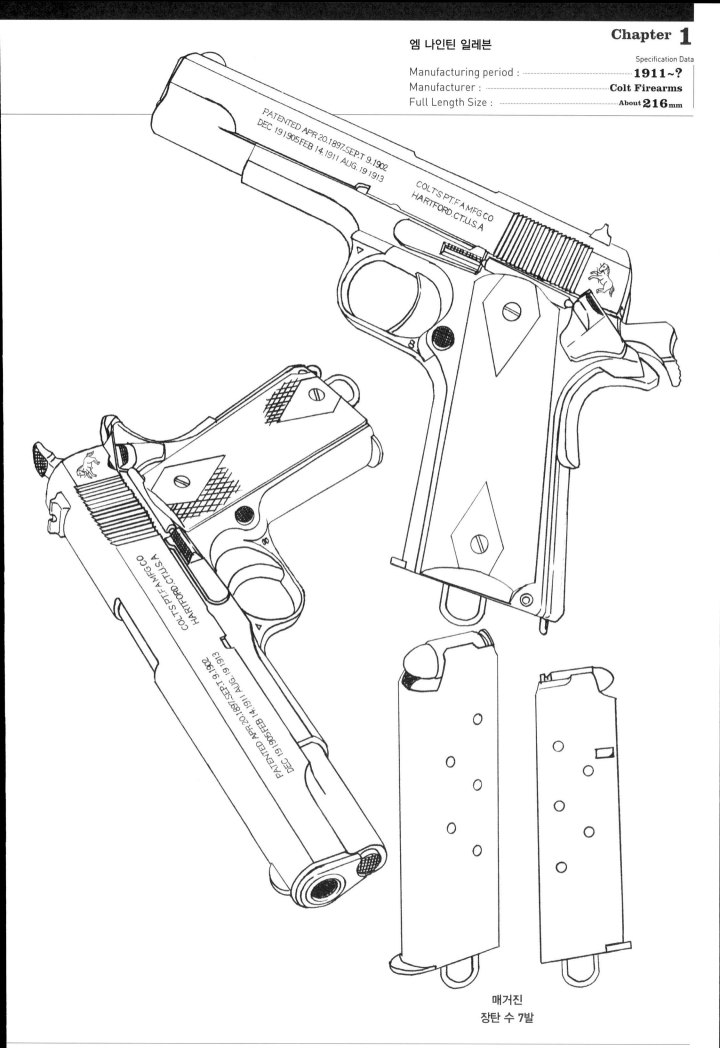

매거진
장탄 수 7발

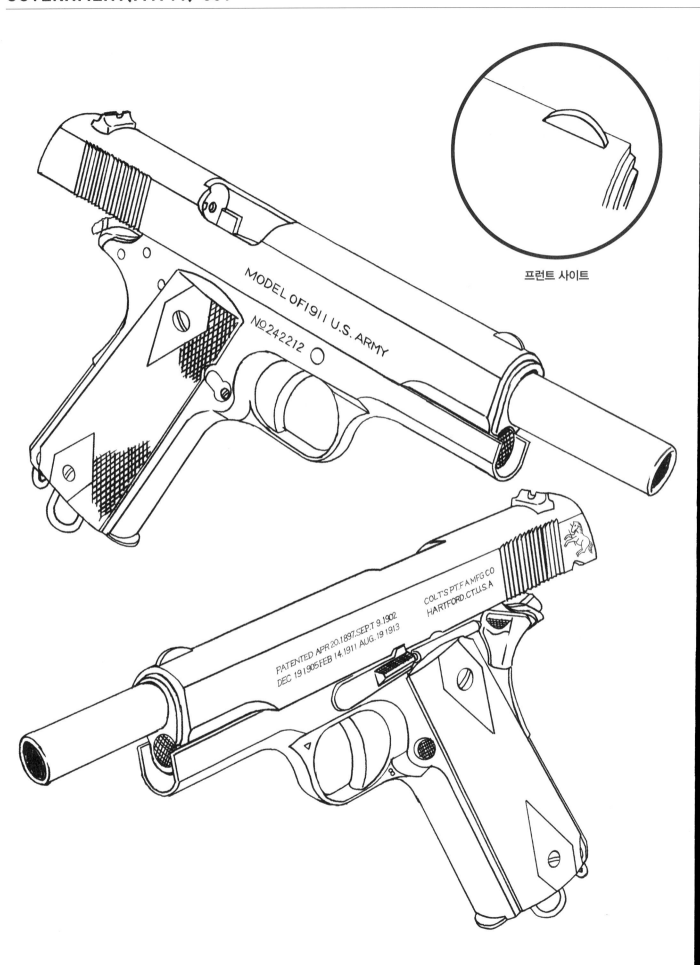

프런트 사이트

MODEL OF1911 U.S. ARMY

№242212

PATENTED APR 20.1897.SEP.T 9.1902
DEC 191905FEB 14.1911 AUG. 19 1913

COLT'S PT.F.A MFG CO
HARTFORD.CT.U.S.A

PATENTED APR 20 1897-SEPT 9 1902
DEC 19 1905-FEB 14 1911 AUG. 19 1913

COLT'S PT.F.A.MFG.CO
HARTFORD.CT.U.S.A

N⁰242212

MODEL OF 1911 U.S. ARMY

R 4 5 B

카트리지 '밀리터리 볼'

M1911

세부 설명

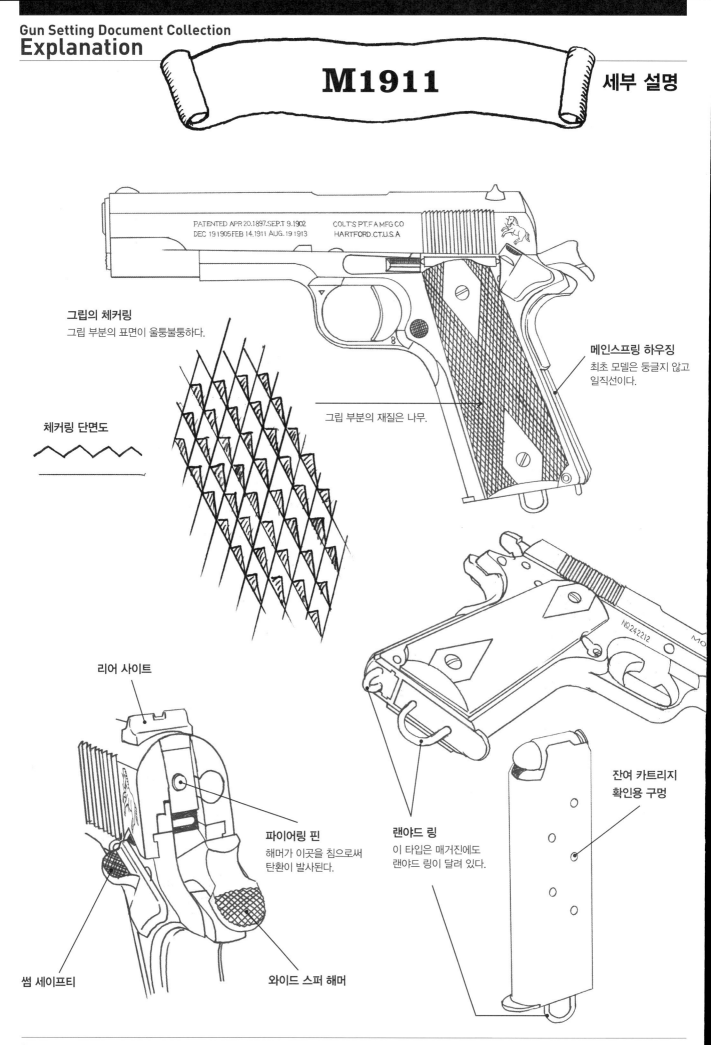

그립의 체커링
그립 부분의 표면이 울퉁불퉁하다.

체커링 단면도

메인스프링 하우징
최초 모델은 둥글지 않고
일직선이다.

그립 부분의 재질은 나무.

PATENTED APR 20.1897.SEP.T 9.1902
DEC 19 1905 FEB 14.1911 AUG. 19 1913

COLT'S PT.F.A MFG CO
HARTFORD.CT.U.S.A

NO.242212

리어 사이트

파이어링 핀
해머가 이곳을 침으로써
탄환이 발사된다.

랜야드 링
이 타입은 매거진에도
랜야드 링이 달려 있다.

**잔여 카트리지
확인용 구멍**

썸 세이프티

와이드 스퍼 해머

Note 01

쇼트 리코일 장치

쇼트 리코일은 탄환이 발사될 때 발생하는 연소가스의 압력을 이용해 슬라이드를 후퇴시켜 다음 실탄을 장전하는 자동 장전식 총기 작동 방식이다. 슬라이드의 후퇴 거리가 약협의 전체 길이보다 짧기 때문에 쇼트 리코일이라고 한다. 반동 이용식 총 기류 중 가장 널리 사용하며 자동권총, 기관총 등에 채용된다. 총탄 발사 시 일어나는 반동 및 총에 가해지는 충격을 억제하는 역할도 한다. 거버먼트(M1911)의 쇼트 리코일은 틸트 배럴식으로, 브라우닝 방식이라고도 한다.

①

②
전체적으로 슬라이드와 배럴이 조금 후퇴한다.

③
슬라이드만 완전히 후퇴하고 배럴이 조금 위로 틸트한다(젖힌다).

002 | M1911A1 Military

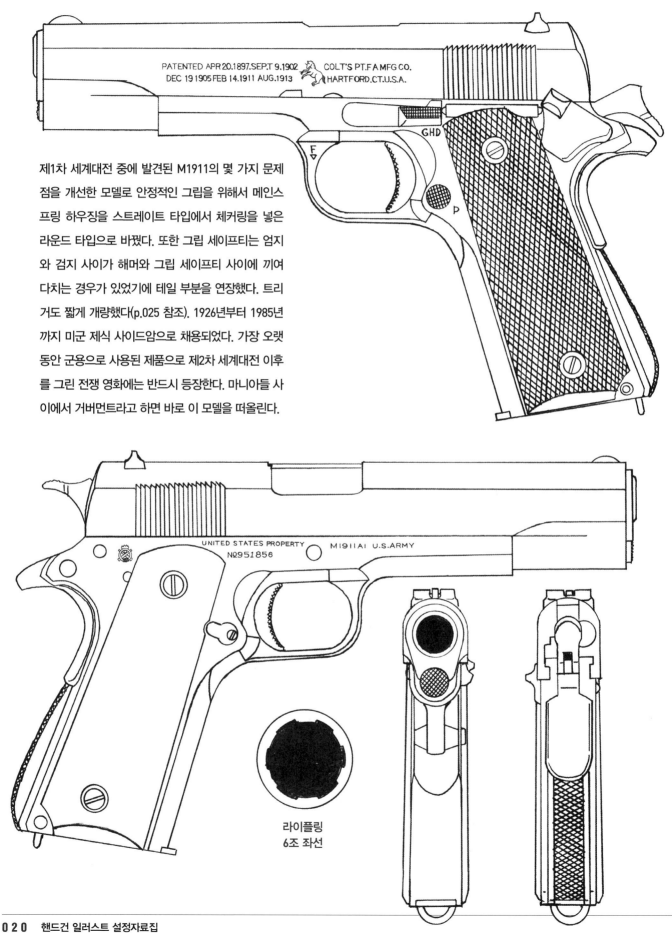

PATENTED APR 20.1897.SEP.T 9.1902　COLT'S PT.F.A MFG CO.
DEC 19 1905 FEB 14.1911 AUG.1913　HARTFORD.CT.U.S.A.

제1차 세계대전 중에 발견된 M1911의 몇 가지 문제점을 개선한 모델로 안정적인 그립을 위해서 메인스프링 하우징을 스트레이트 타입에서 체커링을 넣은 라운드 타입으로 바꿨다. 또한 그립 세이프티는 엄지와 검지 사이가 해머와 그립 세이프티 사이에 끼여 다치는 경우가 있었기에 테일 부분을 연장했다. 트리거도 짧게 개량했다(p.025 참조). 1926년부터 1985년까지 미군 제식 사이드암으로 채용되었다. 가장 오랫동안 군용으로 사용된 제품으로 제2차 세계대전 이후를 그린 전쟁 영화에는 반드시 등장한다. 마니아들 사이에서 거버먼트라고 하면 바로 이 모델을 떠올린다.

UNITED STATES PROPERTY
№951856

M1911A1 U.S.ARMY

라이플링
6조 좌선

Specification Data

Manufacturing period : ⋯⋯⋯⋯⋯⋯⋯⋯⋯⋯⋯⋯ **1924~?**
Manufacturer : ⋯⋯⋯⋯⋯⋯⋯⋯⋯⋯⋯⋯⋯ **Colt Firearms**
Full Length Size : ⋯⋯⋯⋯⋯⋯⋯⋯⋯⋯⋯⋯ About **216**mm

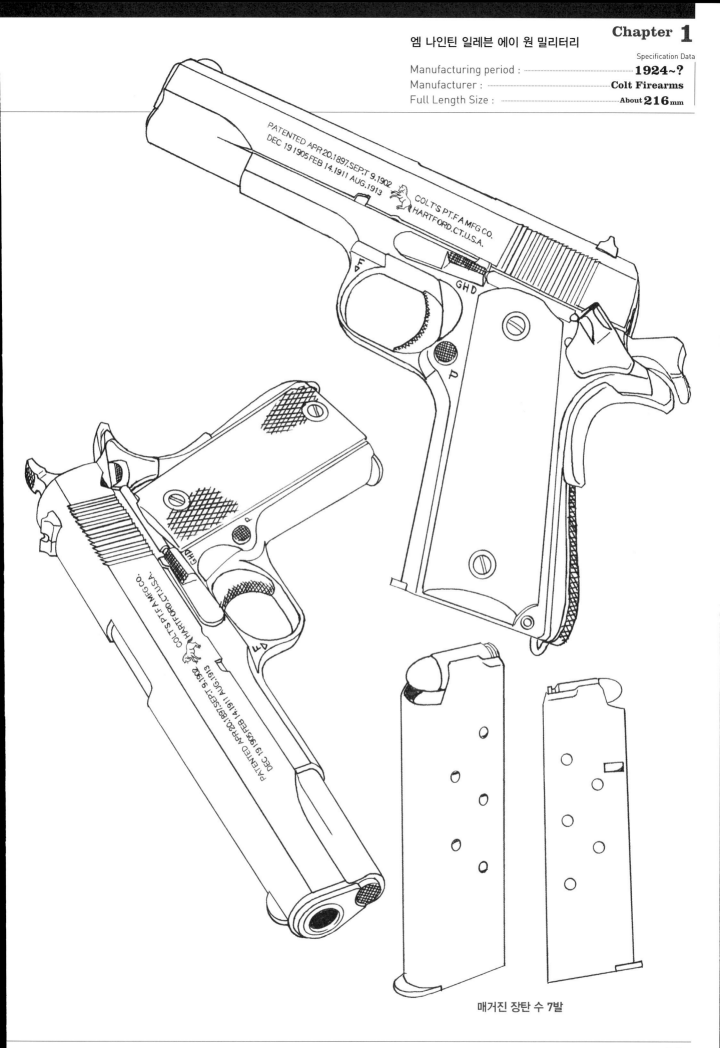

매거진 장탄 수 7발

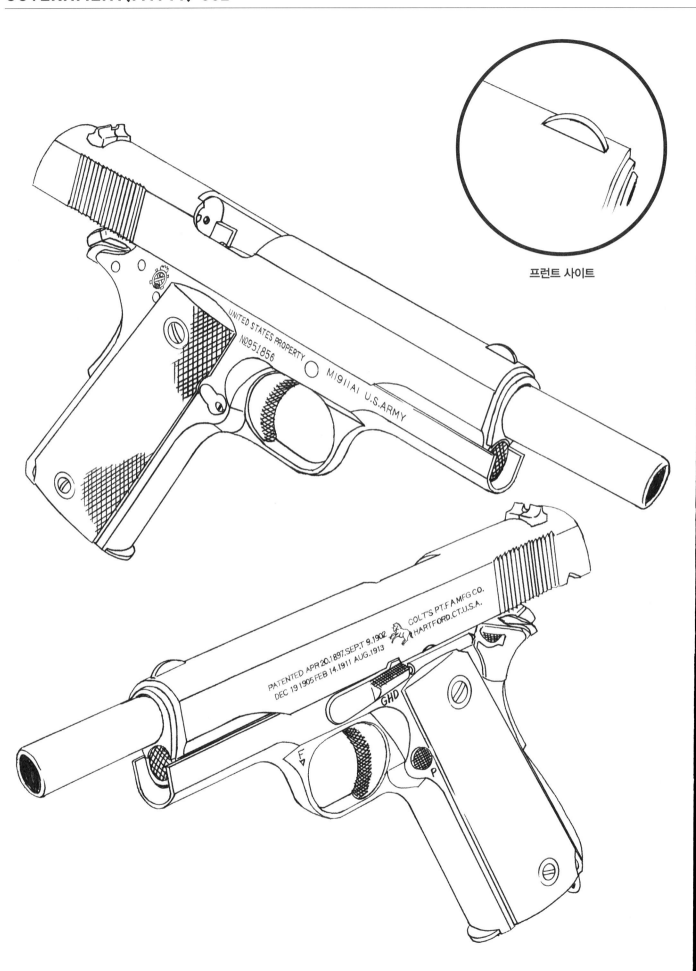

프런트 사이트

콜트 거버먼트의 세이프티는 썸 세이프티의
코크&락뿐이지만, 실전 적응성이 뛰어났기
에 현장에서는 환영받았다.

카트리지 '밀리터리 볼'

M1911A1 Military

세부 설명

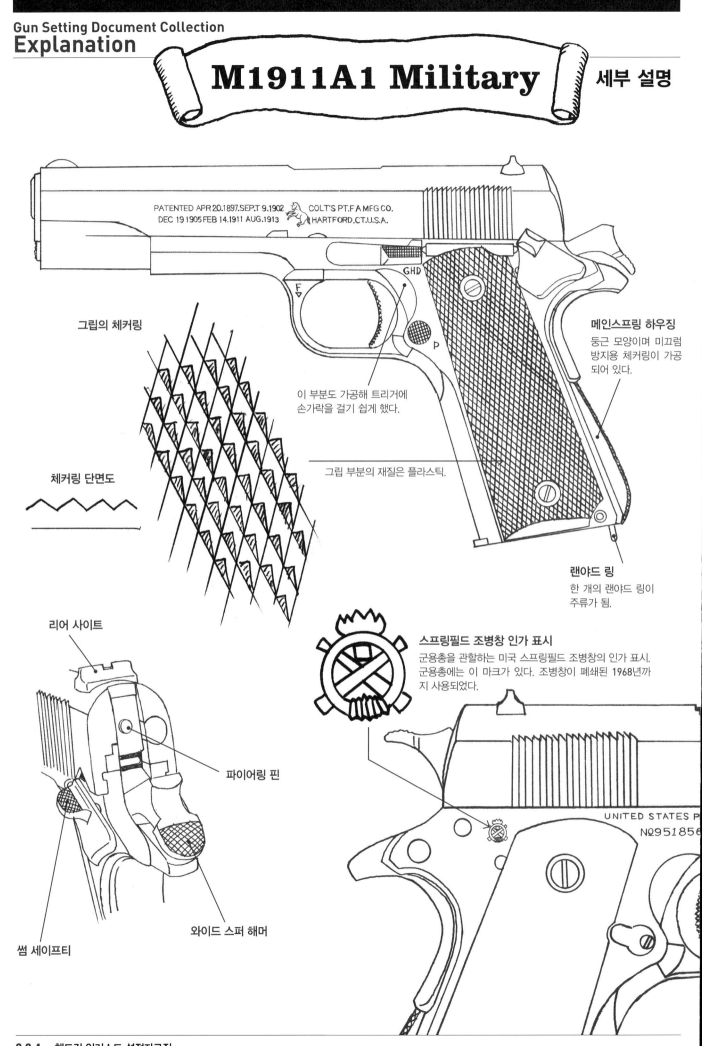

PATENTED APR 20.1897.SEP.T 9.1902 COLT'S PT.F A MFG CO.
DEC 19 1905 FEB 14.1911 AUG.1913 HARTFORD.CT.U.S.A.

그립의 체커링

메인스프링 하우징
둥근 모양이며 미끄럼
방지용 체커링이 가공
되어 있다.

이 부분도 가공해 트리거에
손가락을 걸기 쉽게 했다.

체커링 단면도

그립 부분의 재질은 플라스틱.

랜야드 링
한 개의 랜야드 링이
주류가 됨.

리어 사이트

스프링필드 조병창 인가 표시
군용총을 관할하는 미국 스프링필드 조병창의 인가 표시.
군용총에는 이 마크가 있다. 조병창이 폐쇄된 1968년까
지 사용되었다.

파이어링 핀

UNITED STATES P
№951856

와이드 스퍼 해머

썸 세이프티

Note 02

M1911A1 Military의 개선점

M1911에서 M1911A1 Military로 진화하면서 개량된 부분을 살펴보자.

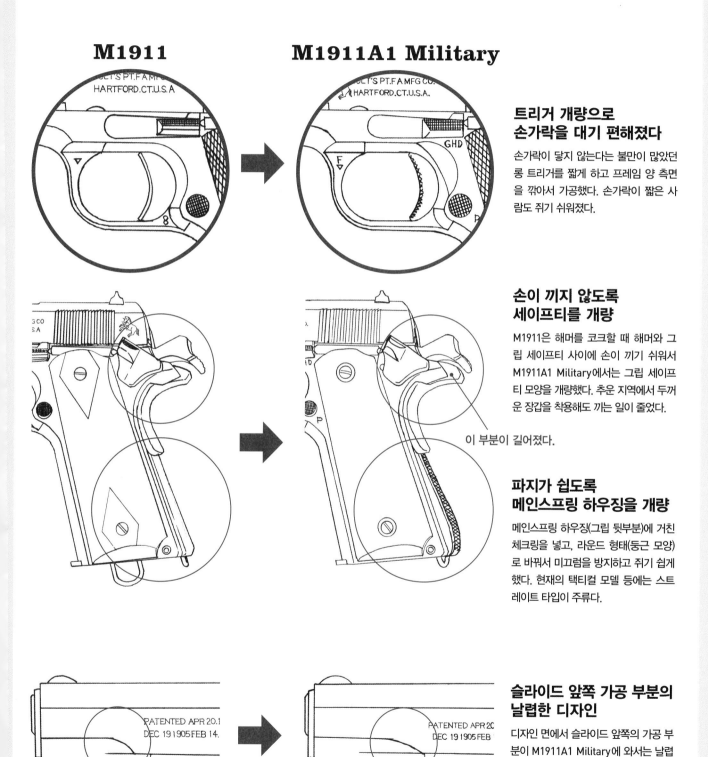

M1911

M1911A1 Military

트리거 개량으로 손가락을 대기 편해졌다

손가락이 닿지 않는다는 불만이 많던 롱 트리거를 짧게 하고 프레임 양 측면을 깎아서 가공했다. 손가락이 짧은 사람도 쥐기 쉬워졌다.

손이 끼지 않도록 세이프티를 개량

M1911은 해머를 코크할 때 해머와 그립 세이프티 사이에 손이 끼기 쉬워서 M1911A1 Military에서는 그립 세이프티 모양을 개량했다. 추운 지역에서 두꺼운 장갑을 착용해도 끼는 일이 줄었다.

이 부분이 길어졌다.

파지가 쉽도록 메인스프링 하우징을 개량

메인스프링 하우징(그립 뒷부분)에 거친 체크링을 넣고, 라운드 형태(둥근 모양)로 바꿔서 미끄럼을 방지하고 쥐기 쉽게 했다. 현재의 택티컬 모델 등에는 스트레이트 타입이 주류다.

슬라이드 앞쪽 가공 부분의 날렵한 디자인

디자인 면에서 슬라이드 앞쪽의 가공 부분이 M1911A1 Military에 와서는 날렵해졌다.

003 | PreWar NATIONAL MATCH

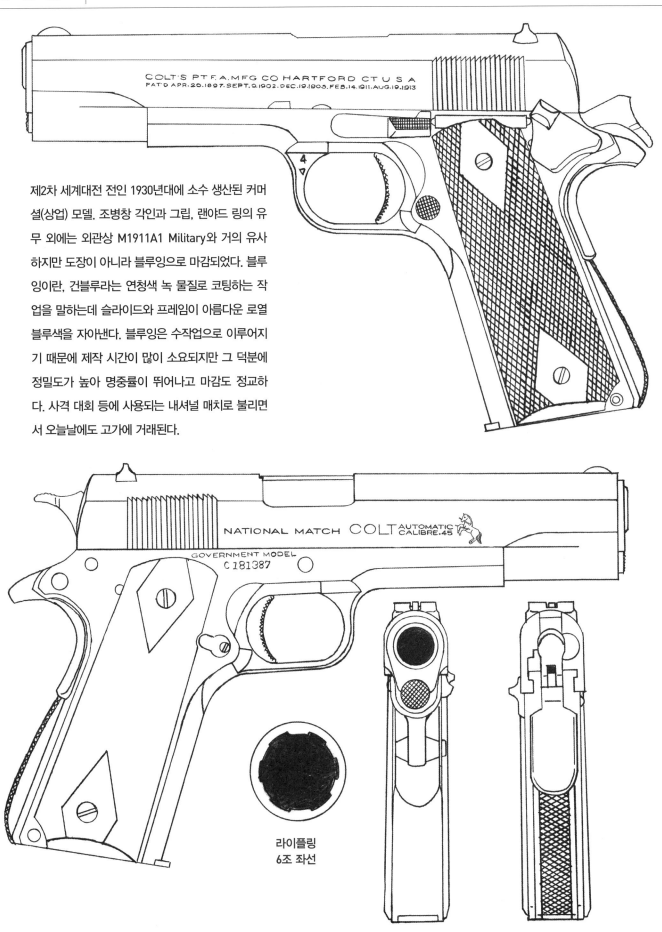

COLT'S PT.F.A.MFG CO HARTFORD CT U S A
PAT'D APR.20.1897. SEPT. 9.1902. DEC.19.1905. FEB.14.1911. AUG.19.1913

제2차 세계대전 전인 1930년대에 소수 생산된 커머셜(상업) 모델. 조병창 각인과 그립, 랜야드 링의 유무 외에는 외관상 M1911A1 Military와 거의 유사하지만 도장이 아니라 블루잉으로 마감되었다. 블루잉이란, 건블루라는 연청색 녹 물질로 코팅하는 작업을 말하는데 슬라이드와 프레임이 아름다운 로열 블루색을 자아낸다. 블루잉은 수작업으로 이루어지기 때문에 제작 시간이 많이 소요되지만 그 덕분에 정밀도가 높아 명중률이 뛰어나고 마감도 정교하다. 사격 대회 등에 사용되는 내셔널 매치로 불리면서 오늘날에도 고가에 거래된다.

NATIONAL MATCH COLT AUTOMATIC CALIBRE.45

GOVERNMENT MODEL
C 181387

라이플링
6조 좌선

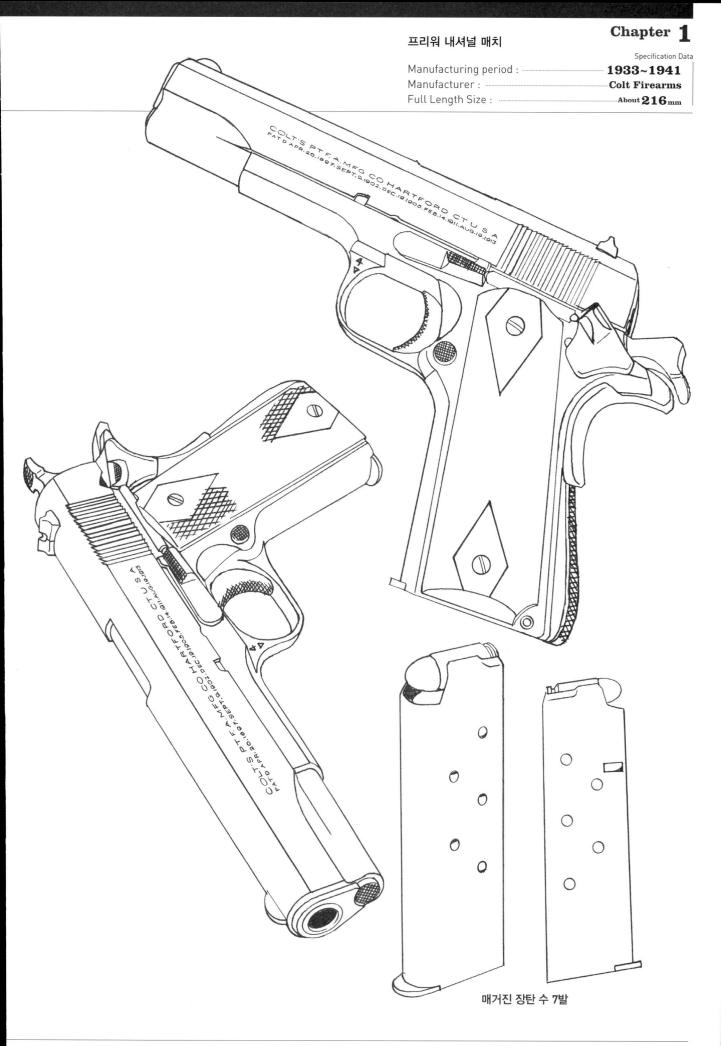

프리워 내셔널 매치

Chapter 1

Specification Data
Manufacturing period : **1933~1941**
Manufacturer : **Colt Firearms**
Full Length Size : About **216** mm

매거진 장탄 수 7발

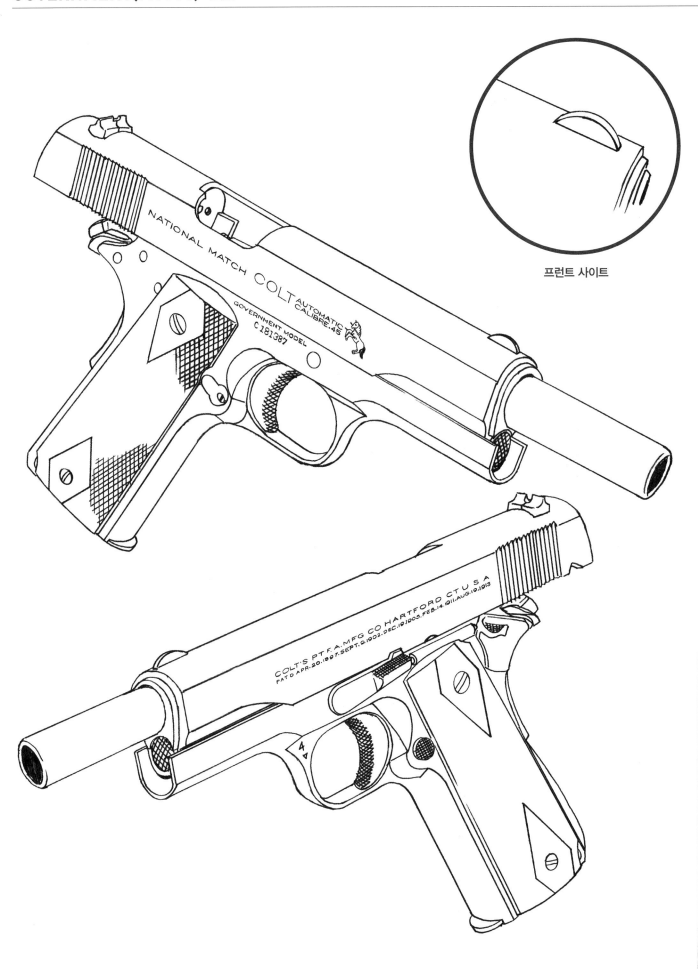

프런트 사이트

NATIONAL MATCH COLT AUTOMATIC CALIBRE.45

GOVERNMENT MODEL
C 181387

카트리지 '밀리터리 볼'

PreWar
NATIONAL MATCH

세부 설명

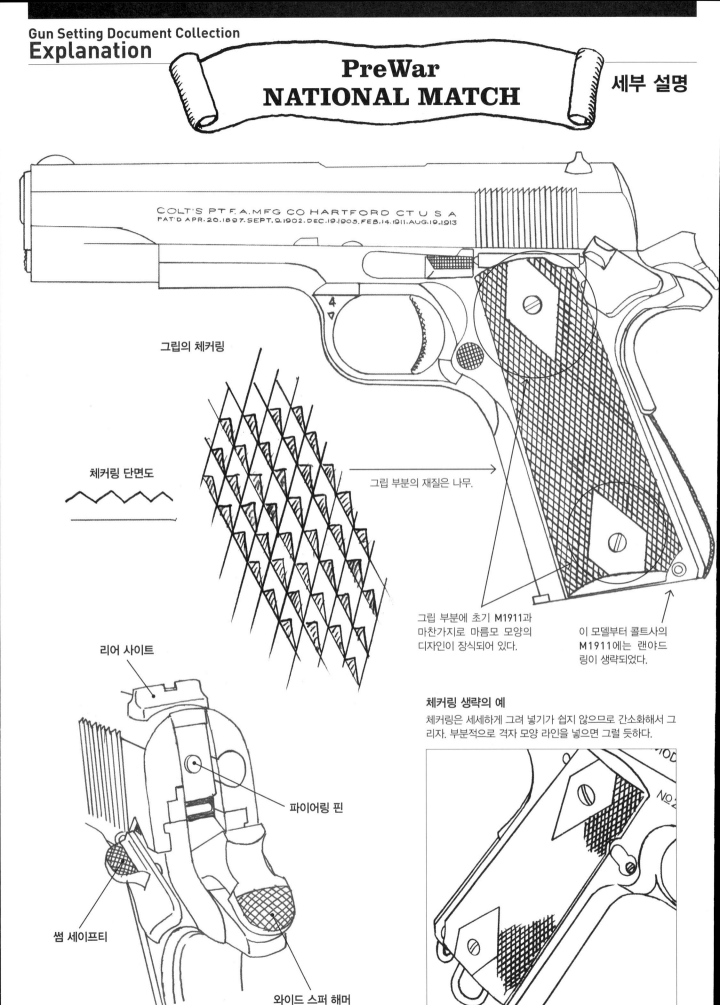

COLT'S PT F.A. MFG CO HARTFORD CT U S A
PAT'D APR. 20.1897. SEPT. 9.1902. DEC.19.1905. FEB.14.1911. AUG.19.1913

그립의 체커링

체커링 단면도

그립 부분의 재질은 나무.

그립 부분에 초기 M1911과
마찬가지로 마름모 모양의
디자인이 장식되어 있다.

이 모델부터 콜트사의
M1911에는 랜야드
링이 생략되었다.

리어 사이트

파이어링 핀

체커링 생략의 예
체커링은 세세하게 그려 넣기가 쉽지 않으므로 간소화해서 그
리자. 부분적으로 격자 모양 라인을 넣으면 그럴 듯하다.

썸 세이프티

와이드 스퍼 해머

Note **03**

1911 시리즈의 크기 비교

1911 시리즈는 외관이 모두 비슷하지만 크기가 미묘하게 다르다.
그립의 각도와 길이, 그립 세이프티의 테일 길이나 해머의 크기
등에 차이가 있다. 오른쪽 크기 비교표를 참고하자.

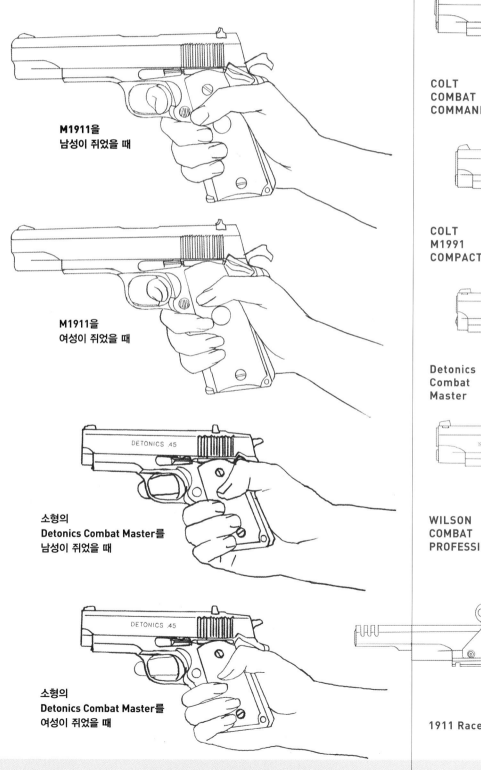

**M1911을
남성이 쥐었을 때**

**M1911을
여성이 쥐었을 때**

**소형의
Detonics Combat Master를
남성이 쥐었을 때**

**소형의
Detonics Combat Master를
여성이 쥐었을 때**

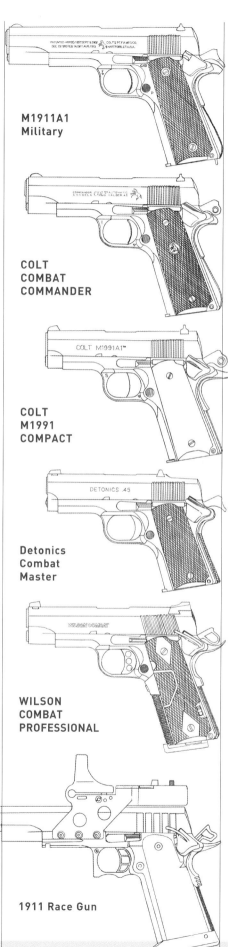

**M1911A1
Military**

**COLT
COMBAT
COMMANDER**

**COLT
M1991
COMPACT**

**Detonics
Combat
Master**

**WILSON
COMBAT
PROFESSIONAL**

1911 Race Gun

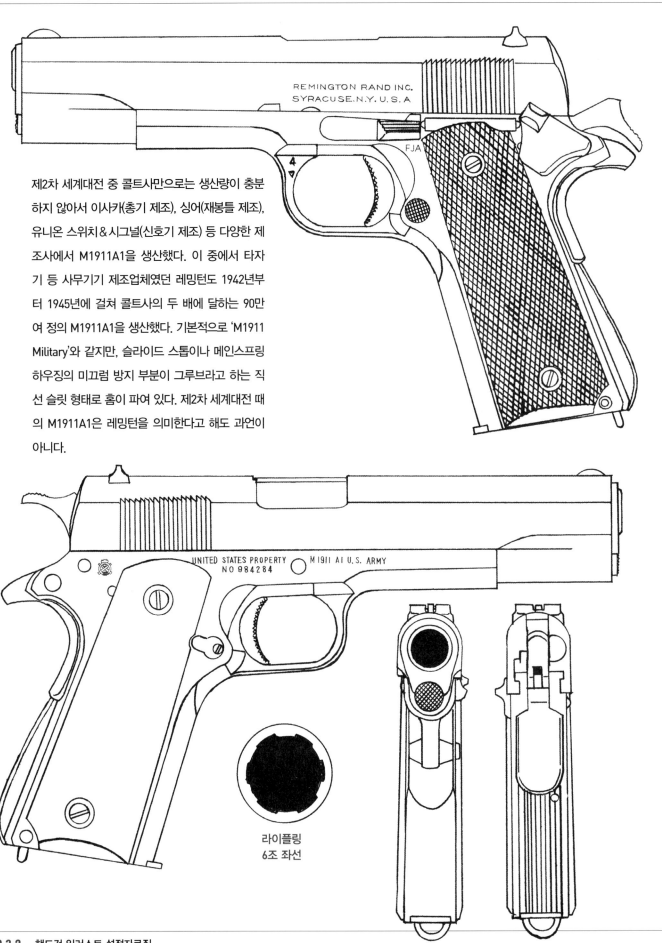

제2차 세계대전 중 콜트사만으로는 생산량이 충분하지 않아서 이사카(총기 제조), 싱어(재봉틀 제조), 유니온 스위치&시그널(신호기 제조) 등 다양한 제조사에서 M1911A1을 생산했다. 이 중에서 타자기 등 사무기기 제조업체였던 레밍턴도 1942년부터 1945년에 걸쳐 콜트사의 두 배에 달하는 90만여 정의 M1911A1을 생산했다. 기본적으로 'M1911 Military'와 같지만, 슬라이드 스톱이나 메인스프링 하우징의 미끄럼 방지 부분이 그루브라고 하는 직선 슬릿 형태로 홈이 파여 있다. 제2차 세계대전 때의 M1911A1은 레밍턴을 의미한다고 해도 과언이 아니다.

라이플링
6조 좌선

레밍턴 랜드 엠 나인틴 일레븐 에이 원

Chapter 1

Specification Data

Manufacturing period : ·· **1942~1945**

Manufacturer : ·· **Remington Rand**

Full Length Size : ································ About **216** mm

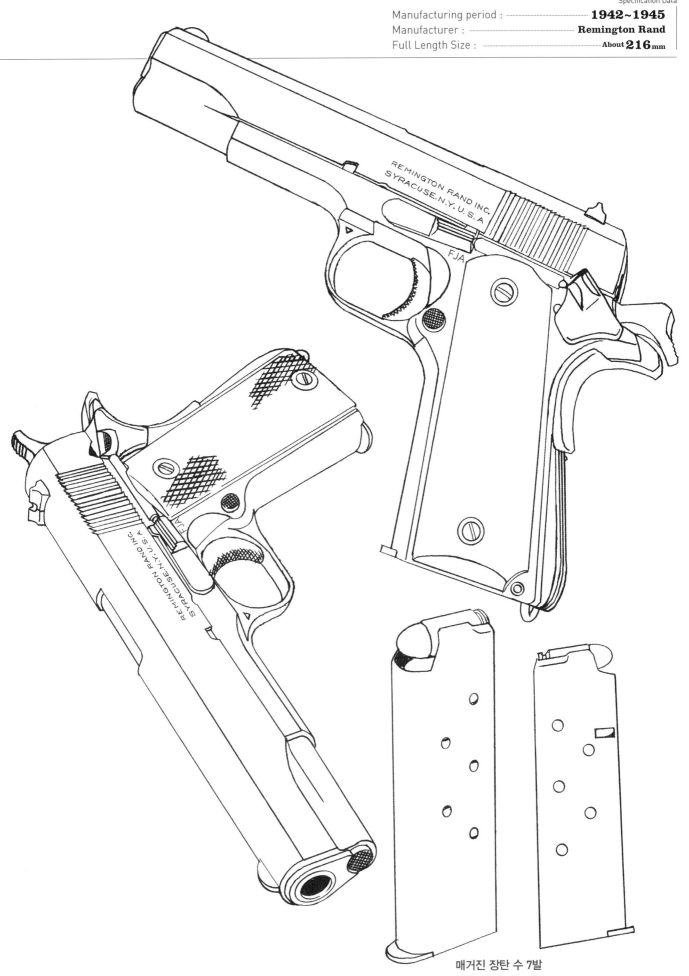

매거진 장탄 수 7발

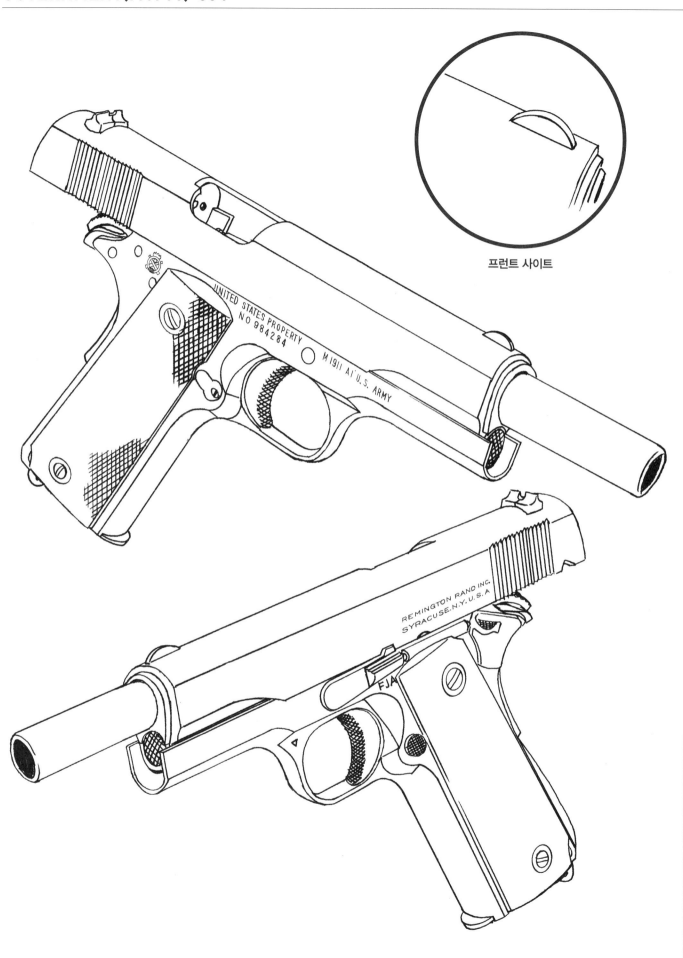

프런트 사이트

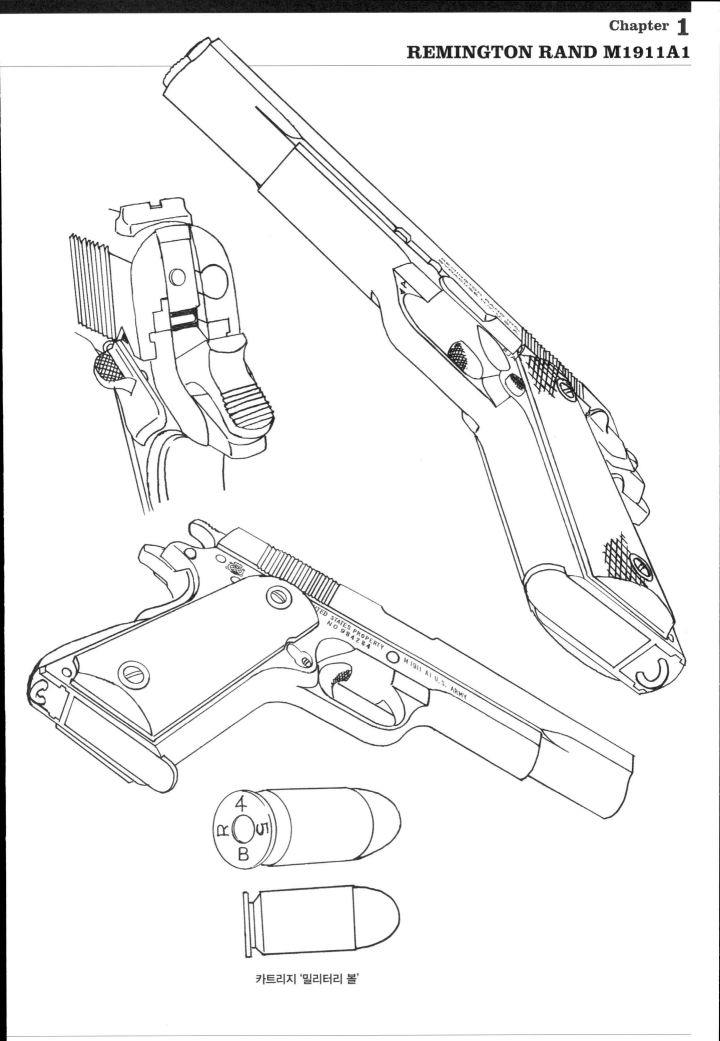

카트리지 '밀리터리 볼'

REMINGTON RAND
M1911A1

세부 설명

REMINGTON RAND INC.
SYRACUSE.N.Y.U.S.A

FJA

4

그립의 체커링

체커링 단면도

그립 부분의 재질은 플라스틱.

랜야드 링

리어 사이트

파이어링 핀

노멀 스퍼 해머

썸 세이프티
썸 세이프티는 체커링
모양의 미끄럼 방지
가공이 되어 있다.

그루브 모양의 미끄럼 방지 부분
슬라이드 스톱의 미끄럼 방지 부분이
그루브 모양이다.

메인스프링 하우징의
미끄럼 방지 부분도
그루브 모양이다.

REMINGTON.
SYRACUSE.

FJA

트리거나 매거진 릴
리스의 미끄럼 방지
부분은 체커링 모양
이다.

Note 04

기본적인 해머의 종류

초기에는 와이드 타입이 주류였지만, 폭이 좁은 타입이 등장하기 시작하면서
노멀 스퍼 해머가 주류가 되었다.

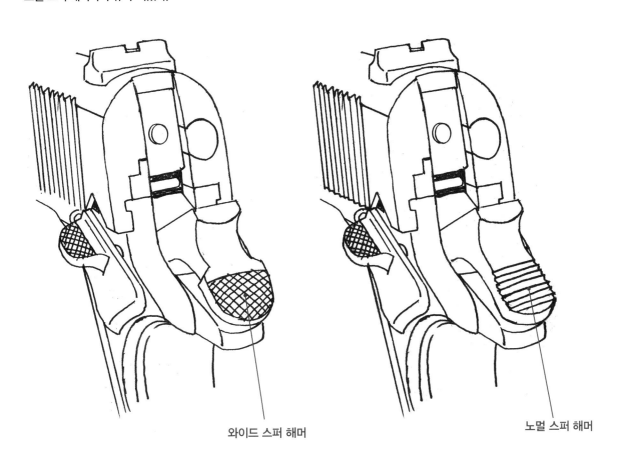

와이드 스퍼 해머

노멀 스퍼 해머

링 해머

경량화를 목적으로 링 해머가 등장했다. 특히 경기용
을 중심으로 다양한 모양의 해머가 등장했다.

링 해머

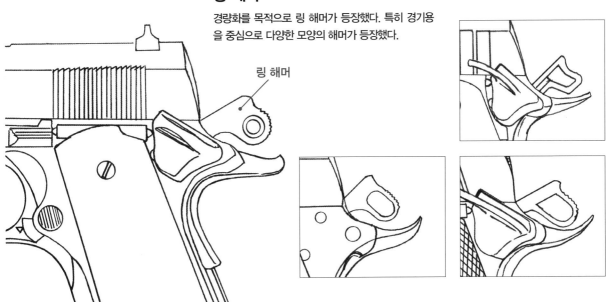

005 | COLT Pre70

제2차 세계대전 이후 1960년대에 생산된 커머셜 모델. 시리즈70 이전 모델이라 'Pre 70'라고 부르며
별명은 'Mark3'다. 그 당시 미국의 공업제품은 전반적으로 품질이 뛰어나고 정밀도와 마감이 우수
했다. 따라서 현재 상당한 프리미엄이 붙어 있다.

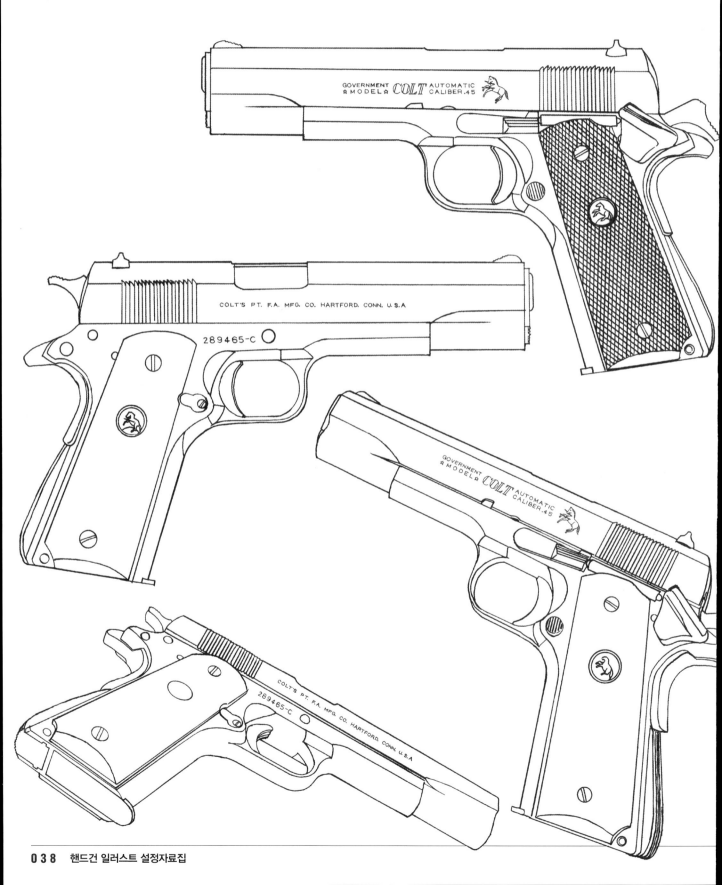

콜트 프리 세븐티

Chapter 1

Specification Data
Manufacturing period : ⋯⋯⋯⋯⋯⋯⋯⋯ **1960~**
Manufacturer : ⋯⋯⋯⋯⋯⋯⋯⋯⋯⋯⋯ **Colt Firearms**
Full Length Size : ⋯⋯⋯⋯⋯⋯⋯⋯⋯ About **216** mm

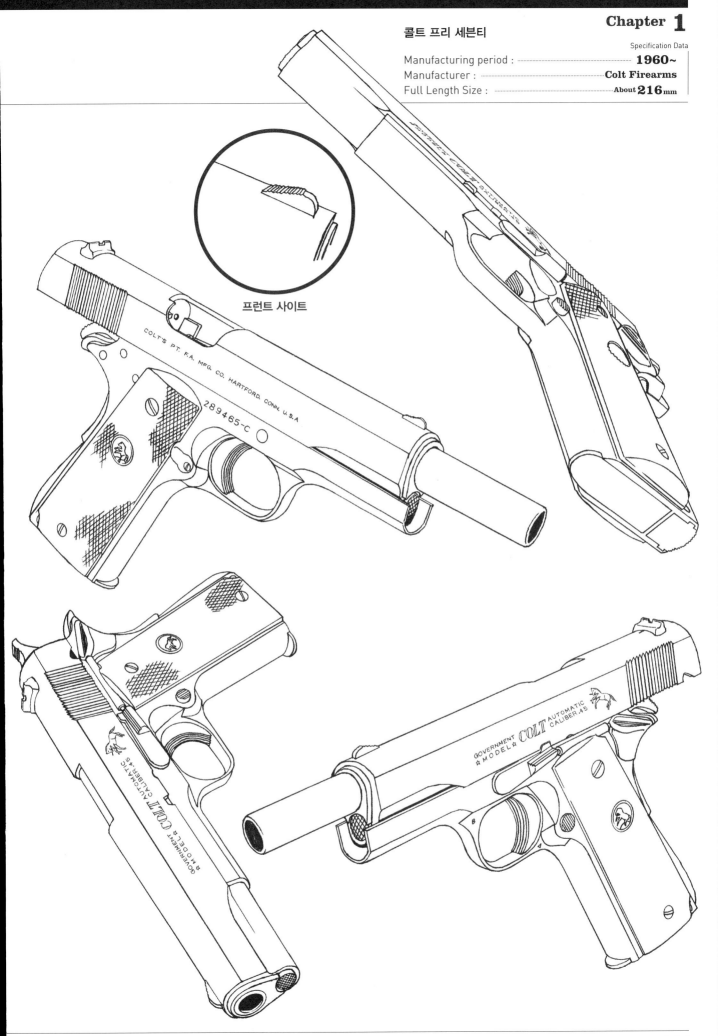

프런트 사이트

006 | COLT MK4 SERIES70

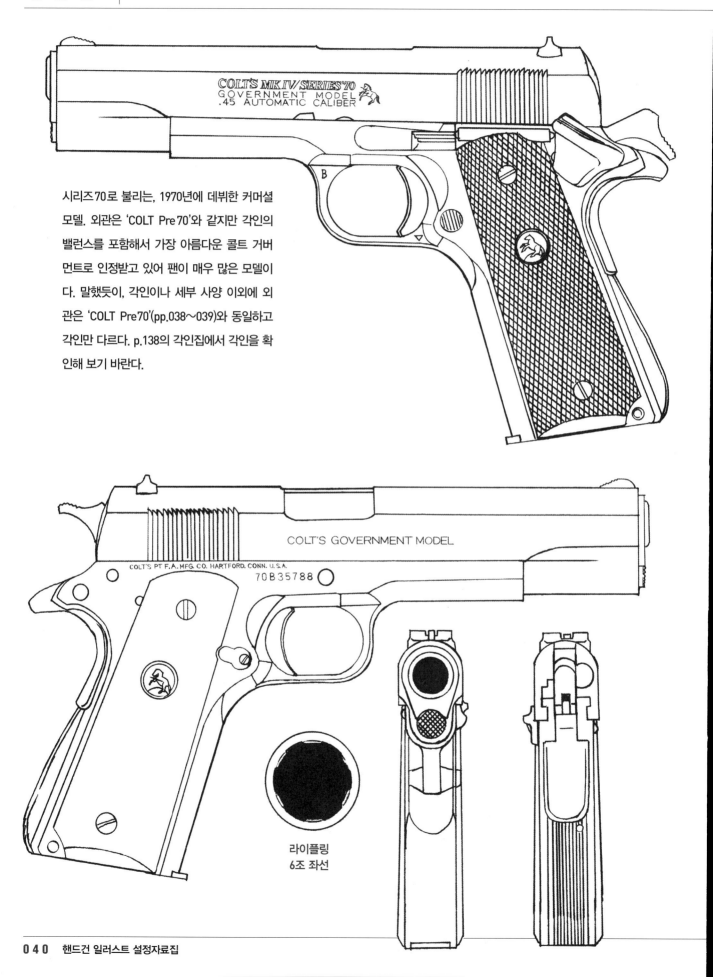

시리즈70로 불리는, 1970년에 데뷔한 커머셜 모델. 외관은 'COLT Pre70'와 같지만 각인의 밸런스를 포함해서 가장 아름다운 콜트 거버먼트로 인정받고 있어 팬이 매우 많은 모델이다. 말했듯이, 각인이나 세부 사양 이외에 외관은 'COLT Pre70'(pp.038~039)와 동일하고 각인만 다르다. p.138의 각인집에서 각인을 확인해 보기 바란다.

라이플링
6조 좌선

콜트 마크 포 시리즈 세븐티

Chapter 1

Specification Data

Manufacturing period : —— **1970~1983**
Manufacturer : —— **Colt Firearms**
Full Length Size : —— About **216**mm

매거진 장탄 수 7발

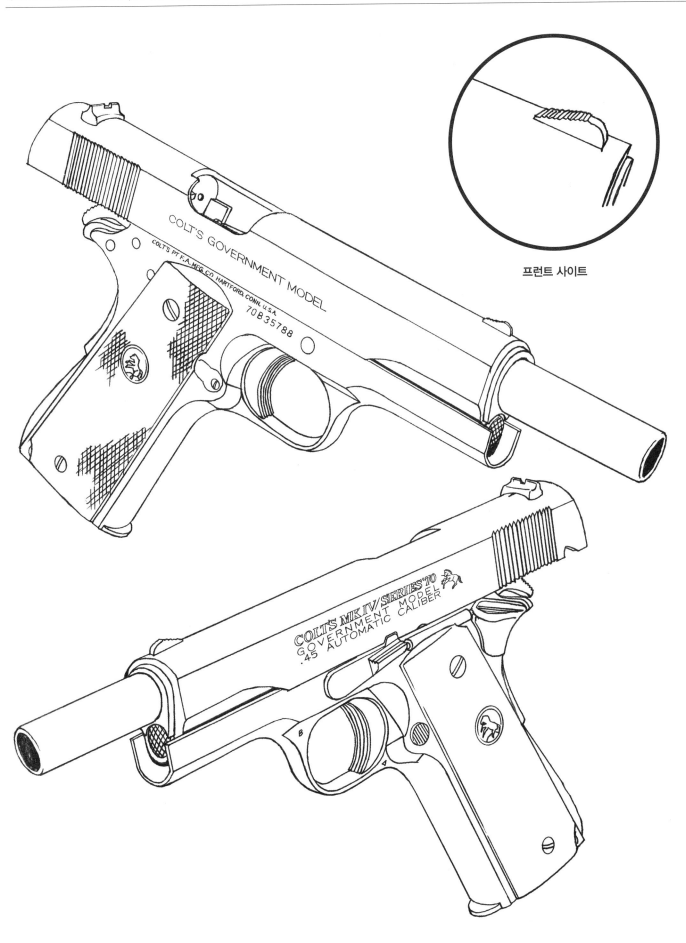

프런트 사이트

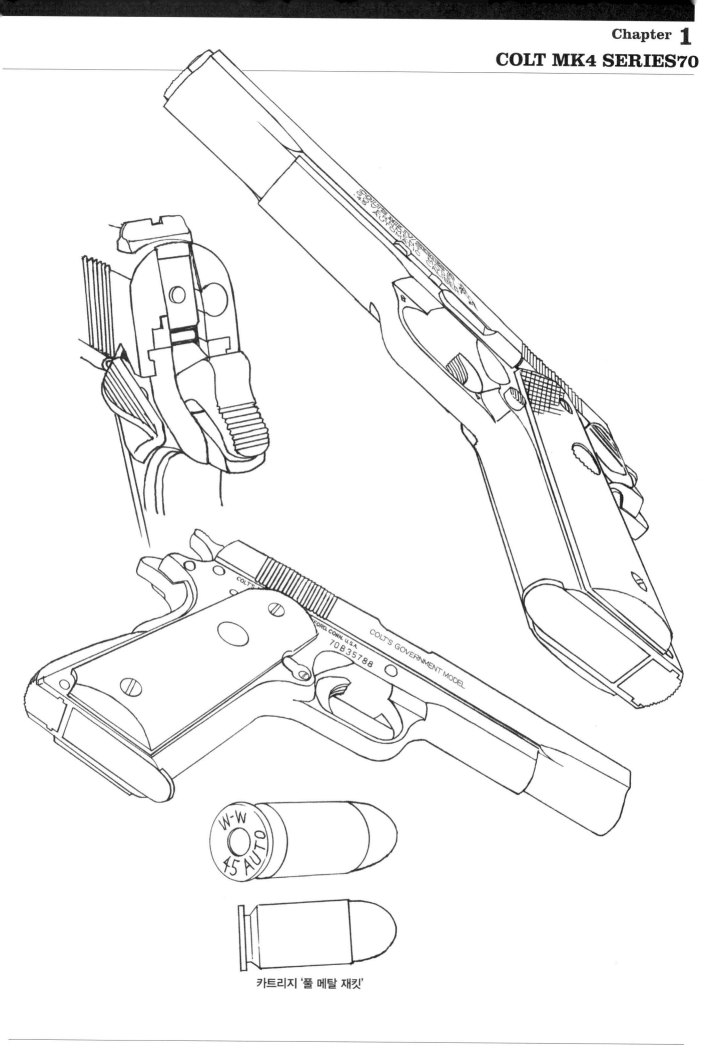

카트리지 '풀 메탈 재킷'

COLT Pre70
COLT MK4 SERIES70

세부 설명

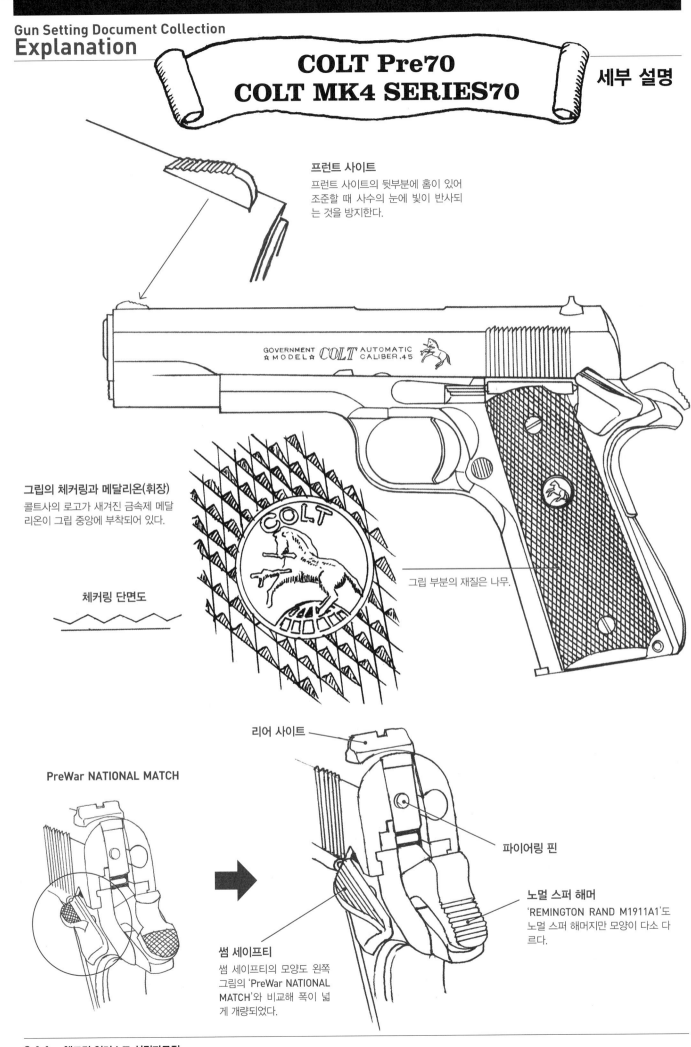

프런트 사이트
프런트 사이트의 뒷부분에 홈이 있어 조준할 때 사수의 눈에 빛이 반사되는 것을 방지한다.

GOVERNMENT ☆ MODEL ☆ COLT AUTOMATIC CALIBER.45

그립의 체커링과 메달리온(휘장)
콜트사의 로고가 새겨진 금속제 메달리온이 그립 중앙에 부착되어 있다.

체커링 단면도

그립 부분의 재질은 나무.

리어 사이트

PreWar NATIONAL MATCH

파이어링 핀

노멀 스퍼 해머
'REMINGTON RAND M1911A1'도 노멀 스퍼 해머지만 모양이 다소 다르다.

썸 세이프티
썸 세이프티의 모양도 왼쪽 그림의 'PreWar NATIONAL MATCH'와 비교해 폭이 넓게 개량되었다.

미끄럼 방지 부분의 개량

PreWar NATIONAL MATCH는 썸 세이프티, 트리거, 슬라이드 스톱, 매거진 릴리스, 메인스프링 하우징의
미끄럼 방지 모양이 체커링이지만, COLT Pre70는 직선의 슬릿 모양인 그루브 타입이다.

PreWar NATIONAL MATCH

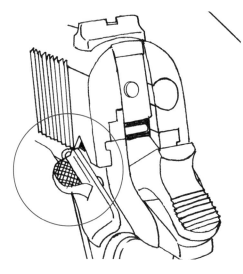
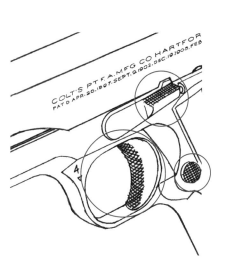
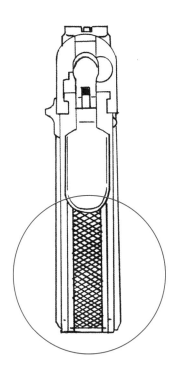

COLT Pre70

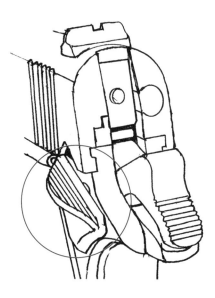
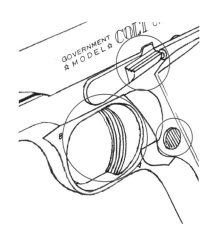

007 | COLT COMBAT COMMANDER

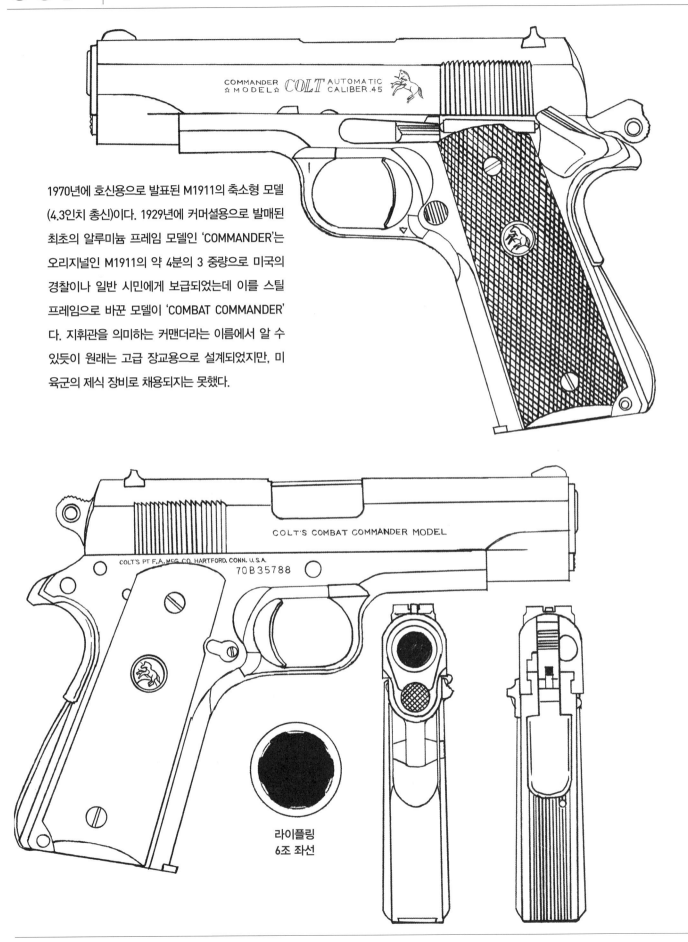

1970년에 호신용으로 발표된 M1911의 축소형 모델 (4.3인치 총신)이다. 1929년에 커머셜용으로 발매된 최초의 알루미늄 프레임 모델인 'COMMANDER'는 오리지널인 M1911의 약 4분의 3 중량으로 미국의 경찰이나 일반 시민에게 보급되었는데 이를 스틸 프레임으로 바꾼 모델이 'COMBAT COMMANDER' 다. 지휘관을 의미하는 커맨더라는 이름에서 알 수 있듯이 원래는 고급 장교용으로 설계되었지만, 미 육군의 제식 장비로 채용되지는 못했다.

라이플링
6조 좌선

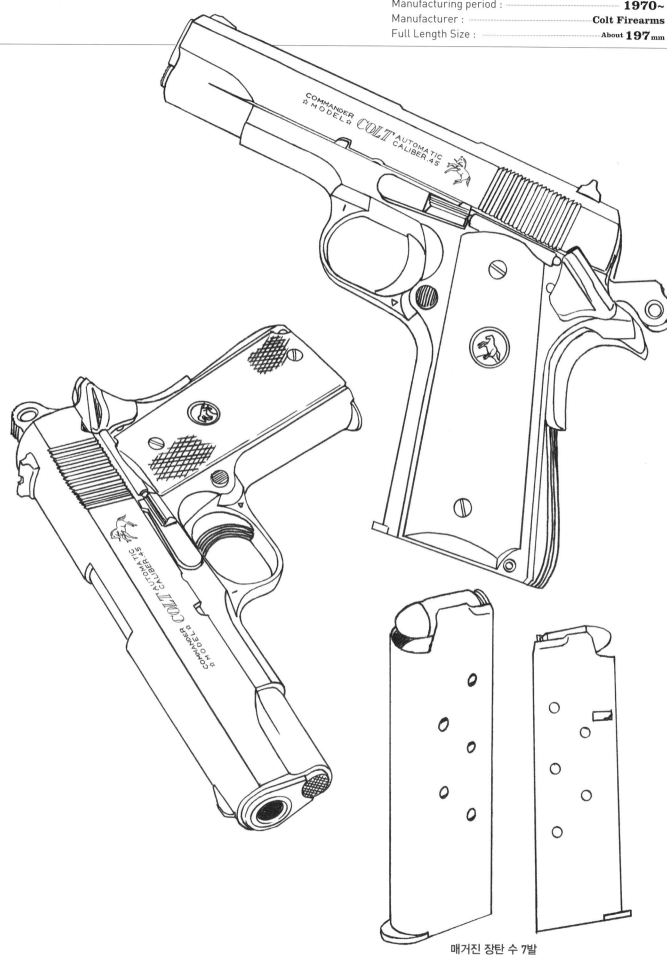

콜트 컴뱃 커맨더

Chapter 1

Specification Data

Manufacturing period : ———————————— **1970~**

Manufacturer : ——————————— **Colt Firearms**

Full Length Size : ———————————About **197** mm

매거진 장탄 수 7발

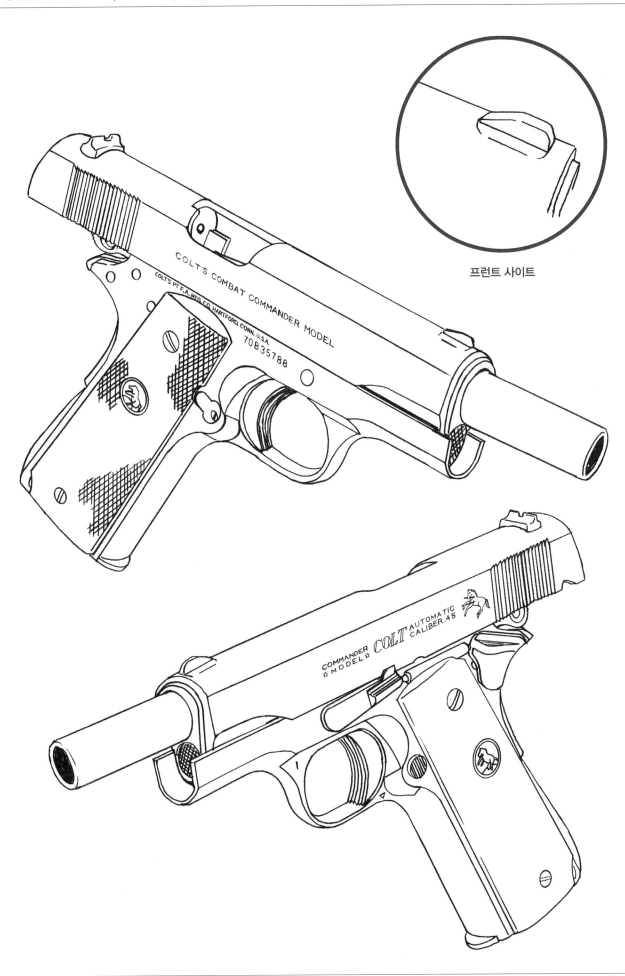

프런트 사이트

COLT COMBAT COMMANDER

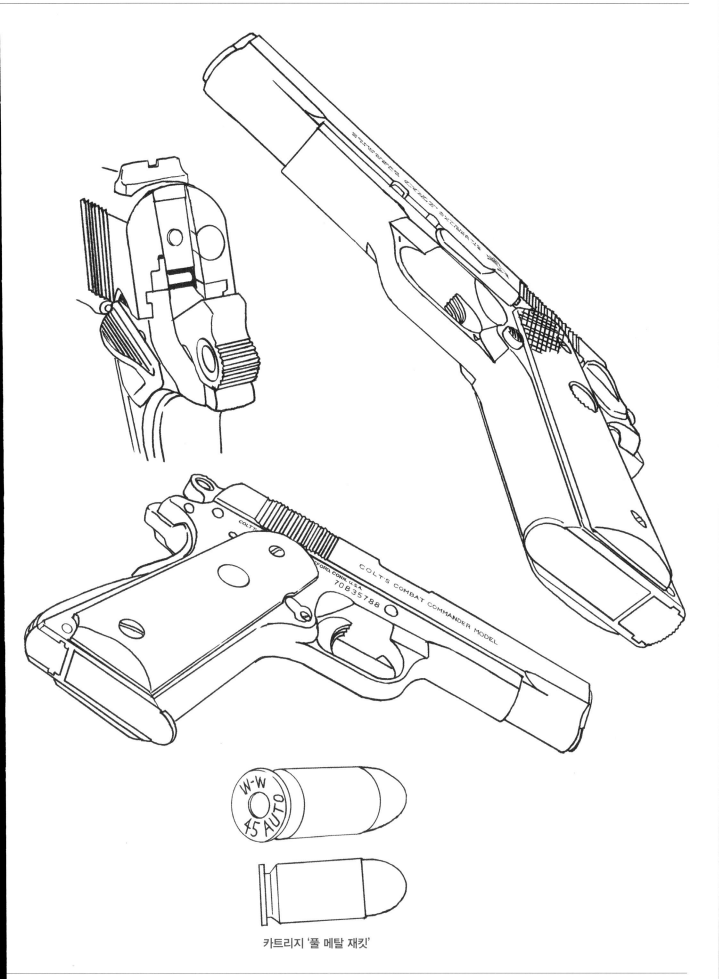

카트리지 '풀 메탈 재킷'

COLT COMBAT COMMANDER

세부 설명

링 해머
손가락으로 누르는 부분에 구멍을 뚫어 경량화해 해머의 스피드를 향상시켰다.

그립의 체커링과 메달리온(휘장)
콜트사의 로고가 새겨진 금속제 메달리온이 그립 중앙에 부착되어 있다.

그립 부분의 재질은 나무.

체커링 단면도

리어 사이트

파이어링 핀

썸 세이프티

링 해머

크기 비교

COLT COMBAT COMMANDER

M1911

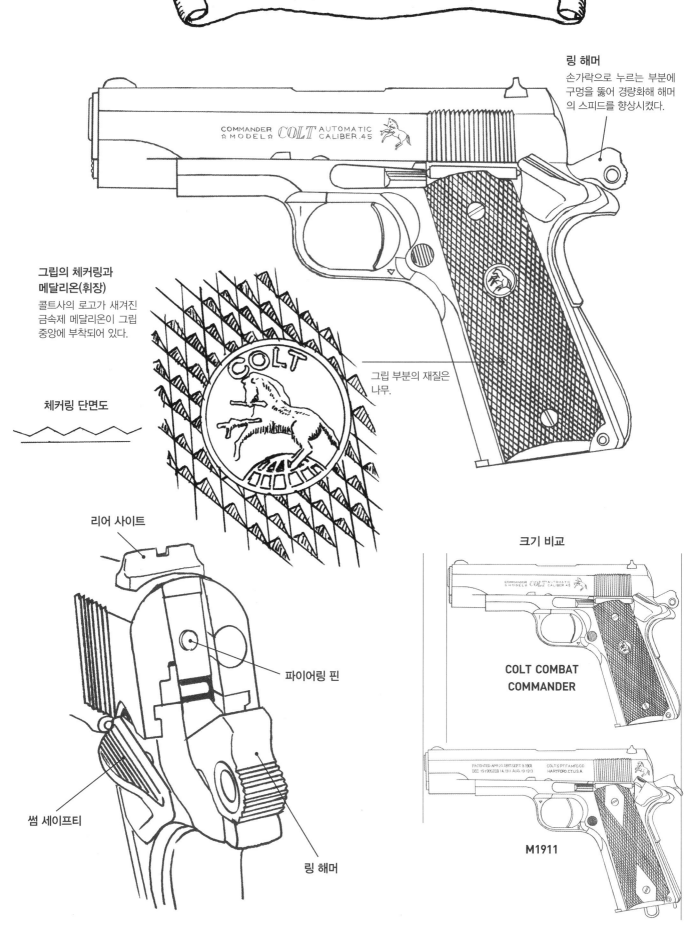

Note 06

콘배럴의 모양

배럴(총신)에도 다양한 종류가 있다. 이 책에서 다루고 있는 거버먼트의 배럴은
두 종류가 있는데 일반적인 배럴과 '콘배럴'이라는 타입이다. 여기서는 콘배럴에
대해서 살펴보자.

다음 페이지에 등장하는 'COLT M1991 COMPACT'
배럴은 지금까지의 배럴과는 다르게 콘배럴 타입이
다. 콘(Cone)은 '원추'를 의미한다. 배럴(총신)의 앞
쪽 끝이 원추형으로 부풀어 있어 배럴 부싱이 필요
없으며 배럴이 직접 슬라이드와 닿아서 배럴이 안
정적이다.

M1911 일반적인 배럴

콘배럴

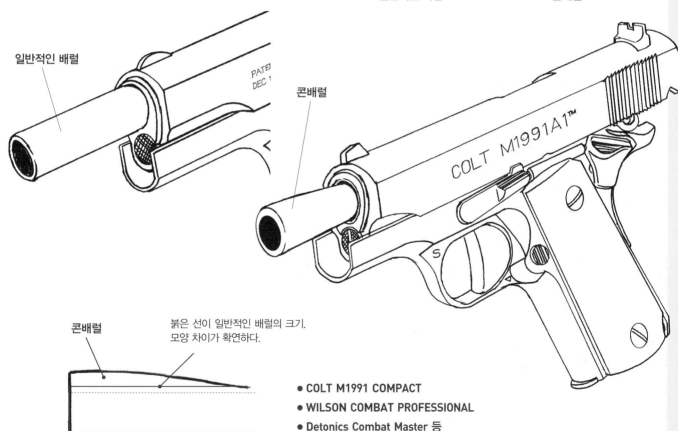

일반적인 배럴

PAT
DEC

콘배럴

COLT M1991A1™

콘배럴

붉은 선이 일반적인 배럴의 크기.
모양 차이가 확연하다.

- COLT M1991 COMPACT
- WILSON COMBAT PROFESSIONAL
- Detonics Combat Master 등

일반적인 배럴

- M1911

일반적인 배럴 부싱은 항상 배럴과 접촉하고 있어 수만 발을
쏘면 헐거워지지만, 앞쪽 끝만 고정되는 콘배럴은 슬라이드
가 닫혀 있는 동안은 배럴을 빈틈 없이 고정시키고 슬라이드
후퇴 시에는 거의 간섭이 발생하지 않기 때문에 배럴 부싱에
비해 수명이 길다.

008 | COLT M1991 COMPACT

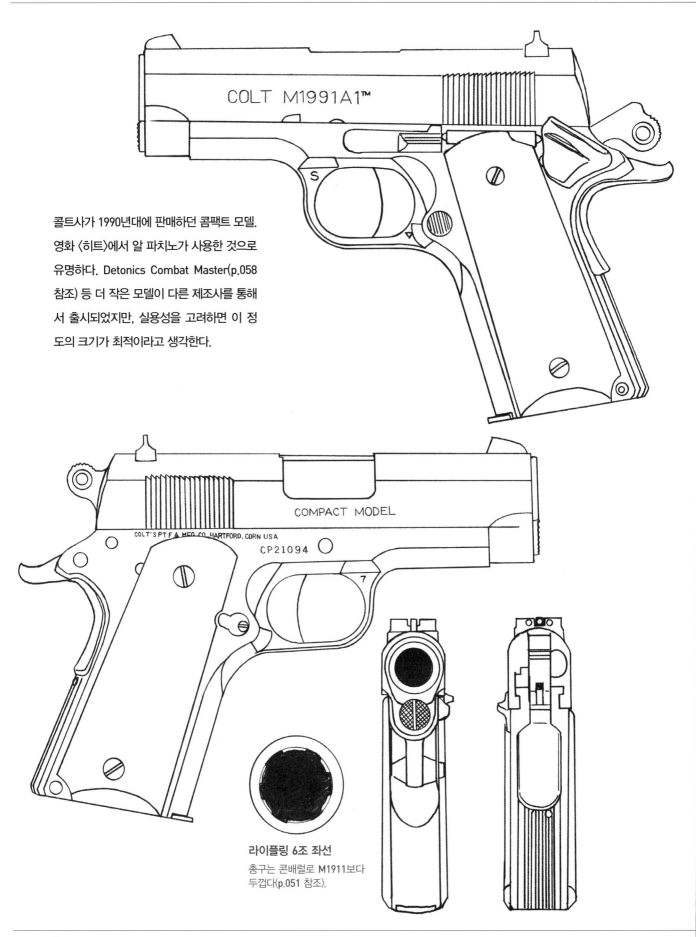

COLT M1991A1™

콜트사가 1990년대에 판매하던 콤팩트 모델. 영화 〈히트〉에서 알 파치노가 사용한 것으로 유명하다. Detonics Combat Master(p.058 참조) 등 더 작은 모델이 다른 제조사를 통해서 출시되었지만, 실용성을 고려하면 이 정도의 크기가 최적이라고 생각한다.

COMPACT MODEL

COLT'S PT F A MFG CO HARTFORD, CORN USA
CP21094

라이플링 6조 좌선
총구는 콘배럴로 M1911보다
두껍다(p.051 참조).

콜트 엠 나인틴 나인티원 콤팩트

Chapter 1

Specification Data

Manufacturing period : ⋯⋯⋯⋯⋯⋯⋯⋯⋯⋯⋯⋯⋯ **1991~**

Manufacturer : ⋯⋯⋯⋯⋯⋯⋯⋯⋯⋯⋯⋯ **Colt Firearms**

Full Length Size : ⋯⋯⋯⋯⋯⋯⋯⋯⋯⋯⋯⋯ About **184**mm

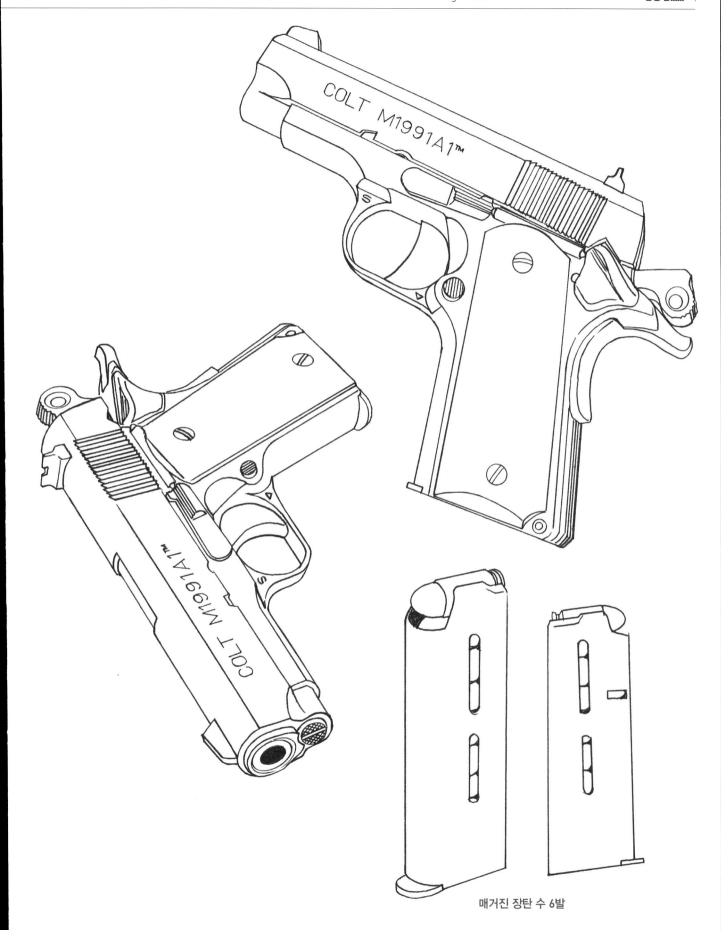

매거진 장탄 수 6발

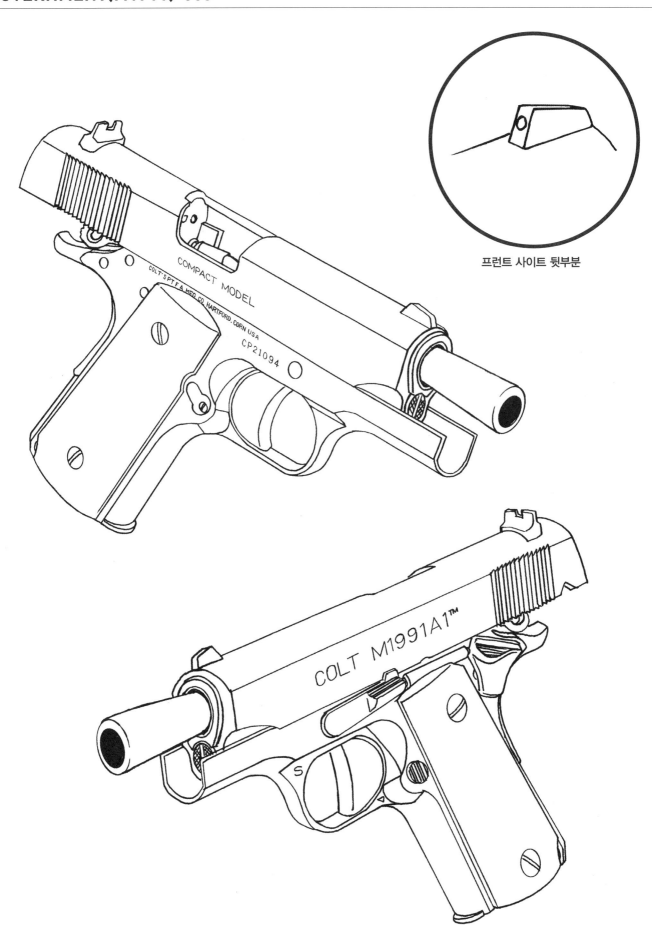

프런트 사이트 뒷부분

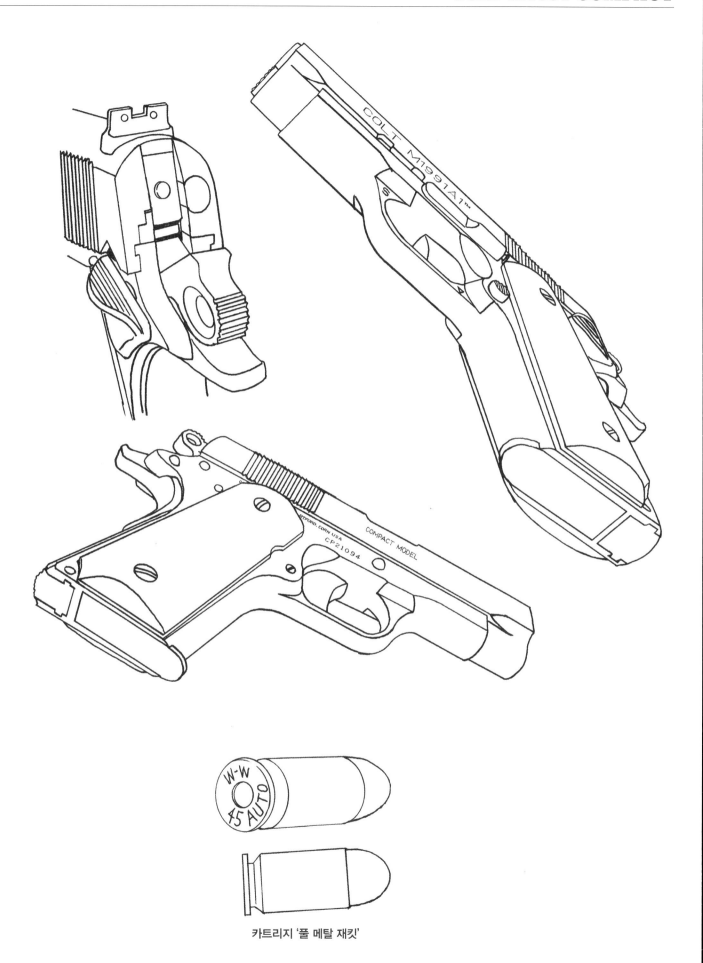

카트리지 '풀 메탈 재킷'

COLT M1991 COMPACT 세부 설명

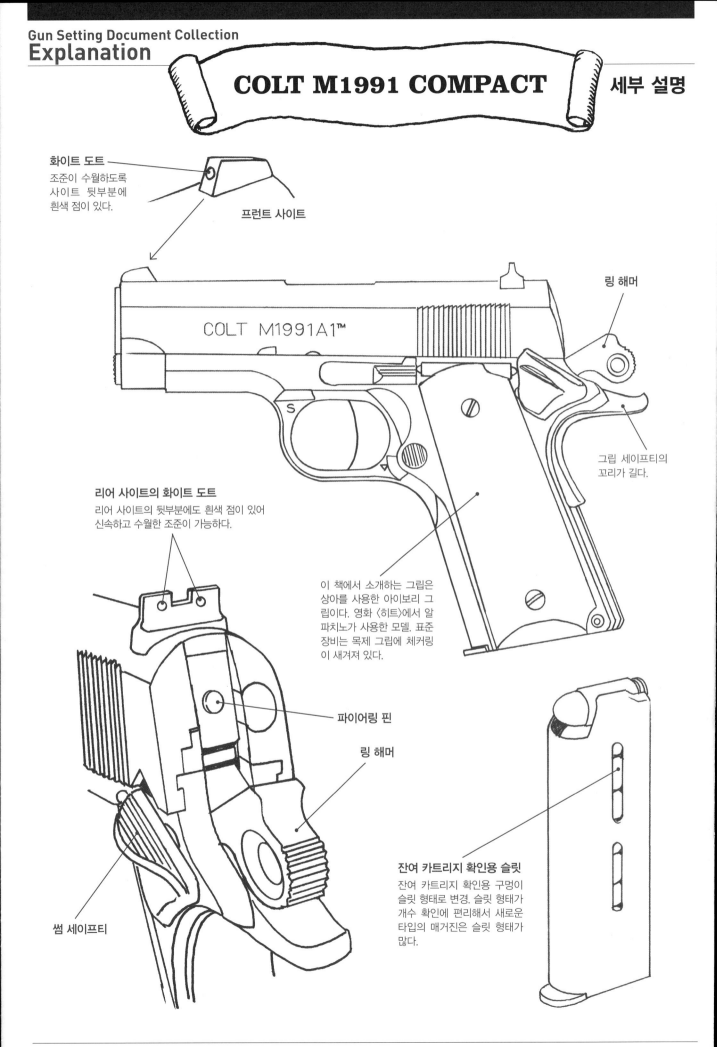

화이트 도트
조준이 수월하도록
사이트 뒷부분에
흰색 점이 있다.

프런트 사이트

링 해머

COLT M1991A1™

그립 세이프티의 꼬리가 길다.

리어 사이트의 화이트 도트
리어 사이트의 뒷부분에도 흰색 점이 있어
신속하고 수월한 조준이 가능하다.

이 책에서 소개하는 그립은
상아를 사용한 아이보리 그
립이다. 영화 〈히트〉에서 알
파치노가 사용한 모델. 표준
장비는 목제 그립에 체커링
이 새겨져 있다.

파이어링 핀

링 해머

썸 세이프티

잔여 카트리지 확인용 슬릿
잔여 카트리지 확인용 구멍이
슬릿 형태로 변경. 슬릿 형태가
개수 확인에 편리해서 새로운
타입의 매거진은 슬릿 형태가
많다.

1911 베리에이션 설정자료

여기서부터는 1911을 중심으로 콜트사 이외의 제조사에서 만들어진 다양한 파생품의 설정자료를 소개합니다. 다른 제조사가 제조한 1911은 1911 클론 또는 1911 베리에이션 모델이라고 일컫습니다. 소개하는 아이템 중에는 커스텀 장비가 적용된 모델도 포함합니다.

001 | Detonics Combat Master

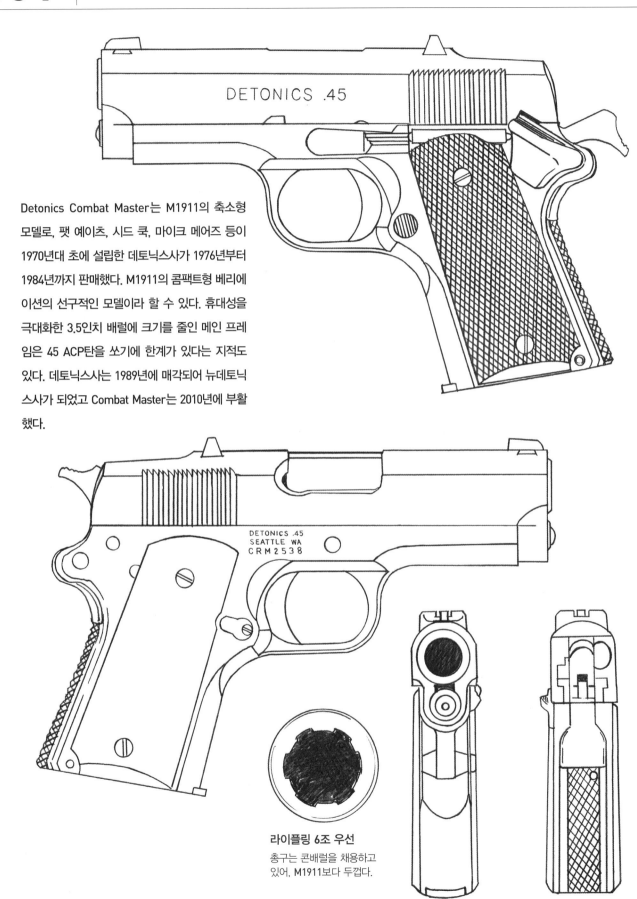

DETONICS .45

Detonics Combat Master는 M1911의 축소형
모델로, 팻 예이츠, 시드 쿡, 마이크 메어즈 등이
1970년대 초에 설립한 데토닉스사가 1976년부터
1984년까지 판매했다. M1911의 콤팩트형 베리에
이션의 선구적인 모델이라 할 수 있다. 휴대성을
극대화한 3.5인치 배럴에 크기를 줄인 메인 프레
임은 45 ACP탄을 쏘기에 한계가 있다는 지적도
있다. 데토닉스사는 1989년에 매각되어 뉴데토닉
스사가 되었고 Combat Master는 2010년에 부활
했다.

DETONICS .45
SEATTLE WA
CRM2538

라이플링 6조 우선

총구는 콘배럴을 채용하고
있어, M1911보다 두껍다.

데토닉스 컴뱃 마스터

Chapter 2

Specification Data
Manufacturing period : ——————— **1976~1984, 2010~**
Manufacturer : ————————————————— **Detonics**
Full Length Size : ————————————— About **178**mm

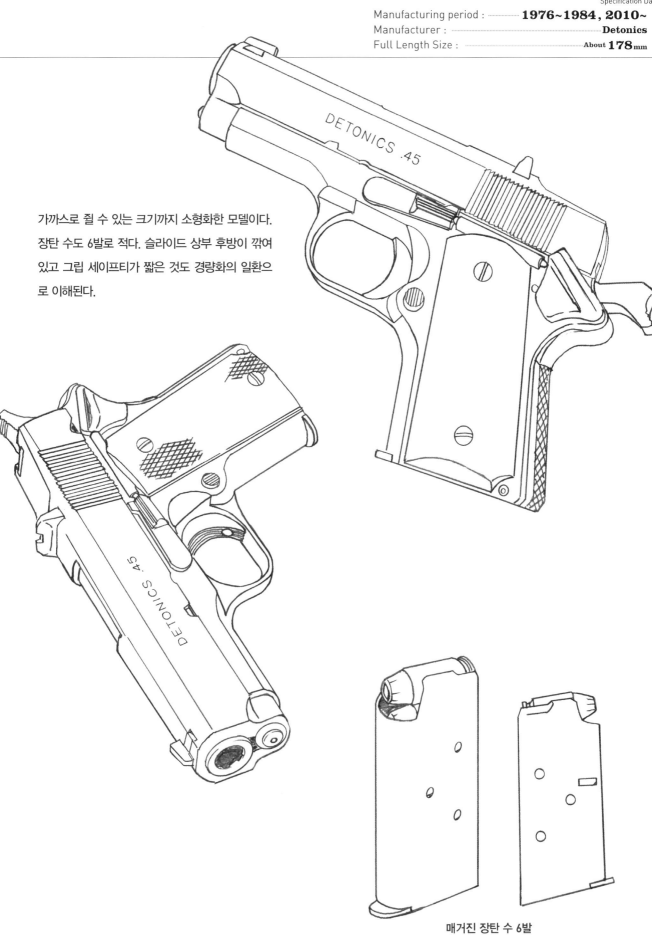

가까스로 쥘 수 있는 크기까지 소형화한 모델이다.
장탄 수도 6발로 적다. 슬라이드 상부 후방이 깎여
있고 그립 세이프티가 짧은 것도 경량화의 일환으
로 이해된다.

매거진 장탄 수 6발

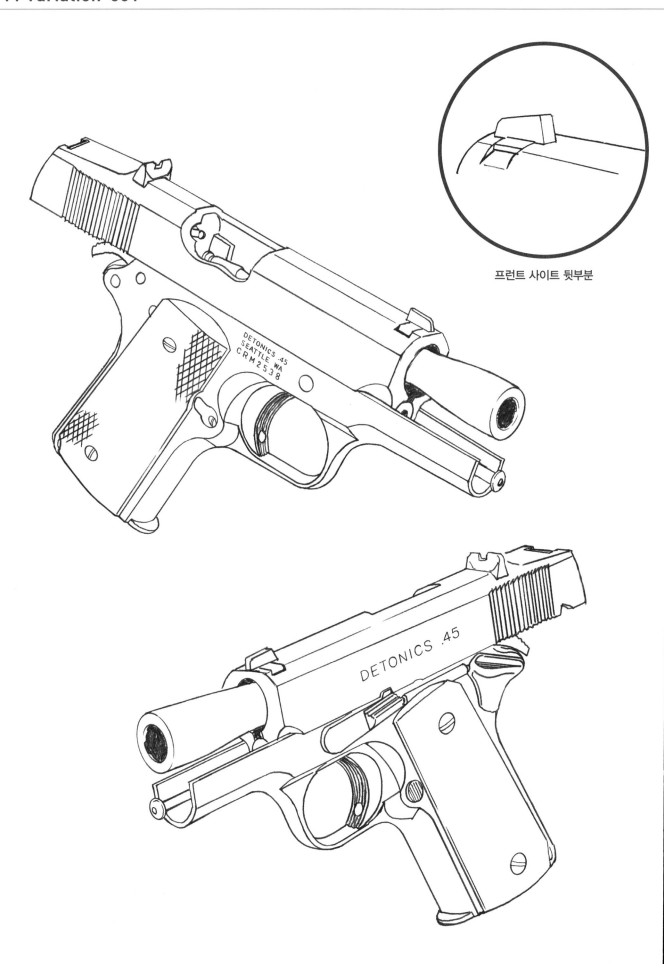

프런트 사이트 뒷부분

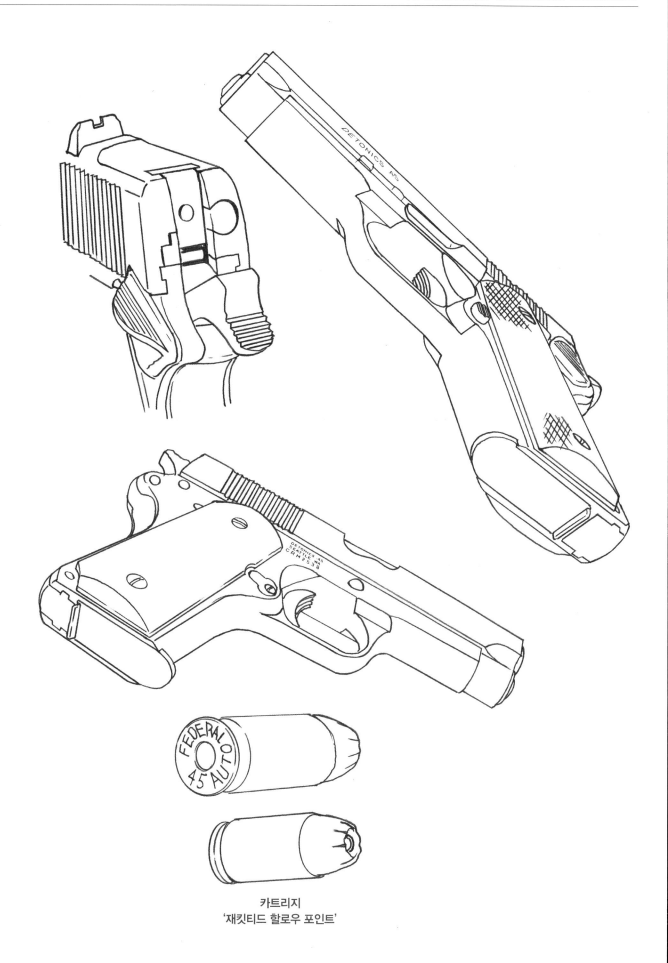

카트리지
'재킷티드 할로우 포인트'

Detonics Combat Master

세부 설명

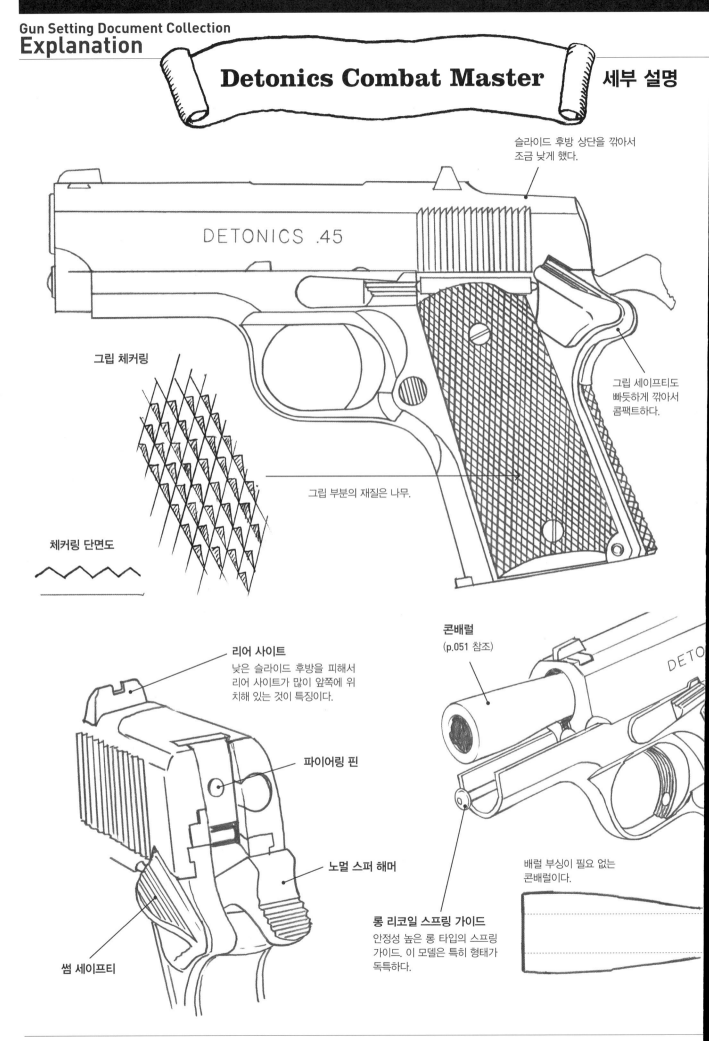

슬라이드 후방 상단을 깎아서
조금 낮게 했다.

DETONICS .45

그립 체커링

체커링 단면도

그립 부분의 재질은 나무.

그립 세이프티도
빠듯하게 깎아서
콤팩트하다.

콘배럴
(p.051 참조)

DETO

리어 사이트
낮은 슬라이드 후방을 피해서
리어 사이트가 많이 앞쪽에 위
치해 있는 것이 특징이다.

파이어링 핀

노멀 스퍼 해머

롱 리코일 스프링 가이드
안정성 높은 롱 타입의 스프링
가이드. 이 모델은 특히 형태가
독특하다.

썸 세이프티

배럴 부싱이 필요 없는
콘배럴이다.

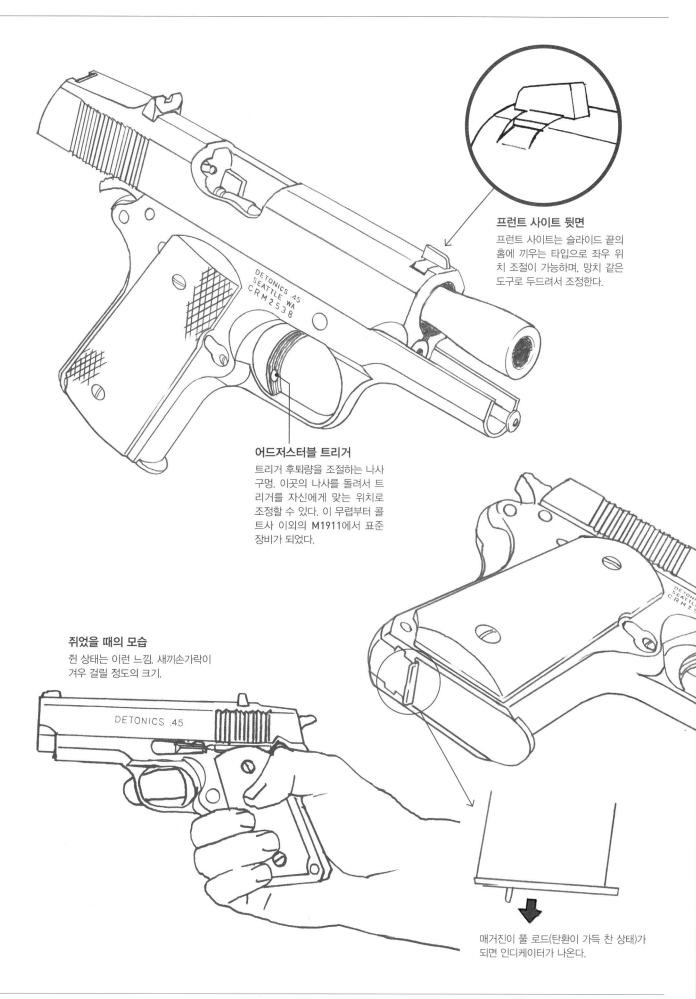

프런트 사이트 뒷면

프런트 사이트는 슬라이드 끝의 홈에 끼우는 타입으로 좌우 위치 조절이 가능하며, 망치 같은 도구로 두드려서 조정한다.

DETONICS .45
SEATTLE WA
C R M 2 5 3 8

어드저스터블 트리거

트리거 후퇴량을 조절하는 나사 구멍. 이곳의 나사를 돌려서 트리거를 자신에게 맞는 위치로 조정할 수 있다. 이 무렵부터 콜트사 이외의 M1911에서 표준 장비가 되었다.

쥐었을 때의 모습

쥔 상태는 이런 느낌. 새끼손가락이 겨우 걸릴 정도의 크기.

DETONICS .45

매거진이 풀 로드(탄환이 가득 찬 상태)가 되면 인디케이터가 나온다.

002 | HOGUE COMBAT CUSTOM

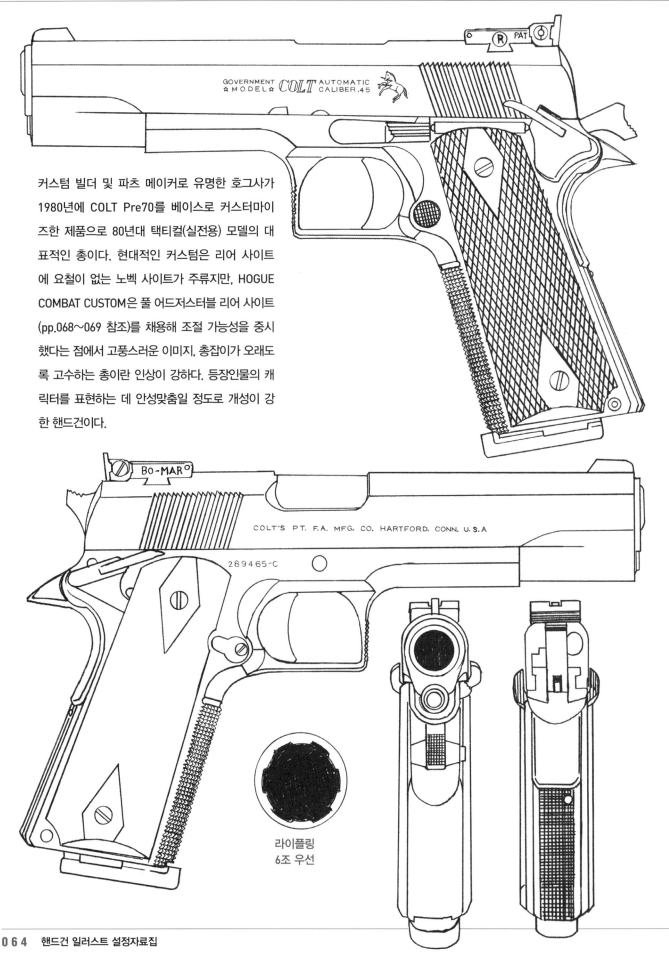

커스텀 빌더 및 파츠 메이커로 유명한 호그사가 1980년에 COLT Pre70를 베이스로 커스터마이즈한 제품으로 80년대 택티컬(실전용) 모델의 대표적인 총이다. 현대적인 커스텀은 리어 사이트에 요철이 없는 노벡 사이트가 주류지만, HOGUE COMBAT CUSTOM은 풀 어드저스터블 리어 사이트 (pp.068~069 참조)를 채용해 조절 가능성을 중시했다는 점에서 고풍스러운 이미지, 총잡이가 오래도록 고수하는 총이란 인상이 강하다. 등장인물의 캐릭터를 표현하는 데 안성맞춤일 정도로 개성이 강한 핸드건이다.

GOVERNMENT ☆ MODEL ☆ COLT AUTOMATIC CALIBER.45

BO-MAR

COLT'S PT. F.A. MFG. CO. HARTFORD. CONN. U.S.A

289465-C

라이플링
6조 우선

Specification Data

Manufacturing period : ———————— **1980~**
Manufacturer : ———————————————— **Hogue**
Full Length Size : ————————————— About **216** mm

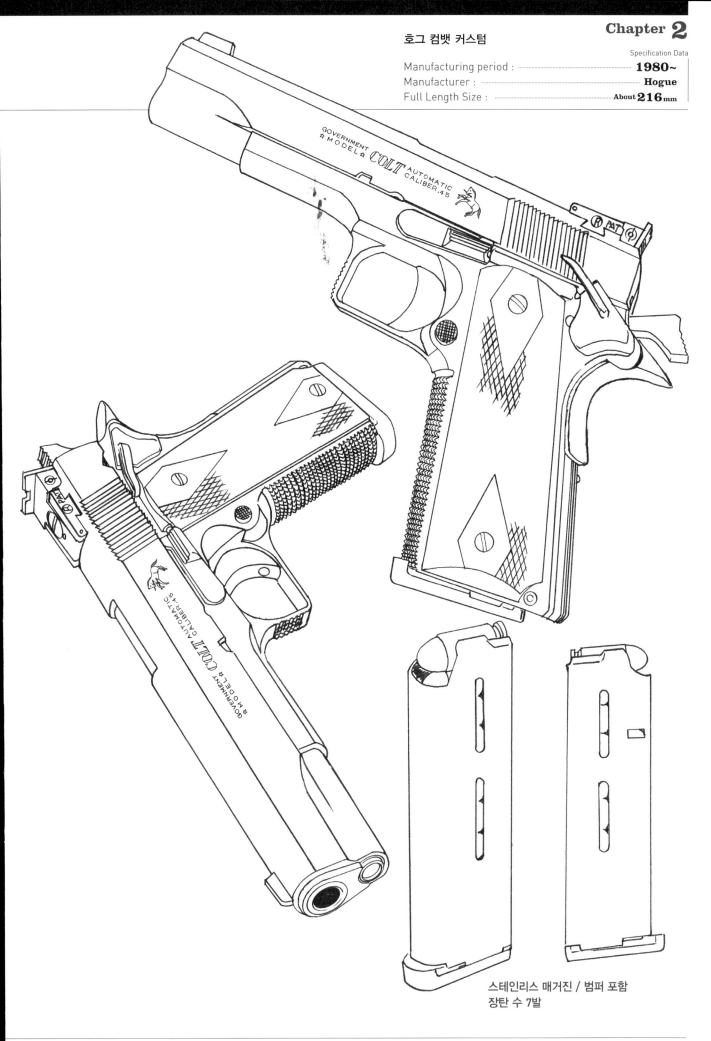

스테인리스 매거진 / 범퍼 포함
장탄 수 7발

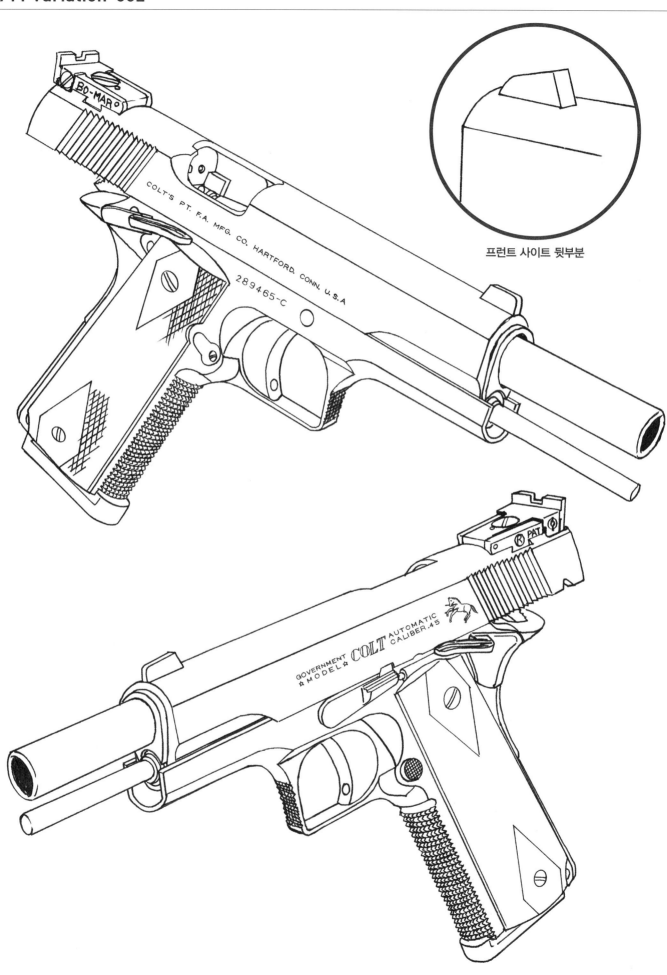

프런트 사이트 뒷부분

289465-C

COLT'S PT. F.A. MFG. CO. HARTFORD, CONN. U.S.A.

FEDERAL
45 AUTO

카트리지
'재킷티드 할로우 포인트'

HOGUE COMBAT CUSTOM

세부 설명

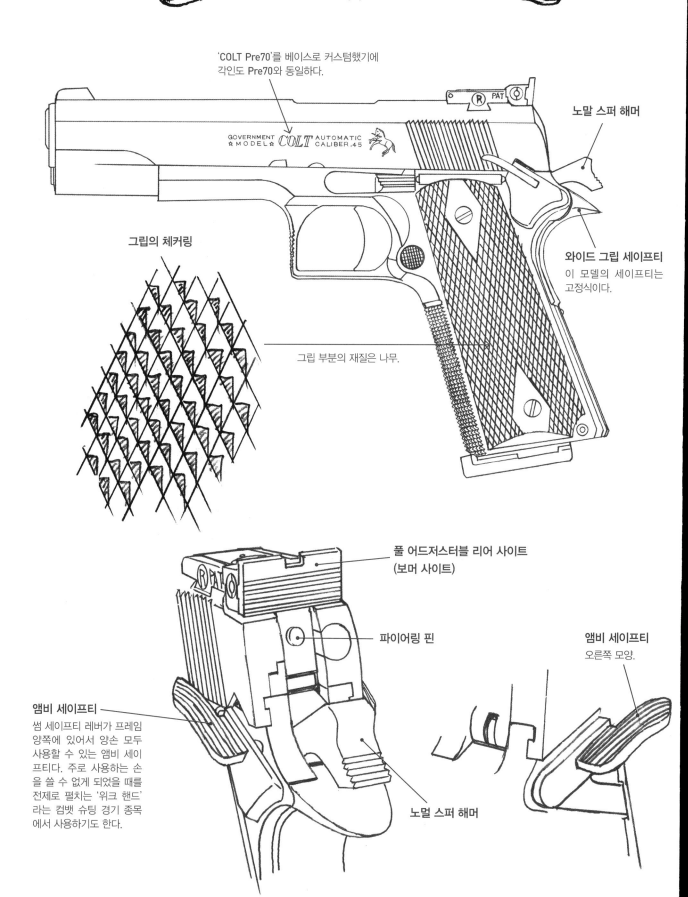

'COLT Pre70'를 베이스로 커스텀했기에 각인도 Pre70와 동일하다.

GOVERNMENT
☆ MODEL ☆ *COLT* AUTOMATIC
CALIBER .45

노말 스퍼 해머

와이드 그립 세이프티
이 모델의 세이프티는 고정식이다.

그립의 체커링

그립 부분의 재질은 나무.

풀 어드저스터블 리어 사이트
(보머 사이트)

파이어링 핀

앰비 세이프티
오른쪽 모양.

앰비 세이프티
썸 세이프티 레버가 프레임 양쪽에 있어서 양손 모두 사용할 수 있는 앰비 세이프티다. 주로 사용하는 손을 쓸 수 없게 되었을 때를 전제로 펼치는 '위크 핸드'라는 컴뱃 슈팅 경기 종목에서 사용하기도 한다.

노멀 스퍼 해머

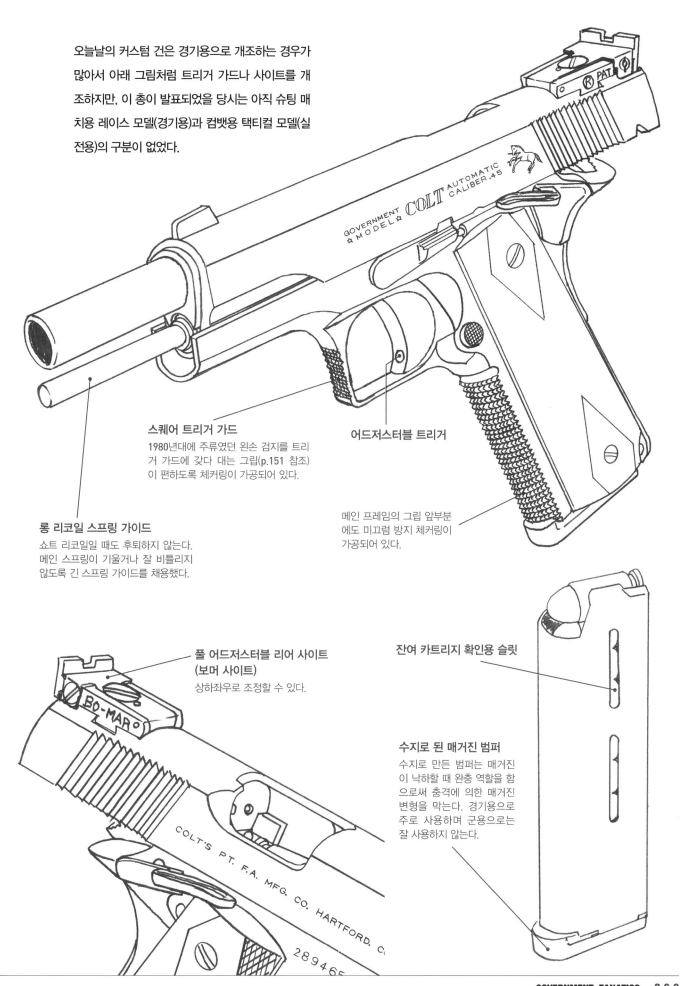

오늘날의 커스텀 건은 경기용으로 개조하는 경우가 많아서 아래 그림처럼 트리거 가드나 사이트를 개조하지만, 이 총이 발표되었을 당시는 아직 슈팅 매치용 레이스 모델(경기용)과 컴뱃용 택티컬 모델(실전용)의 구분이 없었다.

스퀘어 트리거 가드
1980년대에 주류였던 왼손 검지를 트리거 가드에 갖다 대는 그립(p.151 참조)이 편하도록 체커링이 가공되어 있다.

어드저스터블 트리거

롱 리코일 스프링 가이드
쇼트 리코일일 때도 후퇴하지 않는다. 메인 스프링이 기울거나 잘 비틀리지 않도록 긴 스프링 가이드를 채용했다.

메인 프레임의 그립 앞부분에도 미끄럼 방지 체커링이 가공되어 있다.

풀 어드저스터블 리어 사이트 (보머 사이트)
상하좌우로 조정할 수 있다.

잔여 카트리지 확인용 슬릿

수지로 된 매거진 범퍼
수지로 만든 범퍼는 매거진이 낙하할 때 완충 역할을 함으로써 충격에 의한 매거진 변형을 막는다. 경기용으로 주로 사용하며 군용으로는 잘 사용하지 않는다.

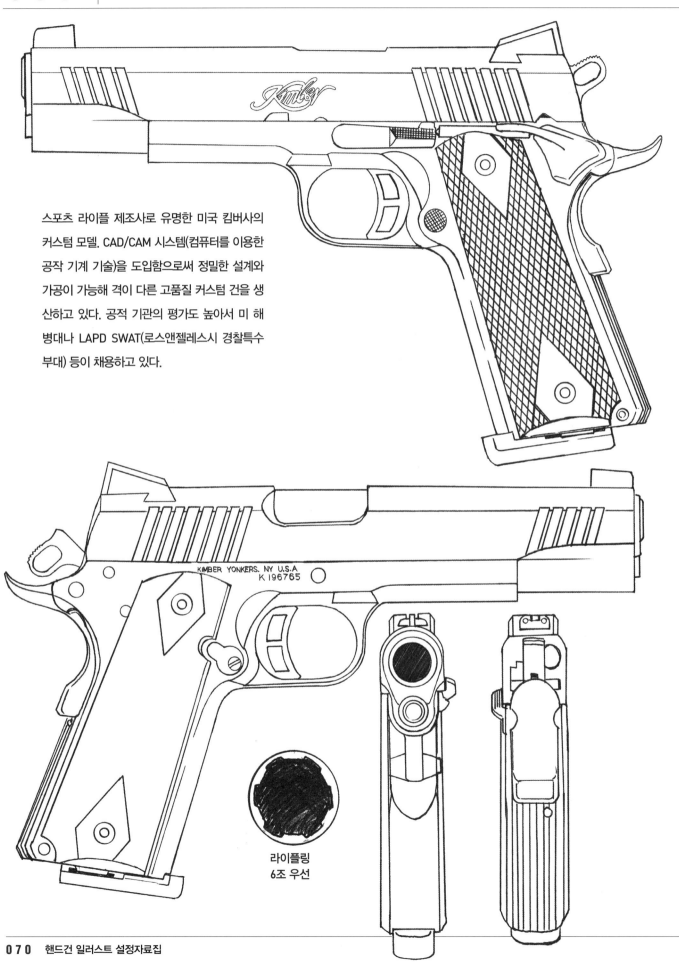

스포츠 라이플 제조사로 유명한 미국 킴버사의
커스텀 모델. CAD/CAM 시스템(컴퓨터를 이용한
공작 기계 기술)을 도입함으로써 정밀한 설계와
가공이 가능해 격이 다른 고품질 커스텀 건을 생
산하고 있다. 공적 기관의 평가도 높아서 미 해
병대나 LAPD SWAT(로스앤젤레스시 경찰특수
부대) 등이 채용하고 있다.

라이플링
6조 우선

Specification Data

Manufacturing period : ———————— **2003~**
Manufacturer : ———————— **Kimber**
Full Length Size : ———————— About **221** mm

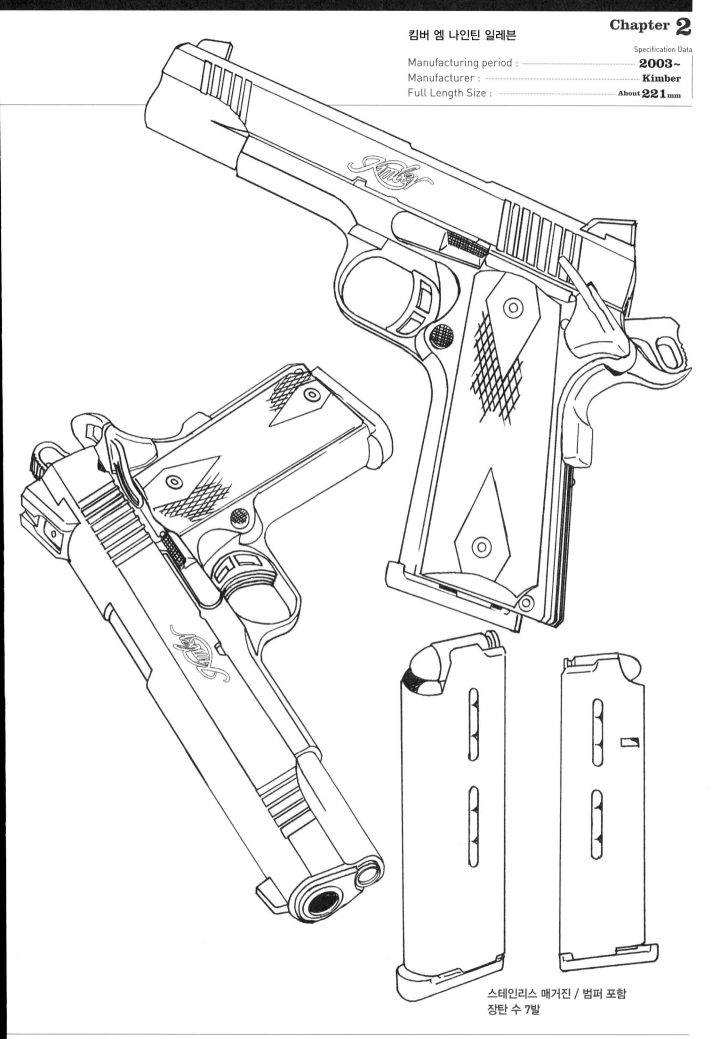

스테인리스 매거진 / 범퍼 포함
장탄 수 7발

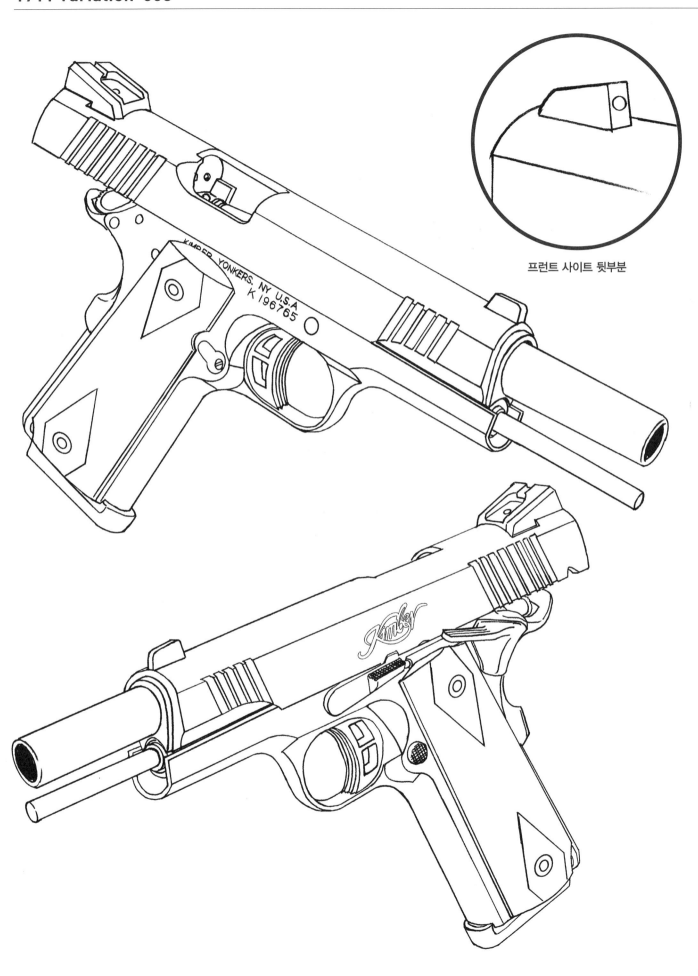

프런트 사이트 뒷부분

KIMBER YONKERS. NY U.S.A
K 196765

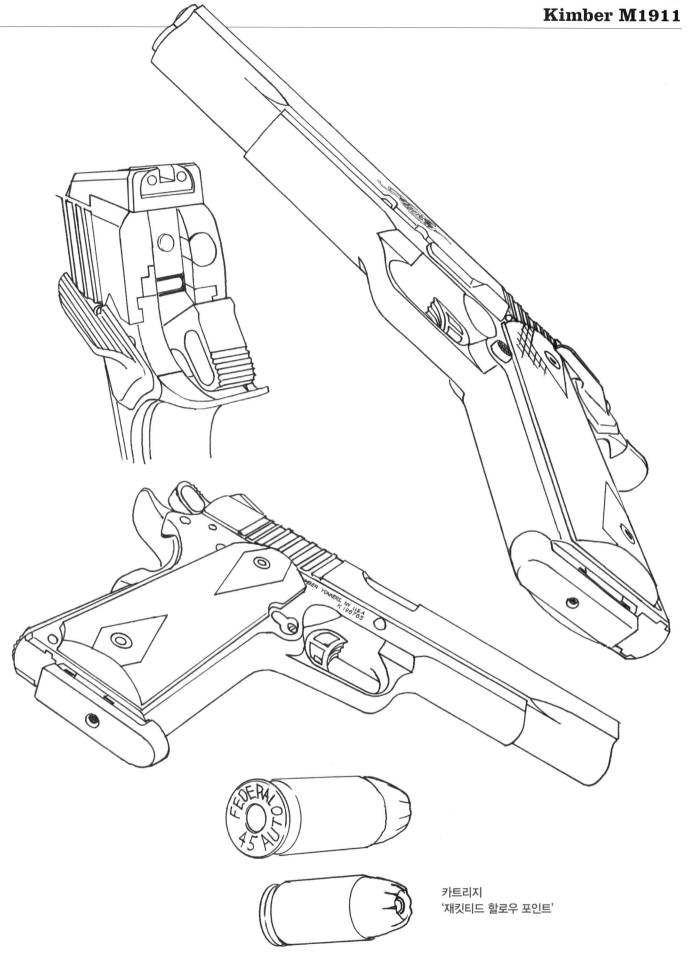

카트리지
'재킷티드 할로우 포인트'

Kimber M1911

세부 설명

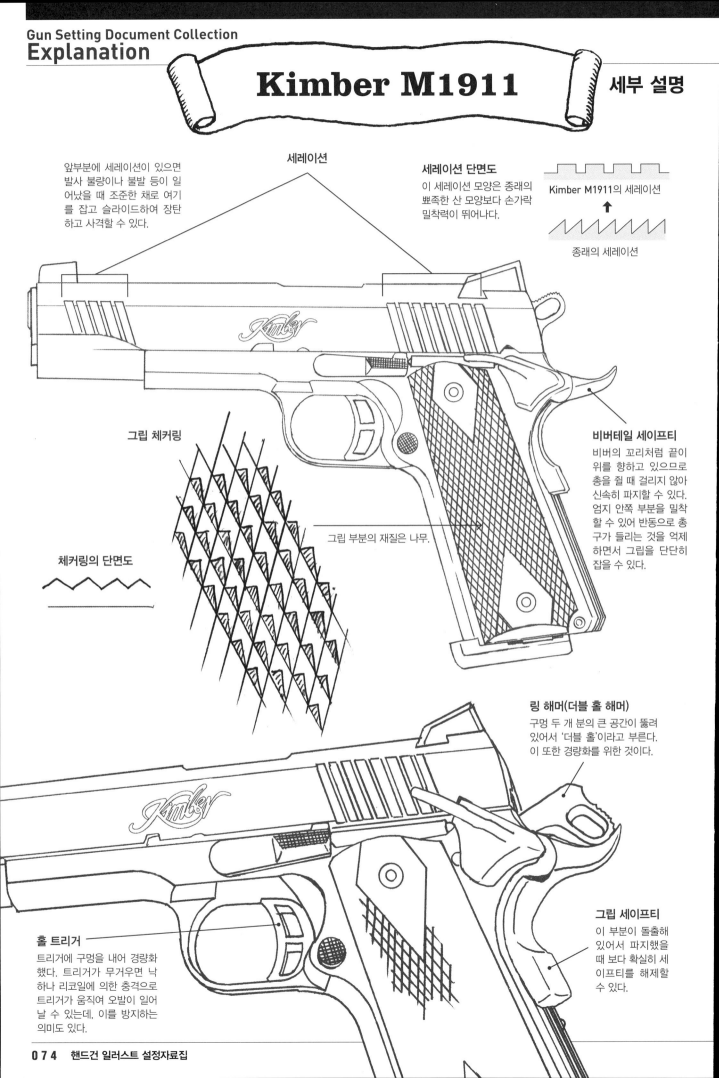

앞부분에 세레이션이 있으면 발사 불량이나 불발 등이 일어났을 때 조준한 채로 여기를 잡고 슬라이드하여 장탄하고 사격할 수 있다.

세레이션

세레이션 단면도
이 세레이션 모양은 종래의 뾰족한 산 모양보다 손가락 밀착력이 뛰어나다.

Kimber M1911의 세레이션
↑
종래의 세레이션

그립 체커링

체커링의 단면도

그립 부분의 재질은 나무.

비버테일 세이프티
비버의 꼬리처럼 끝이 위를 향하고 있으므로 총을 쥘 때 걸리지 않아 신속히 파지할 수 있다. 엄지 안쪽 부분을 밀착할 수 있어 반동으로 총구가 들리는 것을 억제하면서 그립을 단단히 잡을 수 있다.

링 해머(더블 홀 해머)
구멍 두 개 분의 큰 공간이 뚫려 있어서 '더블 홀'이라고 부른다. 이 또한 경량화를 위한 것이다.

그립 세이프티
이 부분이 돌출해 있어서 파지했을 때 보다 확실히 세이프티를 해제할 수 있다.

홀 트리거
트리거에 구멍을 내어 경량화했다. 트리거가 무거우면 낙하나 리코일에 의한 충격으로 트리거가 움직여 오발이 일어날 수 있는데, 이를 방지하는 의미도 있다.

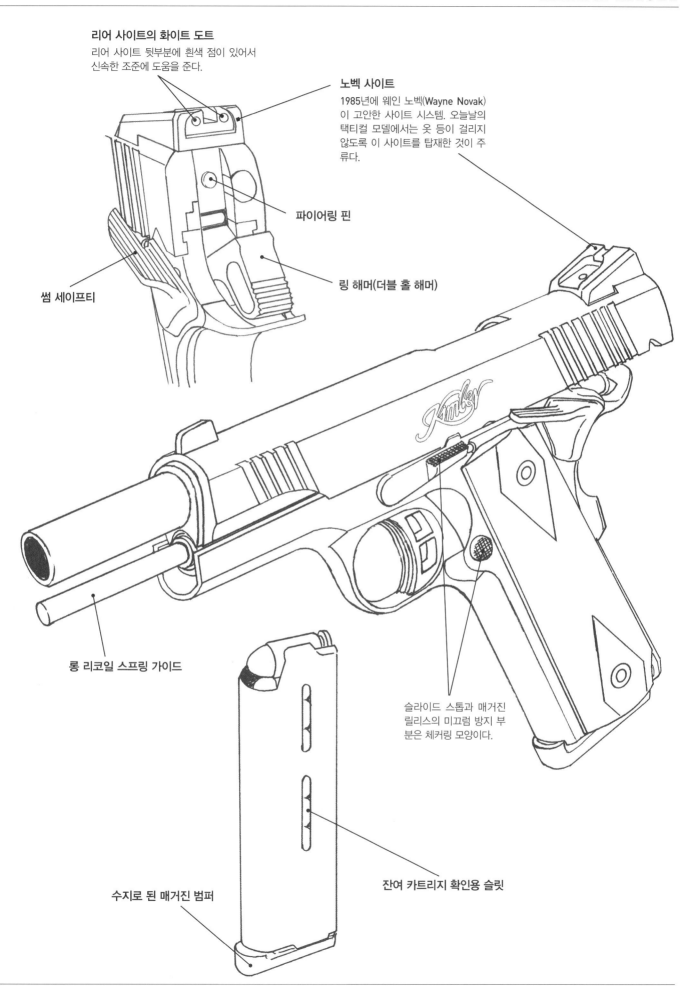

리어 사이트의 화이트 도트
리어 사이트 뒷부분에 흰색 점이 있어서
신속한 조준에 도움을 준다.

노벡 사이트
1985년에 웨인 노벡(Wayne Novak)
이 고안한 사이트 시스템. 오늘날의
택티컬 모델에서는 옷 등이 걸리지
않도록 이 사이트를 탑재한 것이 주
류다.

파이어링 핀

썸 세이프티

링 해머(더블 홀 해머)

롱 리코일 스프링 가이드

**슬라이드 스톱과 매거진
릴리스의 미끄럼 방지 부
분은 체커링 모양이다.**

수지로 된 매거진 범퍼

잔여 카트리지 확인용 슬릿

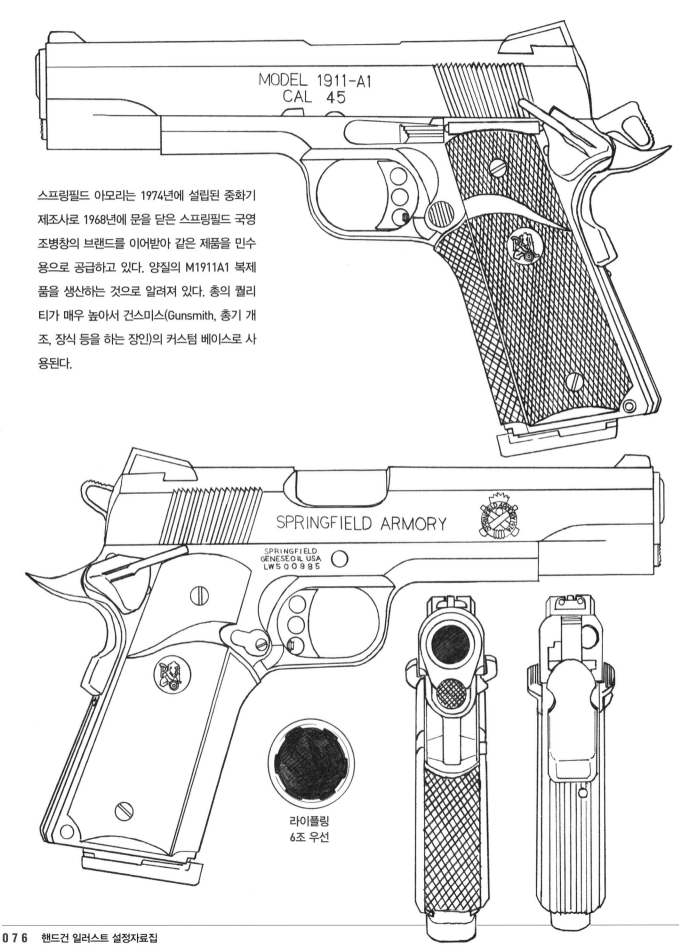

MODEL 1911-A1
CAL 45

스프링필드 아모리는 1974년에 설립된 중화기 제조사로 1968년에 문을 닫은 스프링필드 국영 조병창의 브랜드를 이어받아 같은 제품을 민수용으로 공급하고 있다. 양질의 M1911A1 복제품을 생산하는 것으로 알려져 있다. 총의 퀄리티가 매우 높아서 건스미스(Gunsmith, 총기 개조, 장식 등을 하는 장인)의 커스텀 베이스로 사용된다.

SPRINGFIELD ARMORY

SPRINGFIELD
GENESEO IL USA
LW500985

라이플링
6조 우선

Manufacturing period : ———————————— **1985~**
Manufacturer : ———————————— **Springfield Armory**
Full Length Size : ———————————— About **216**mm

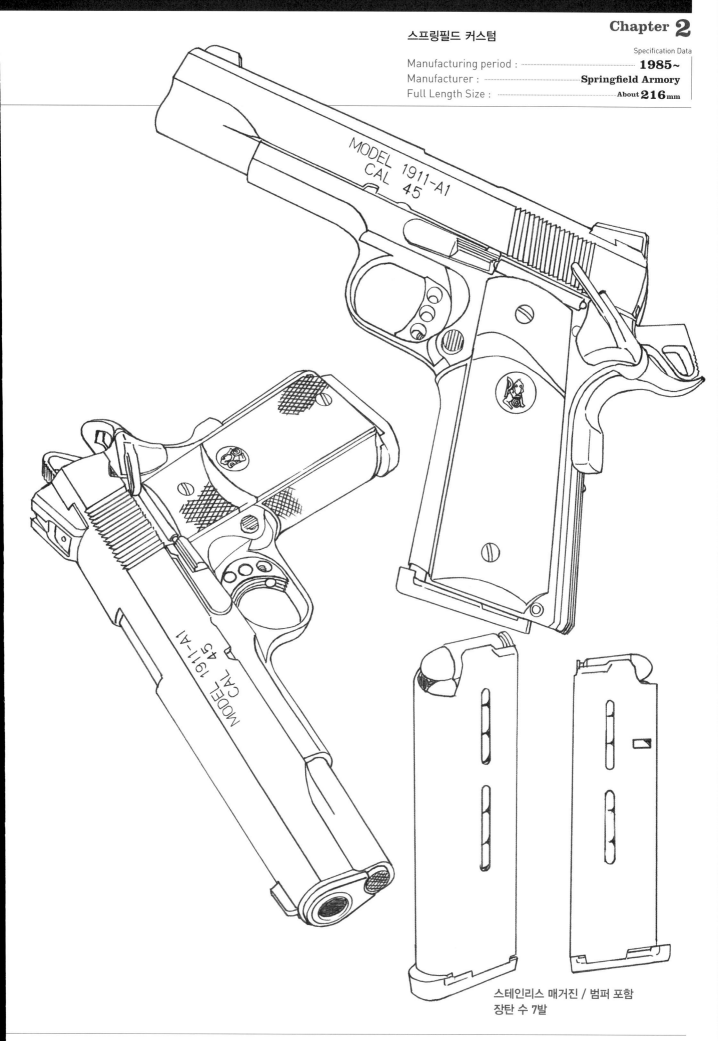

스테인리스 매거진 / 범퍼 포함
장탄 수 7발

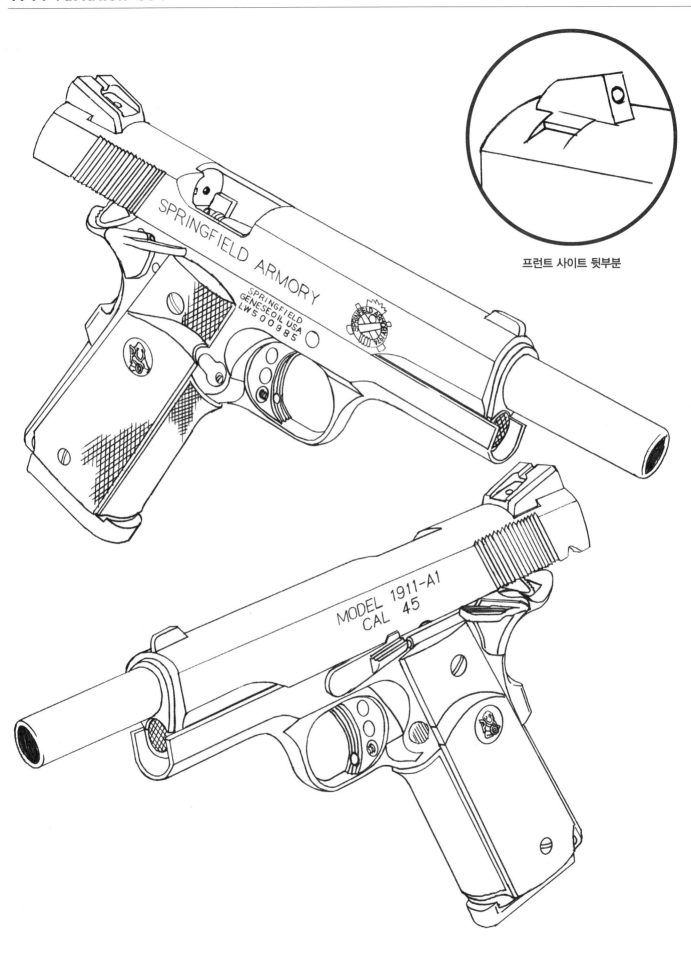

프런트 사이트 뒷부분

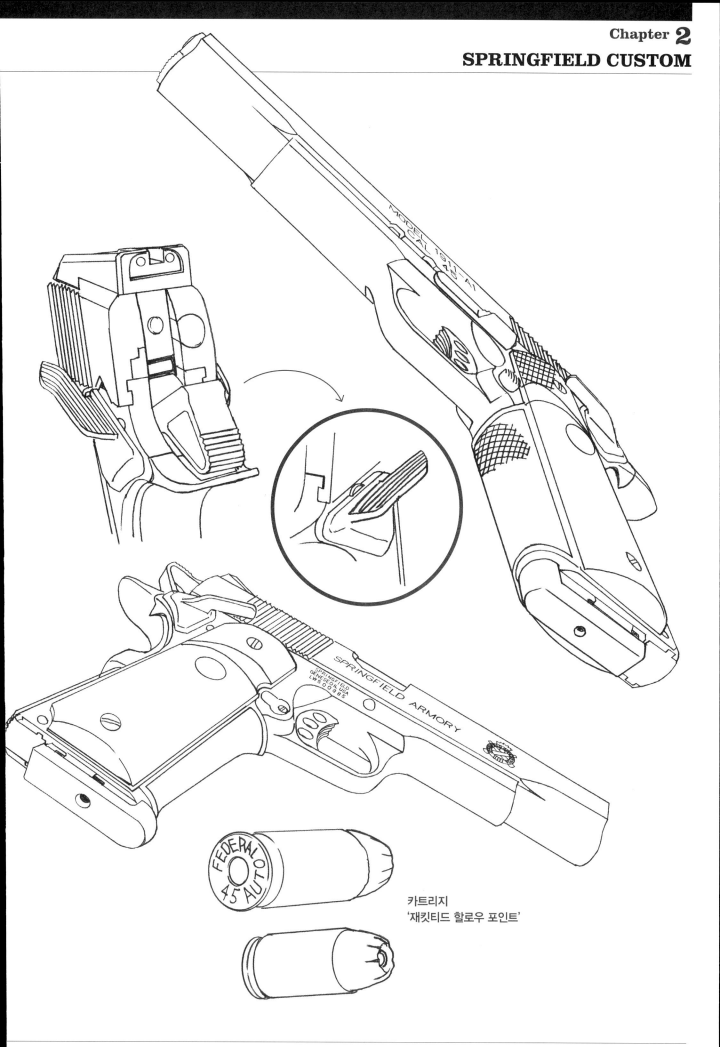

카트리지
'재킷티드 할로우 포인트'

SPRINGFIELD CUSTOM

세부 설명

MODEL 1911-A1
CAL 45

링 해머
링의 모양이 둥글지
않은 타입도 있다.

비버테일 세이프티

그립의 체커링과 메달리온
그립 부분은 고무지만 메달리온은
금속이다.

트리거 스톱
어드저스터블 트리거용
나사로, 트리거 홀을 통
해 보인다.

체커링 부분의 재질은 고무.

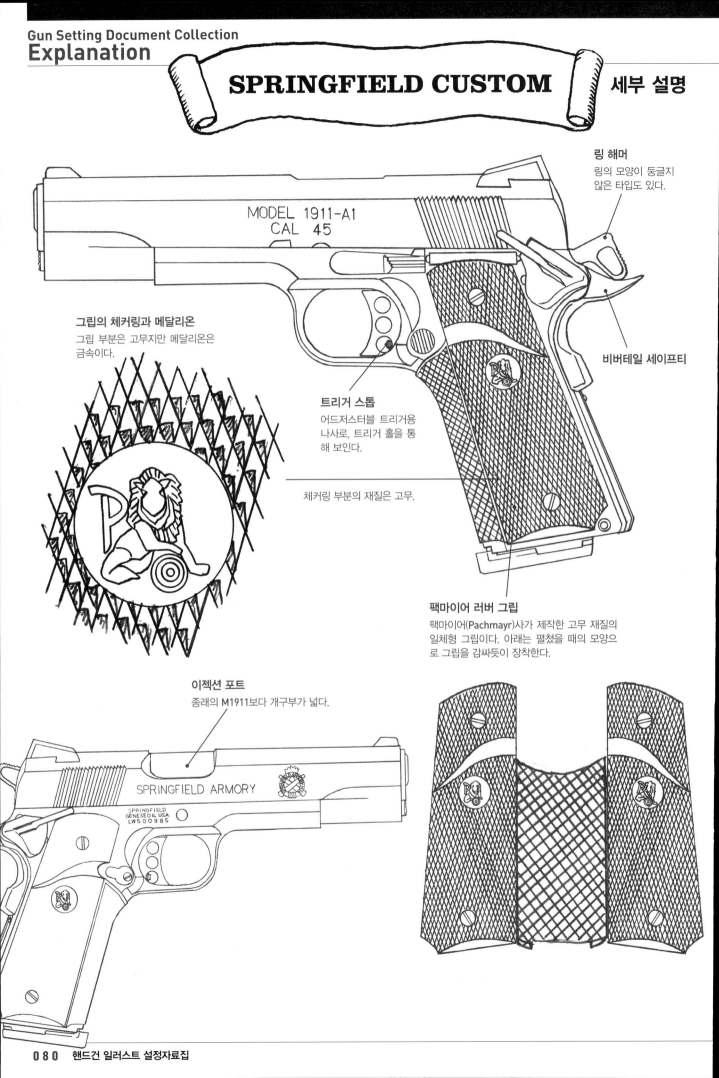

팩마이어 러버 그립
팩마이어(Pachmayr)사가 제작한 고무 재질의
일체형 그립이다. 아래는 펼쳤을 때의 모양으
로 그립을 감싸듯이 장착한다.

이젝션 포트
종래의 M1911보다 개구부가 넓다.

SPRINGFIELD ARMORY

SPRINGFIELD
GENESEO IL USA
LW500985

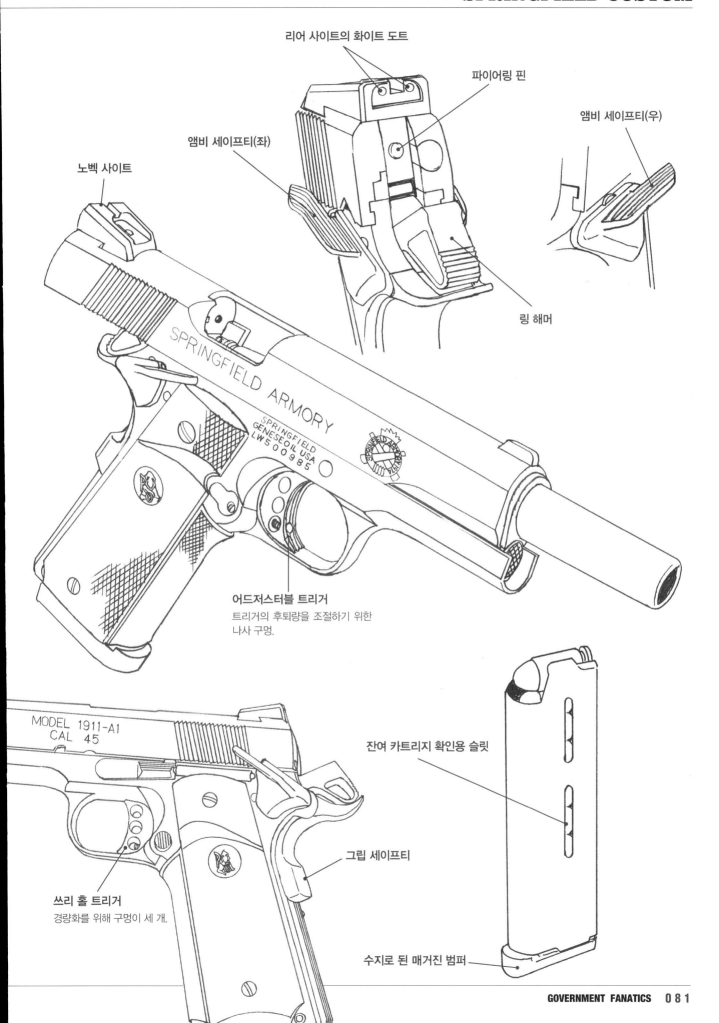

리어 사이트의 화이트 도트

파이어링 핀

앰비 세이프티(우)

앰비 세이프티(좌)

노벡 사이트

링 해머

SPRINGFIELD ARMORY

SPRINGFIELD
GENESEQIL USA
LW500985

어드저스터블 트리거
트리거의 후퇴량을 조절하기 위한
나사 구멍.

MODEL 1911-A1
CAL 45

잔여 카트리지 확인용 슬릿

그립 세이프티

쓰리 홀 트리거
경량화를 위해 구멍이 세 개.

수지로 된 매거진 범퍼

005 | WILSON COMBAT PROFESSIONAL

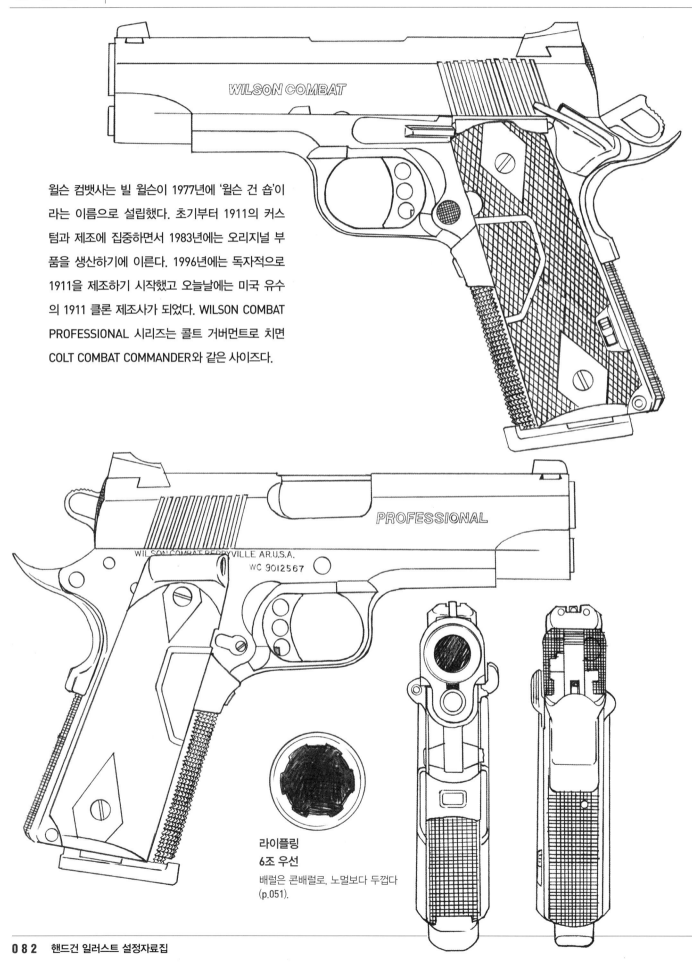

WILSON COMBAT

윌슨 컴뱃사는 빌 윌슨이 1977년에 '윌슨 건 숍'이
라는 이름으로 설립했다. 초기부터 1911의 커스
텀과 제조에 집중하면서 1983년에는 오리지널 부
품을 생산하기에 이른다. 1996년에는 독자적으로
1911을 제조하기 시작했고 오늘날에는 미국 유수
의 1911 클론 제조사가 되었다. WILSON COMBAT
PROFESSIONAL 시리즈는 콜트 거버먼트로 치면
COLT COMBAT COMMANDER와 같은 사이즈다.

PROFESSIONAL

WILSON COMBAT BERRYVILLE AR.U.S.A.
WC 9012567

라이플링
6조 우선

배럴은 콘배럴로, 노멀보다 두껍다
(p.051).

Specification Data

Manufacturing period : ———————————————— **1996~**
Manufacturer : ———————————————— **Wilson Combat**
Full Length Size : ———————————————— About **199** mm

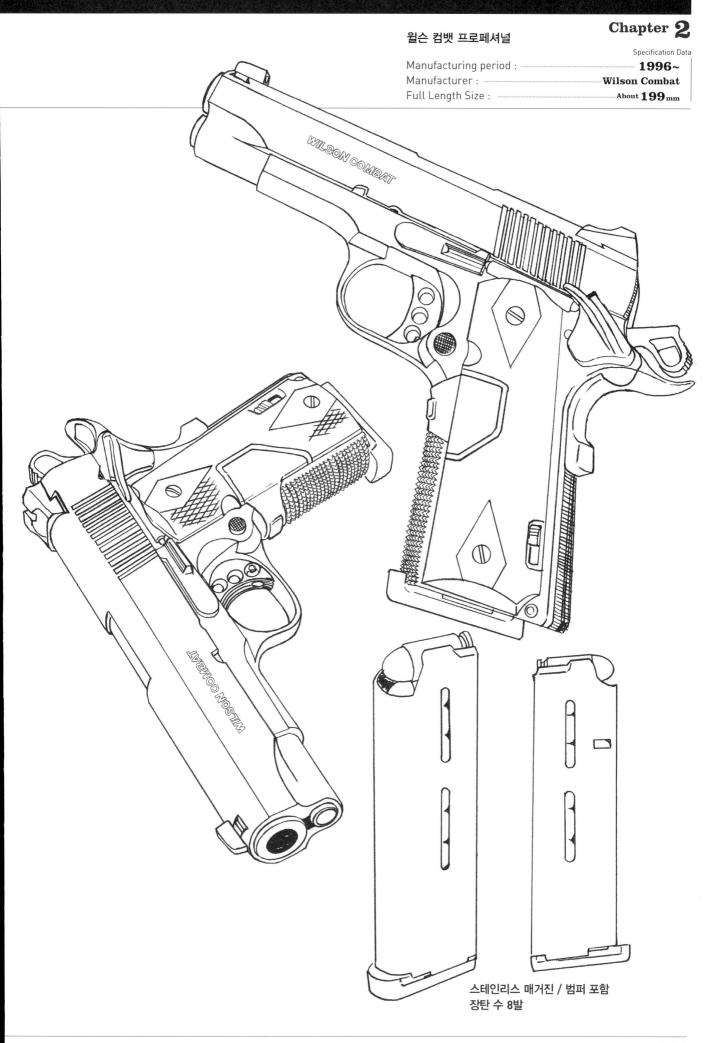

스테인리스 매거진 / 범퍼 포함
장탄 수 8발

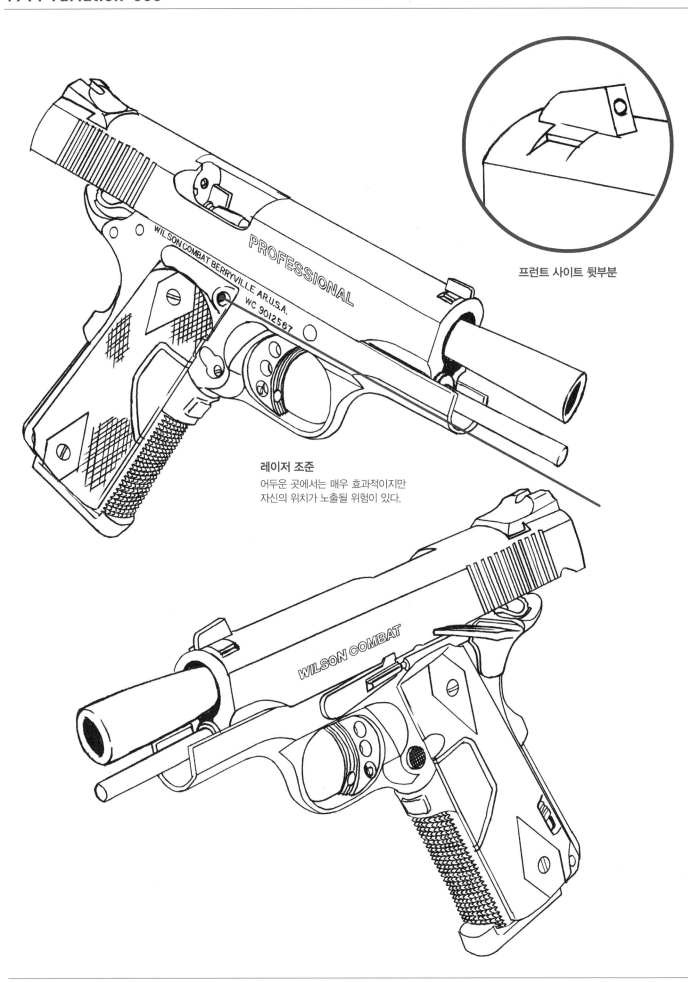

프런트 사이트 뒷부분

레이저 조준
어두운 곳에서는 매우 효과적이지만
자신의 위치가 노출될 위험이 있다.

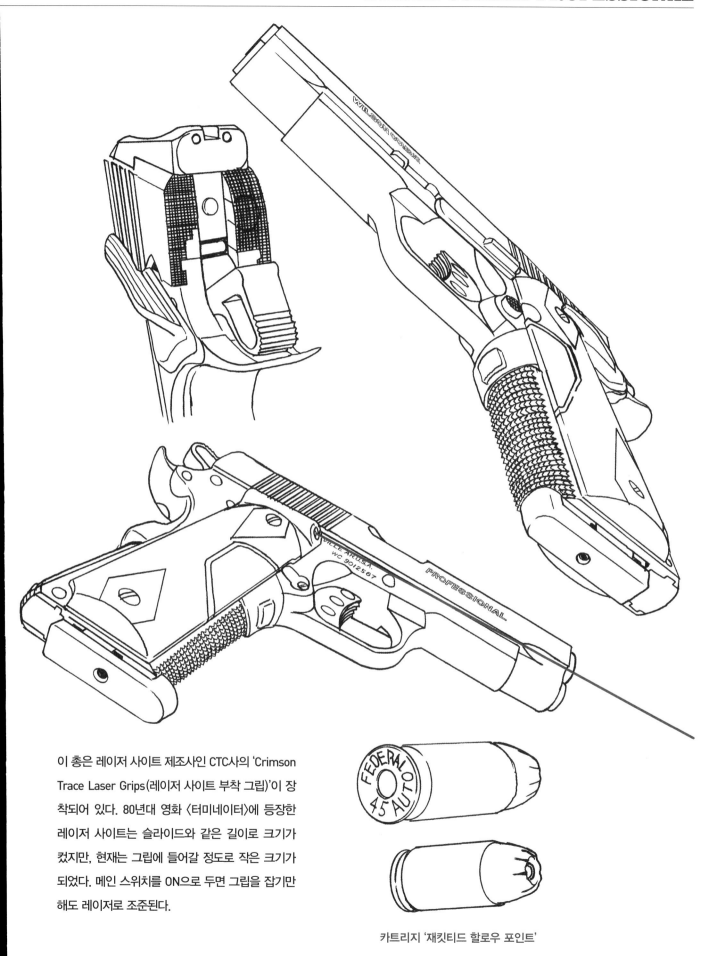

이 총은 레이저 사이트 제조사인 CTC사의 'Crimson
Trace Laser Grips(레이저 사이트 부착 그립)'이 장
착되어 있다. 80년대 영화 〈터미네이터〉에 등장한
레이저 사이트는 슬라이드와 같은 길이로 크기가
컸지만, 현재는 그립에 들어갈 정도로 작은 크기가
되었다. 메인 스위치를 ON으로 두면 그립을 잡기만
해도 레이저로 조준된다.

카트리지 '재킷티드 할로우 포인트'

WILSON COMBAT PROFESSIONAL

세부 설명

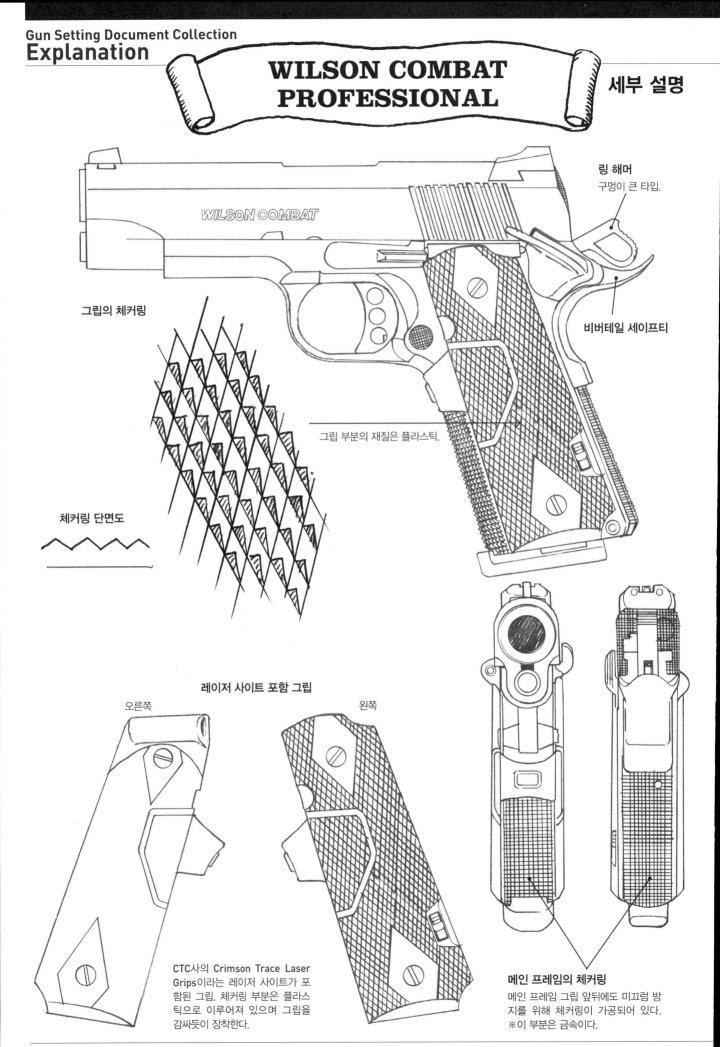

WILSON COMBAT

링 해머
구멍이 큰 타입.

비버테일 세이프티

그립의 체커링

그립 부분의 재질은 플라스틱.

체커링 단면도

레이저 사이트 포함 그립

오른쪽

왼쪽

CTC사의 Crimson Trace Laser Grips이라는 레이저 사이트가 포함된 그립. 체커링 부분은 플라스틱으로 이루어져 있으며 그립을 감싸듯이 장착한다.

메인 프레임의 체커링
메인 프레임 그립 앞뒤에도 미끄럼 방지를 위해 체커링이 가공되어 있다.
※이 부분은 금속이다.

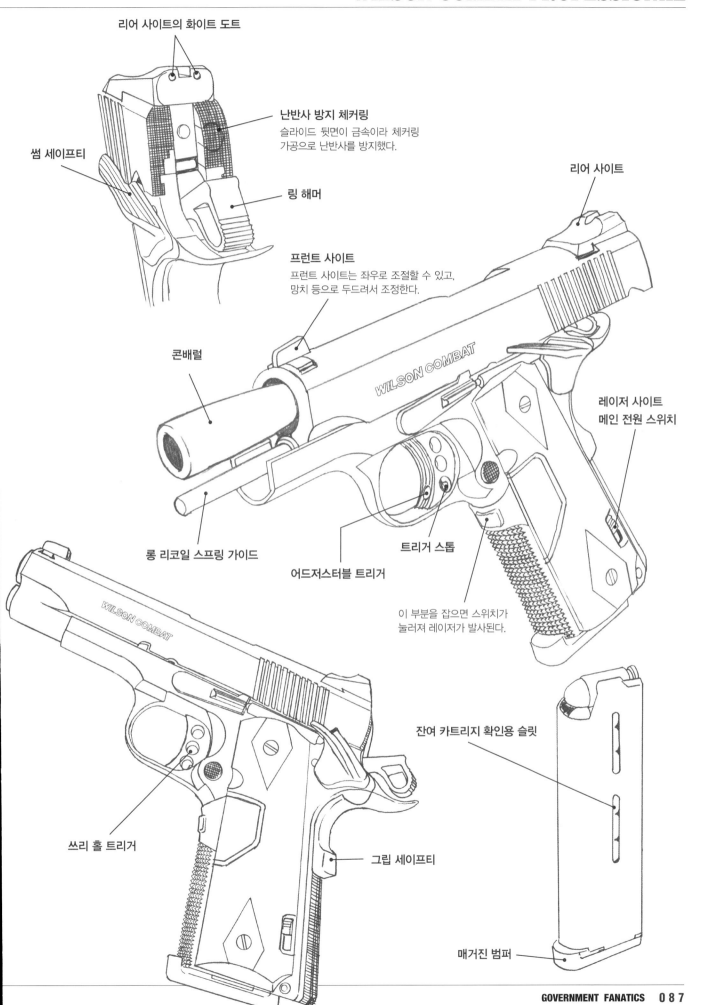

리어 사이트의 화이트 도트

썸 세이프티

난반사 방지 체커링
슬라이드 뒷면이 금속이라 체커링
가공으로 난반사를 방지했다.

링 해머

리어 사이트

프런트 사이트
프런트 사이트는 좌우로 조절할 수 있고,
망치 등으로 두드려서 조정한다.

콘배럴

레이저 사이트
메인 전원 스위치

롱 리코일 스프링 가이드

어드저스터블 트리거

트리거 스톱

이 부분을 잡으면 스위치가
눌러져 레이저가 발사된다.

쓰리 홀 트리거

잔여 카트리지 확인용 슬릿

그립 세이프티

매거진 범퍼

006 | Kimber SIS Custom

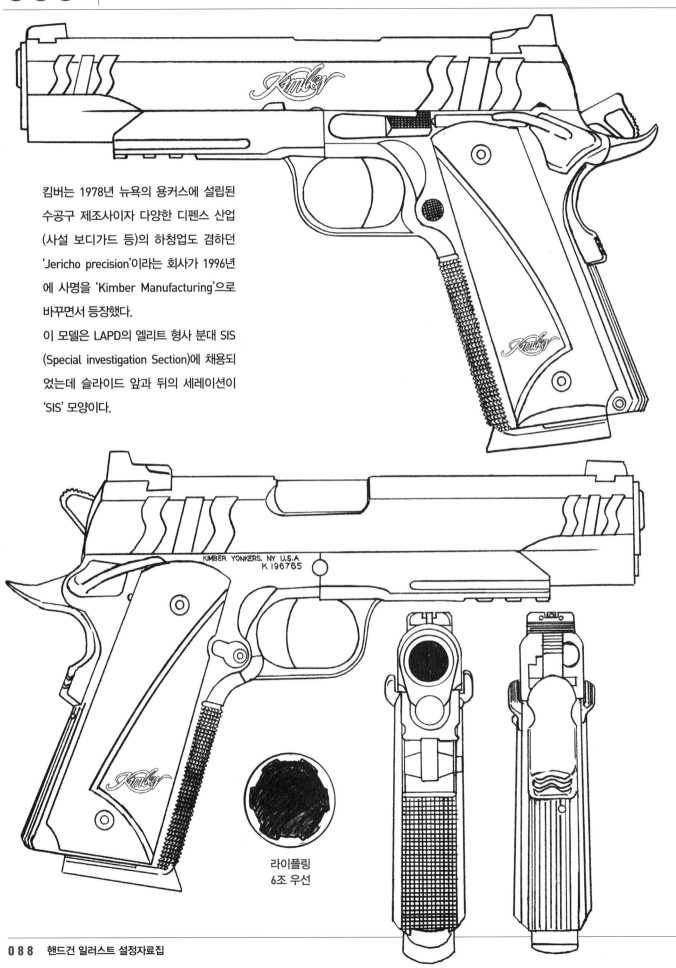

킴버는 1978년 뉴욕의 용커스에 설립된 수공구 제조사이자 다양한 디펜스 산업 (사설 보디가드 등)의 하청업도 겸하던 'Jericho precision'이라는 회사가 1996년 에 사명을 'Kimber Manufacturing'으로 바꾸면서 등장했다.

이 모델은 LAPD의 엘리트 형사 분대 SIS (Special investigation Section)에 채용되 었는데 슬라이드 앞과 뒤의 세레이션이 'SIS' 모양이다.

라이플링
6조 우선

킴버 에스아이에스 커스텀

Specification Data
Manufacturing period : ——————— **2007~**
Manufacturer : ——————————— **Kimber**
Full Length Size : ——————— About **221** mm

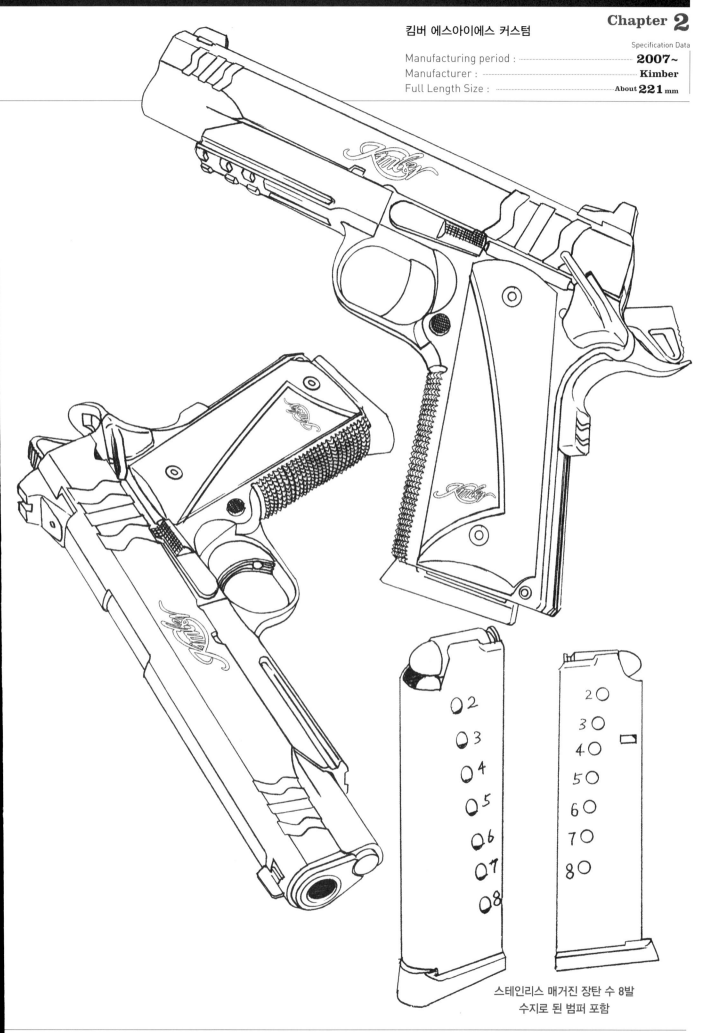

스테인리스 매거진 장탄 수 8발
수지로 된 범퍼 포함

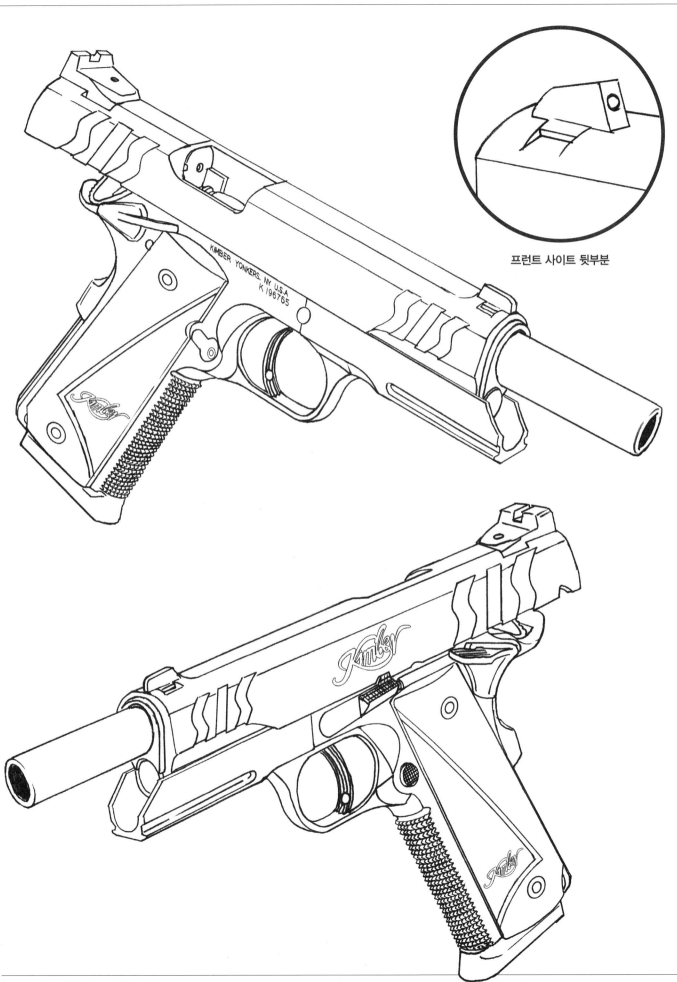

프런트 사이트 뒷부분

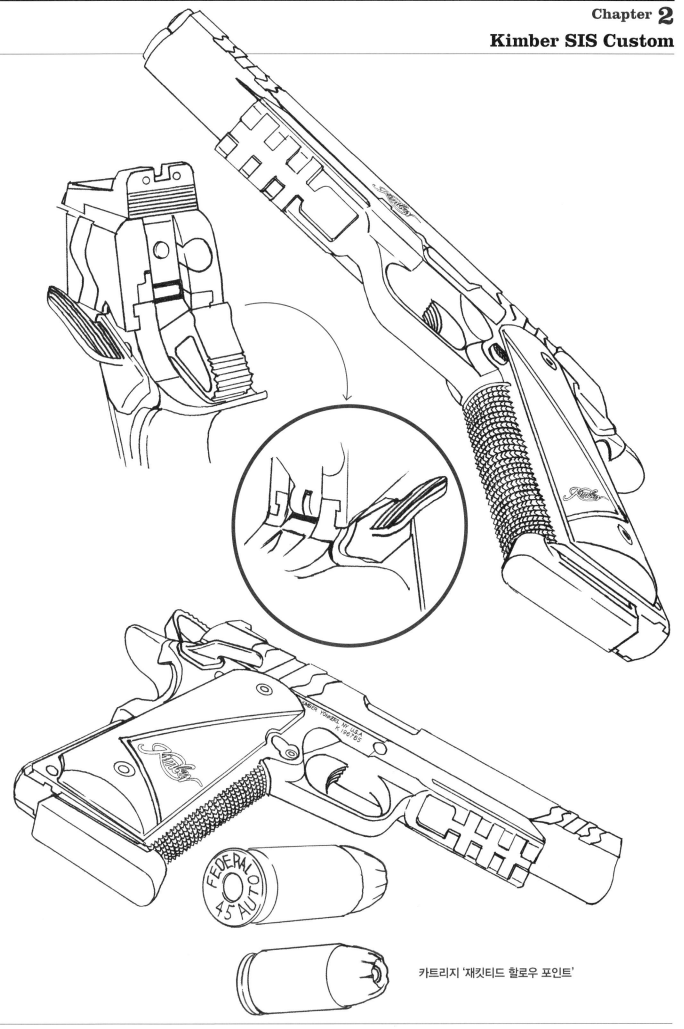

카트리지 '재킷티드 할로우 포인트'

Kimber SIS Custom

세부 설명

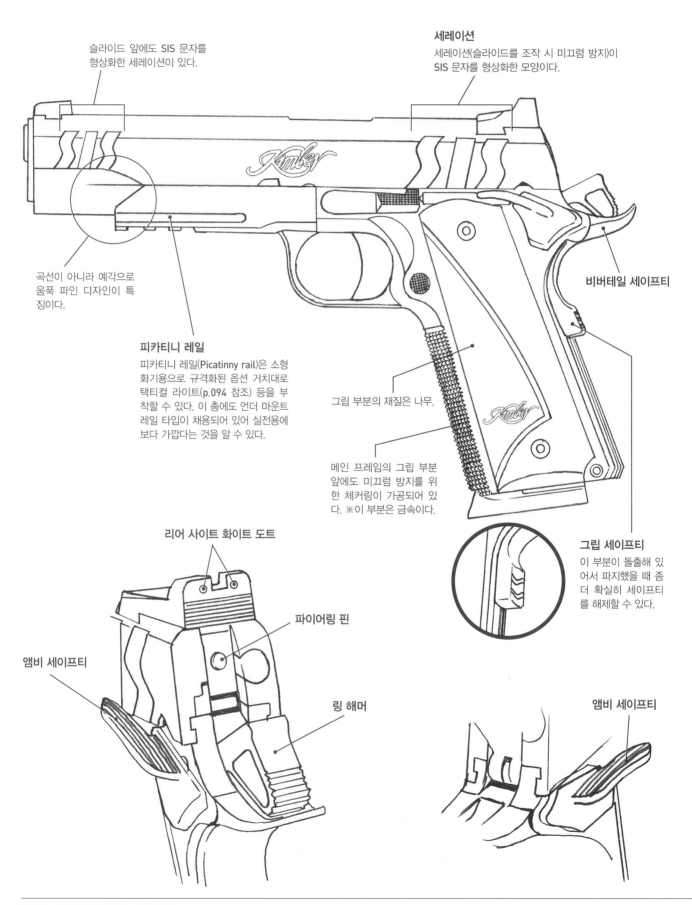

슬라이드 앞에도 SIS 문자를
형상화한 세레이션이 있다.

세레이션
세레이션(슬라이드를 조작 시 미끄럼 방지)이
SIS 문자를 형상화한 모양이다.

곡선이 아니라 예각으로
움푹 파인 디자인이 특
징이다.

비버테일 세이프티

피카티니 레일
피카티니 레일(Picatinny rail)은 소형
화기용으로 규격화된 옵션 거치대로
택티컬 라이트(p.094 참조) 등을 부
착할 수 있다. 이 총에도 언더 마운트
레일 타입이 채용되어 있어 실전용에
보다 가깝다는 것을 알 수 있다.

그립 부분의 재질은 나무.

메인 프레임의 그립 부분
앞에도 미끄럼 방지를 위
한 체커링이 가공되어 있
다. ※이 부분은 금속이다.

그립 세이프티
이 부분이 돌출해 있
어서 파지했을 때 좀
더 확실히 세이프티
를 해제할 수 있다.

리어 사이트 화이트 도트

파이어링 핀

앰비 세이프티

링 해머

앰비 세이프티

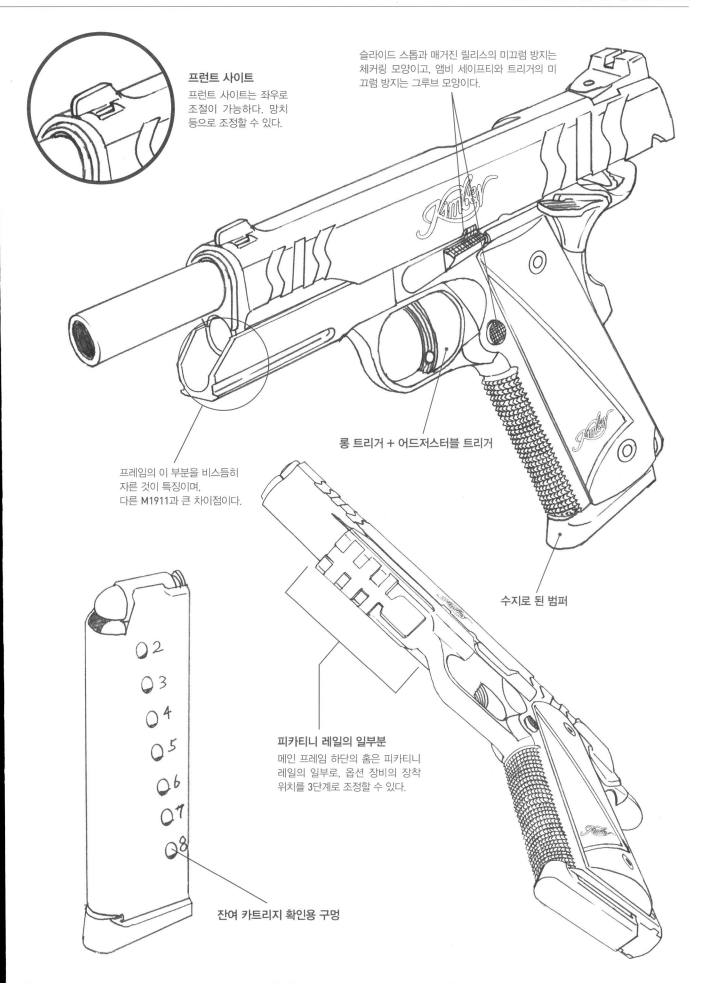

프런트 사이트
프런트 사이트는 좌우로 조절이 가능하다. 망치 등으로 조정할 수 있다.

슬라이드 스톱과 매거진 릴리스의 미끄럼 방지는 체커링 모양이고, 앰비 세이프티와 트리거의 미끄럼 방지는 그루브 모양이다.

프레임의 이 부분을 비스듬히 자른 것이 특징이며, 다른 M1911과 큰 차이점이다.

롱 트리거 + 어드저스터블 트리거

수지로 된 범퍼

피카티니 레일의 일부분
메인 프레임 하단의 홈은 피카티니 레일의 일부로, 옵션 장비의 장착 위치를 3단계로 조정할 수 있다.

O2
O3
O4
O5
O6
O7
O8

잔여 카트리지 확인용 구멍

택티컬 라이트

택티컬 라이트(Tactical Light)는 핸드건에 장착하는 조명이다. 이 책에서 소개하는 핸드건 중에는 이러한 택티컬 라이트를 장착하기 위한 피카티니 레일이 표준인 모델도 있다. 택티컬 라이트에 대해서 간단히 살펴보자.

GLOCK 19

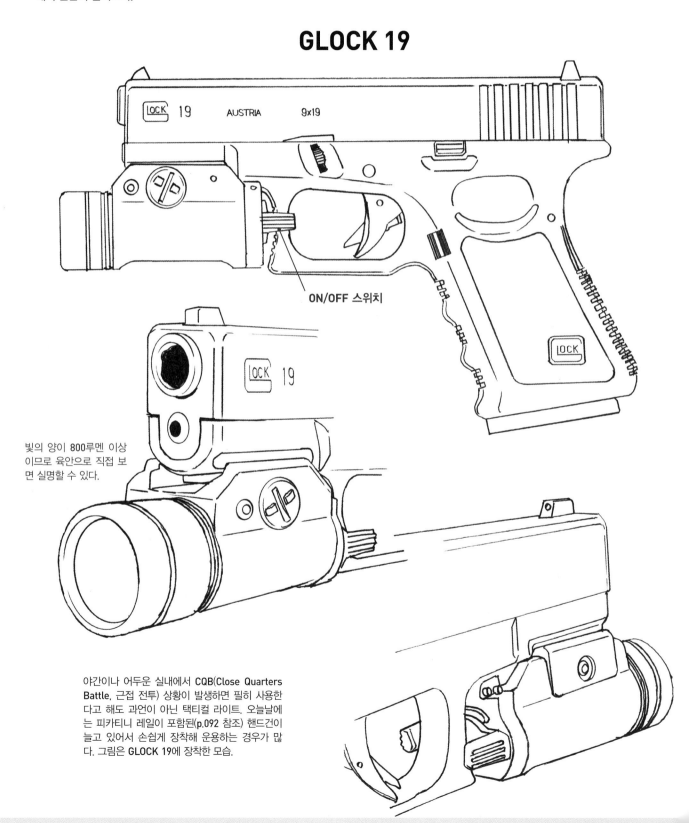

ON/OFF 스위치

빛의 양이 800루멘 이상 이므로 육안으로 직접 보 면 실명할 수 있다.

야간이나 어두운 실내에서 CQB(Close Quarters Battle, 근접 전투) 상황이 발생하면 필히 사용한 다고 해도 과언이 아닌 택티컬 라이트. 오늘날에 는 피카티니 레일이 포함된(p.092 참조) 핸드건이 늘고 있어서 손쉽게 장착해 운용하는 경우가 많 다. 그림은 GLOCK 19에 장착한 모습.

Tactical Light

Kimber SIS Custom

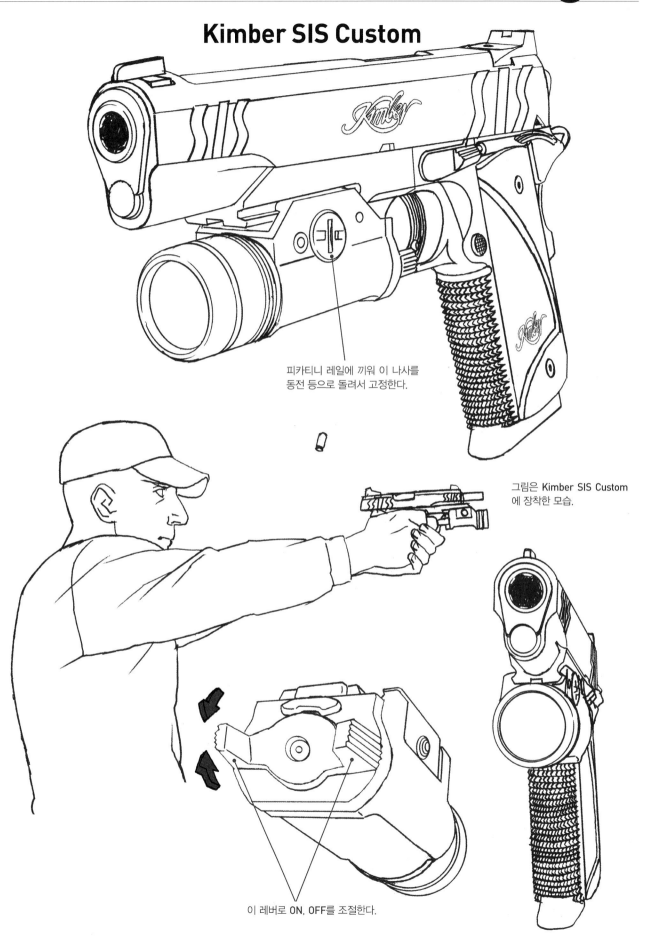

피카티니 레일에 끼워 이 나사를
동전 등으로 돌려서 고정한다.

그림은 Kimber SIS Custom
에 장착한 모습.

이 레버로 ON, OFF를 조절한다.

007 | SPRINGFIELD OPERATOR

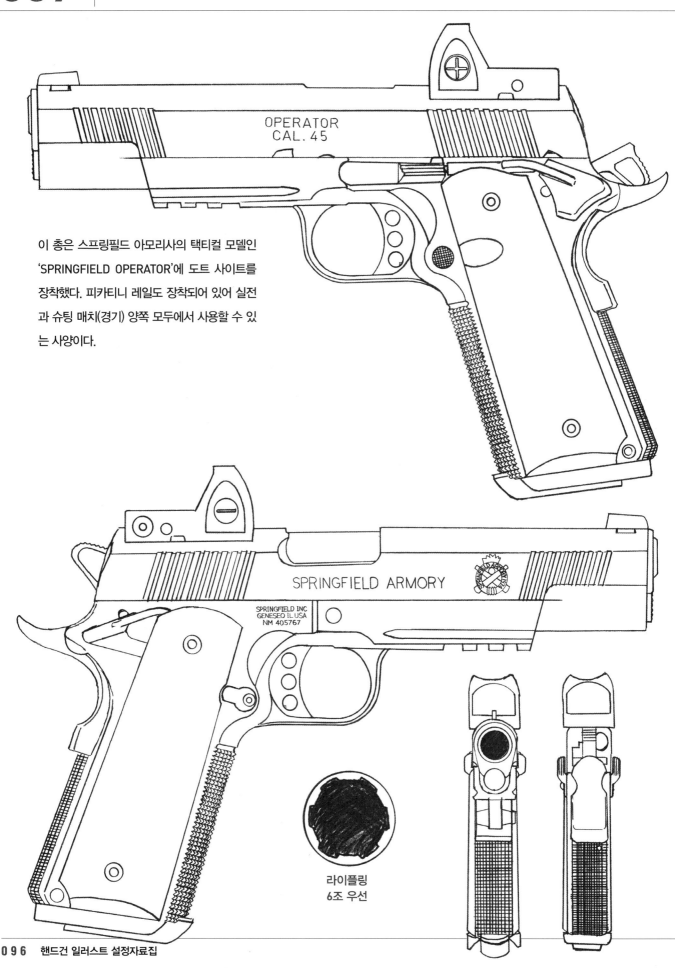

OPERATOR
CAL.45

이 총은 스프링필드 아모리사의 택티컬 모델인 'SPRINGFIELD OPERATOR'에 도트 사이트를 장착했다. 피카티니 레일도 장착되어 있어 실전과 슈팅 매치(경기) 양쪽 모두에서 사용할 수 있는 사양이다.

SPRINGFIELD ARMORY

SPRINGFIELD INC
GENESEO IL USA
NM 405767

라이플링
6조 우선

스프링필드 오퍼레이터

Chapter 2

Specification Data
Manufacturing period : ⋯⋯⋯⋯⋯⋯⋯⋯⋯⋯⋯⋯⋯⋯ **1974~**
Manufacturer : ⋯⋯⋯⋯⋯⋯⋯⋯⋯⋯⋯⋯ **Springfield Armory**
Full Length Size : ⋯⋯⋯⋯⋯⋯⋯⋯⋯⋯⋯⋯⋯ **About 218 mm**

OPERATOR
CAL. 45

OPERATOR
CAL. 45

매거진 장탄 수 7발
수지로 된 범퍼 포함

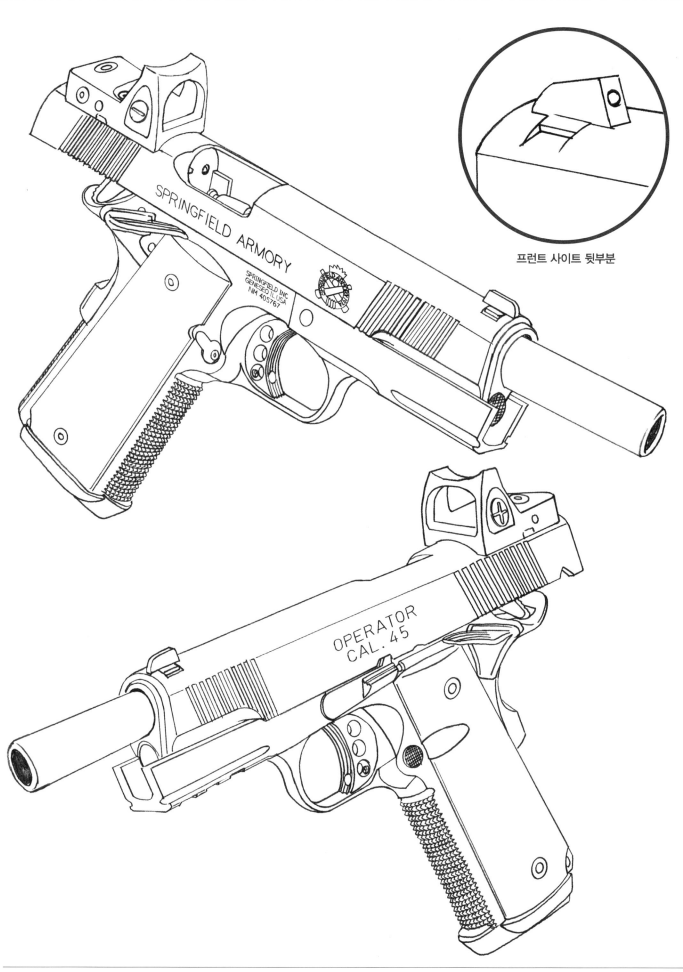

프런트 사이트 뒷부분

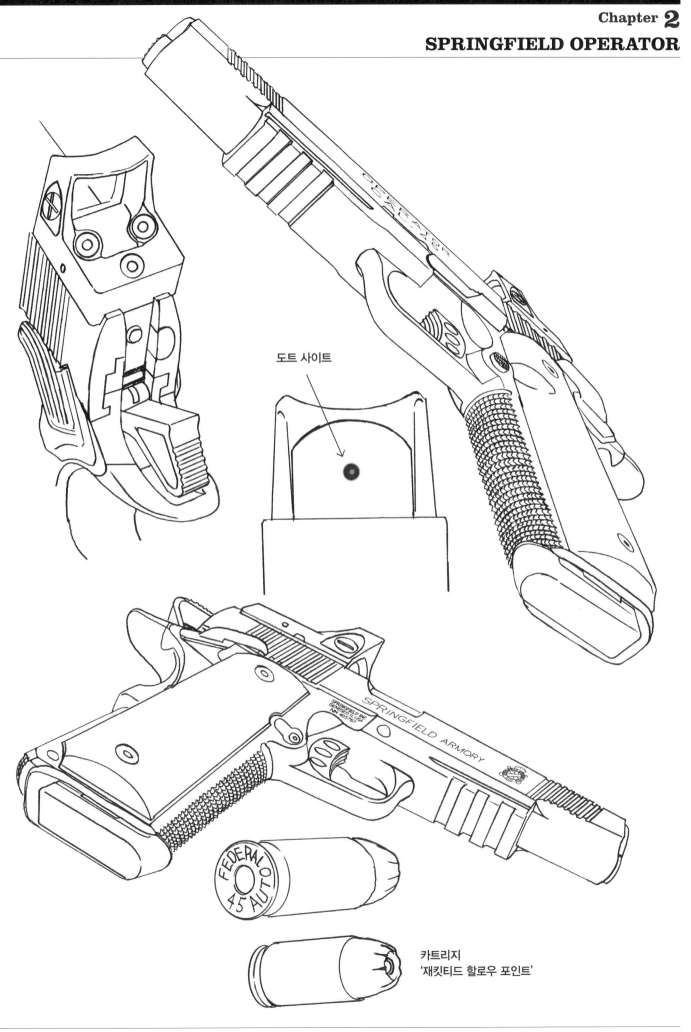

도트 사이트

카트리지
'재킷티드 할로우 포인트'

SPRINGFIELD OPERATOR

세부 설명

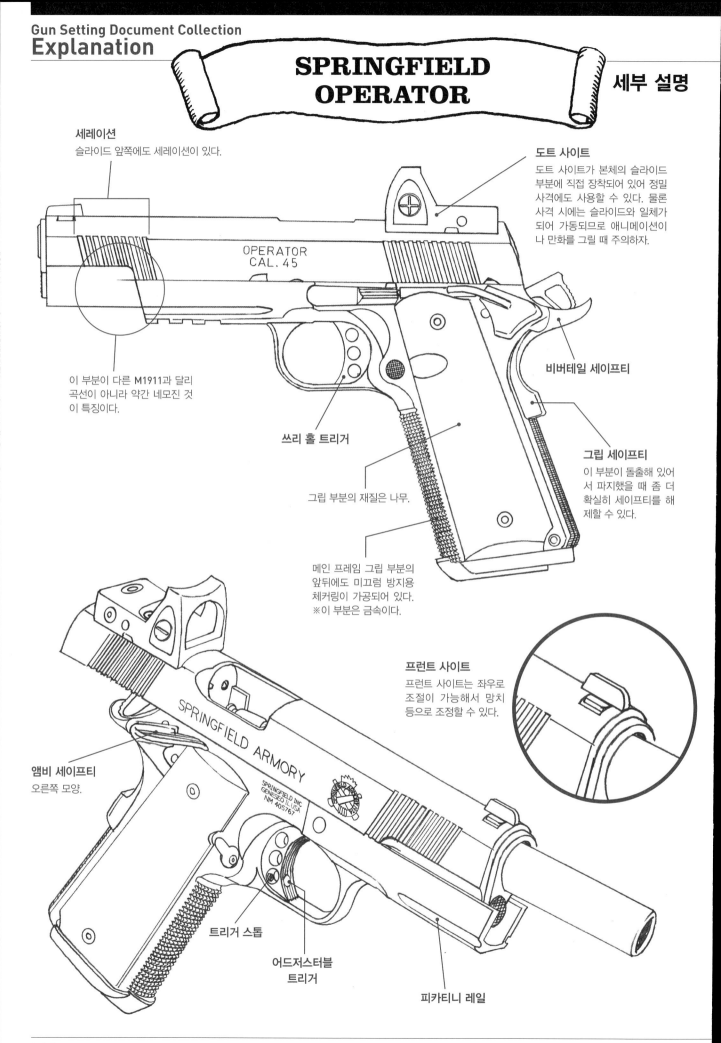

세레이션
슬라이드 앞쪽에도 세레이션이 있다.

도트 사이트
도트 사이트가 본체의 슬라이드 부분에 직접 장착되어 있어 정밀 사격에도 사용할 수 있다. 물론 사격 시에는 슬라이드와 일체가 되어 가동되므로 애니메이션이나 만화를 그릴 때 주의하자.

OPERATOR
CAL. 45

이 부분이 다른 M1911과 달리 곡선이 아니라 약간 네모진 것이 특징이다.

쓰리 홀 트리거

그립 부분의 재질은 나무.

비버테일 세이프티

그립 세이프티
이 부분이 돌출해 있어서 파지했을 때 좀 더 확실히 세이프티를 해제할 수 있다.

메인 프레임 그립 부분의 앞뒤에도 미끄럼 방지용 체커링이 가공되어 있다.
※이 부분은 금속이다.

프런트 사이트
프런트 사이트는 좌우로 조절이 가능해서 망치 등으로 조정할 수 있다.

앰비 세이프티
오른쪽 모양.

SPRINGFIELD ARMORY

SPRINGFIELD INC
GENESEO IL USA
NM 405767

트리거 스톱

어드저스터블 트리거

피카티니 레일

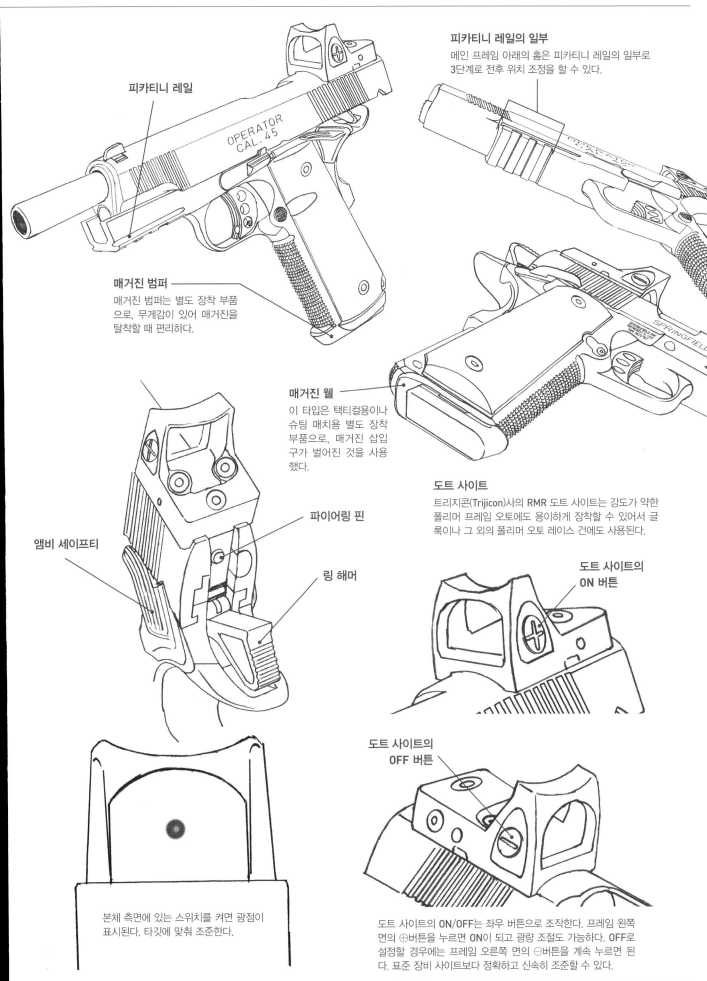

피카티니 레일

피카티니 레일의 일부
메인 프레임 아래의 홈은 피카티니 레일의 일부로
3단계로 전후 위치 조정을 할 수 있다.

매거진 범퍼
매거진 범퍼는 별도 장착 부품
으로, 무게감이 있어 매거진을
탈착할 때 편리하다.

매거진 웰
이 타입은 택티컬용이나
슈팅 매치용 별도 장착
부품으로, 매거진 삽입
구가 벌어진 것을 사용
했다.

앰비 세이프티

파이어링 핀

링 해머

도트 사이트
트리지콘(Trijicon)사의 RMR 도트 사이트는 강도가 약한
폴리머 프레임 오토에도 용이하게 장착할 수 있어서 글
록이나 그 외의 폴리머 오토 레이스 건에도 사용된다.

**도트 사이트의
ON 버튼**

**도트 사이트의
OFF 버튼**

본체 측면에 있는 스위치를 켜면 광점이
표시된다. 타깃에 맞춰 조준한다.

도트 사이트의 **ON/OFF**는 좌우 버튼으로 조작한다. 프레임 왼쪽
면의 ⊕버튼을 누르면 **ON**이 되고 광량 조절도 가능하다. **OFF**로
설정할 경우에는 프레임 오른쪽 면의 ⊖버튼을 계속 누르면 된
다. 표준 장비 사이트보다 정확하고 신속히 조준할 수 있다.

008 | 1911 Race Gun

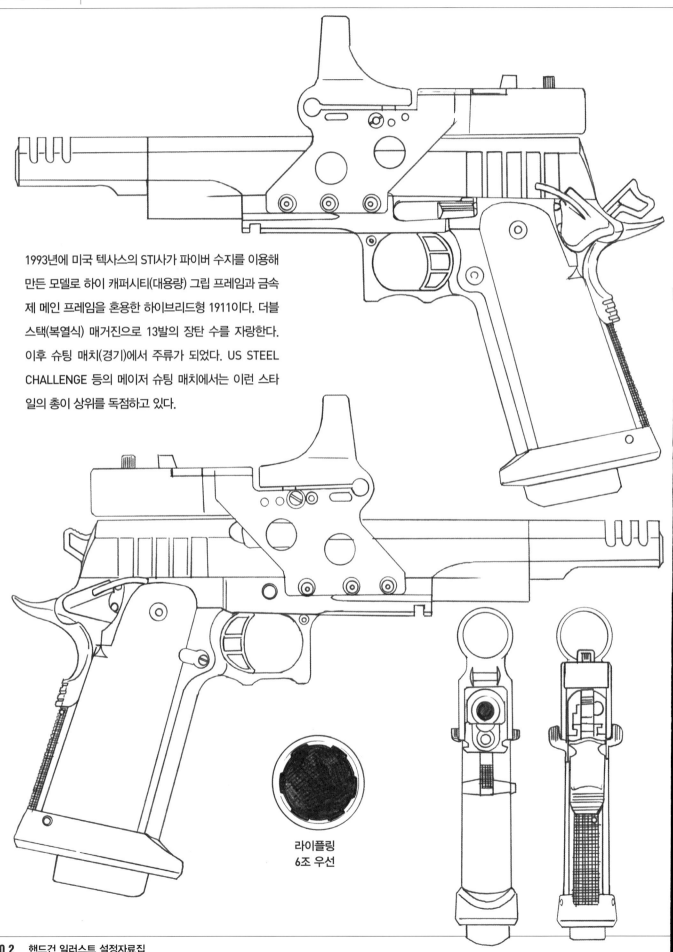

1993년에 미국 텍사스의 STI사가 파이버 수지를 이용해
만든 모델로 하이 캐퍼시티(대용량) 그립 프레임과 금속
제 메인 프레임을 혼용한 하이브리드형 1911이다. 더블
스택(복열식) 매거진으로 13발의 장탄 수를 자랑한다.
이후 슈팅 매치(경기)에서 주류가 되었다. US STEEL
CHALLENGE 등의 메이저 슈팅 매치에서는 이런 스타
일의 총이 상위를 독점하고 있다.

라이플링
6조 우선

나인틴 일레븐 레이스 건

Chapter 2

Specification Data

Manufacturing period : ———————————— **1993~**
Manufacturer : ———————————— **STI Firearms**
Full Length Size : ———————————— About **275** mm

C-More 도트 사이트와의 조합은 커스텀의 주류가 되었다. SPRINGFIELD OPERATOR의 도트 사이트와 달리, 이 도트 사이트는 프레임에 고정되어 있기 때문에 사격 시 슬라이드가 후퇴해도 도트 사이트가 움직이지 않는다.

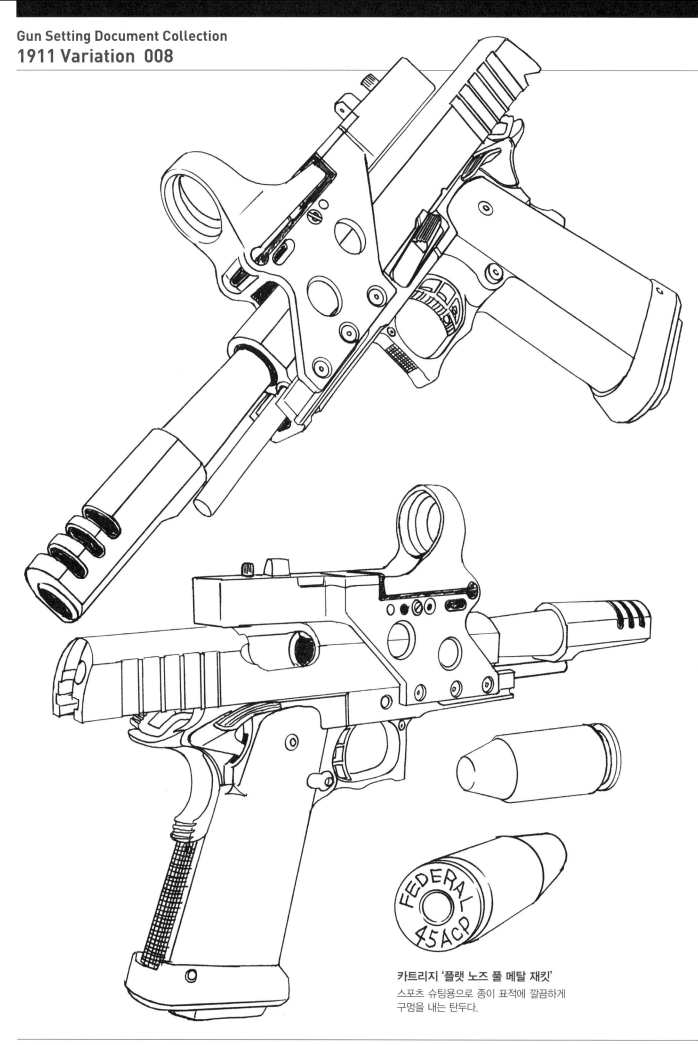

카트리지 '플랫 노즈 풀 메탈 재킷'
스포츠 슈팅용으로 종이 표적에 깔끔하게
구멍을 내는 탄두다.

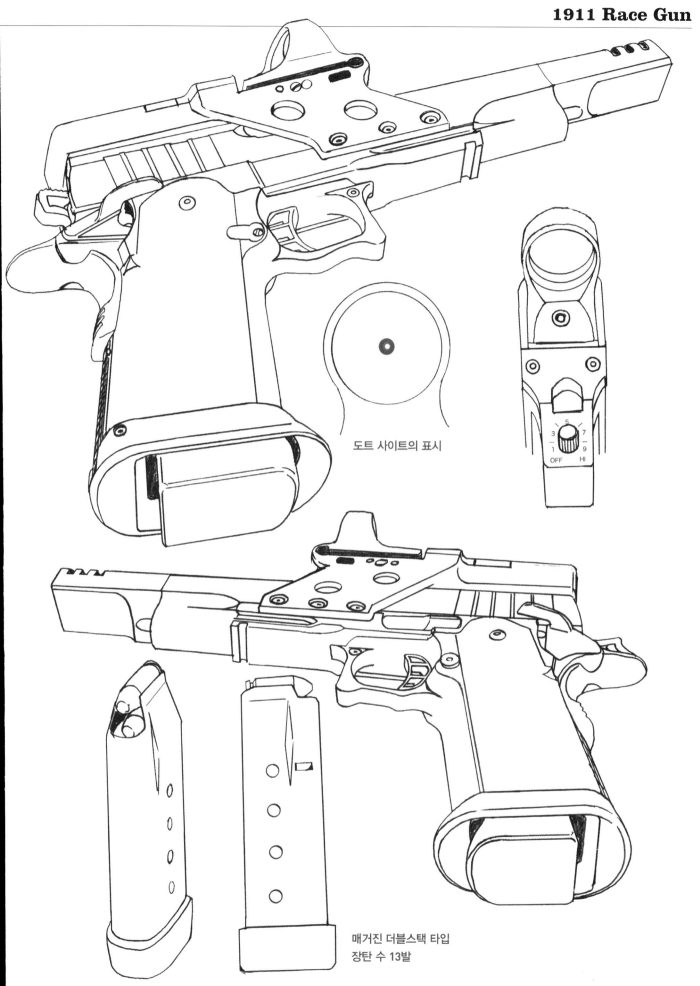

도트 사이트의 표시

매거진 더블스택 타입
장탄 수 13발

1911 Race Gun

컴펜세이터
탄환 발사 시에 총구에서 나오는 연소가스를
총구 위쪽과 측면으로 빼내어 총이 들리는
반동을 억제한다.

도트 사이트
C-More 도트 사이트는 슬라이드가
아닌 메인 프레임에 장착하기 때문에
움직이지 않아 조준이 안정적이다.

링 해머
독특한 모양이다. 경기용은
경량화를 위해 해머의 모양
이 다양하다.

피카티니 레일

홀 트리거
경량화를 위해 트리거에
구멍을 내기도 하는데 이
모델은 플라스틱으로 되
어 있어서 더욱 가볍다.

비버테일 세이프티

그립 부분의 재질은
파이버 수지.

도트 사이트를 낮게 장착하기
위해 리어 사이트가 없다.

그립 세이프티
이 부분이 돌출해 있어
서 파지했을 때 좀 더
확실히 세이프티를 해
제할 수 있다.

그립 부분은 메인
프레임 뒷부분에도
체커링이 들어가
있다.

그립의 높은 부분을 파지하는
하이 그립이 조금이라도 잘
되도록 그립 프레임 윗부분과
트리거 가드 아랫부분을 크게
도려낸 듯한 모양이다.

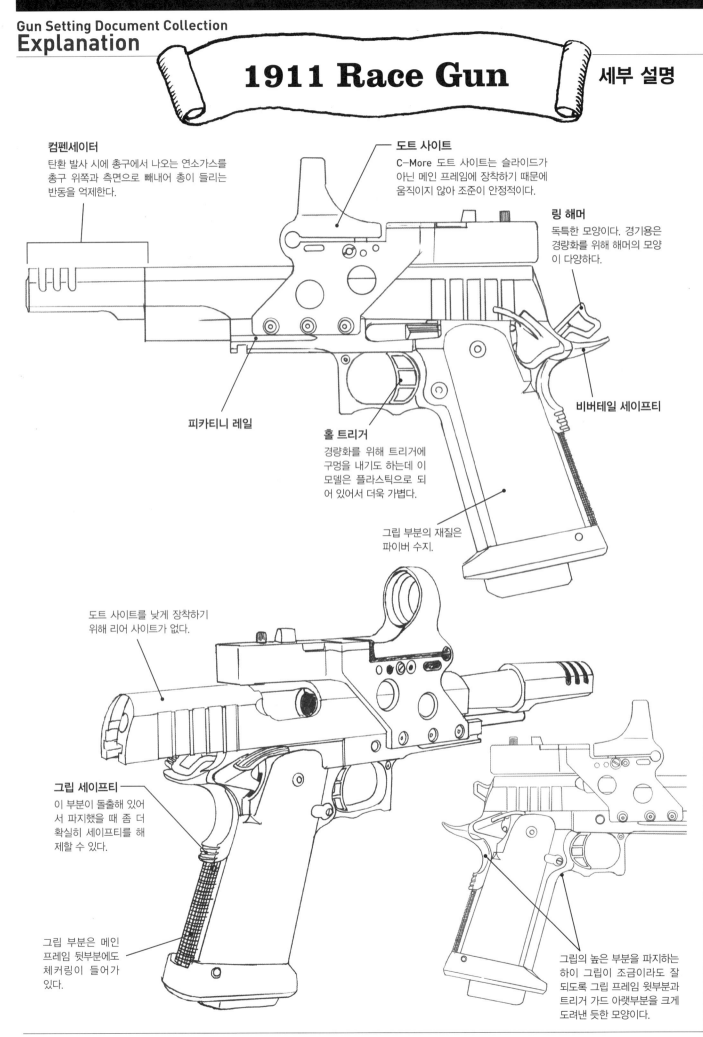

메인 프레임에 고정하는 부분.

롱 배럴은 명중률이 높기 때문에
컴펜세이터가 달려 있는 롱 배럴
과 도트 사이트의 조합은 최상의
경기용 아이템이다.

어드저스터블 트리거
트리거의 미끄럼 방지는 스트라이프
모양의 홈이 가로로 나있다.

트리거 가드에도 미끄럼
방지용 체커링이 들어가
있다.

롱 리코일 스프링 가이드

매거진 웰
이 타입은 택티컬용
이나 슈팅 매치용 별
도 장착 부품으로,
매거진 삽입구가 벌
어진 것을 사용했다.

더블스택 매거진

타깃에 광점(붉은 점)을
맞춰서 조준한다.

3 5 7
1 9
OFF HI

이 다이얼을 오른쪽으로 돌리면 스위치가
켜지고 광량을 조절할 수 있다.

매거진은 복열식 더블스택
이라서 장탄 수가 13발로
많으며 그립도 두껍다.

009 | PARA USA GI Expert

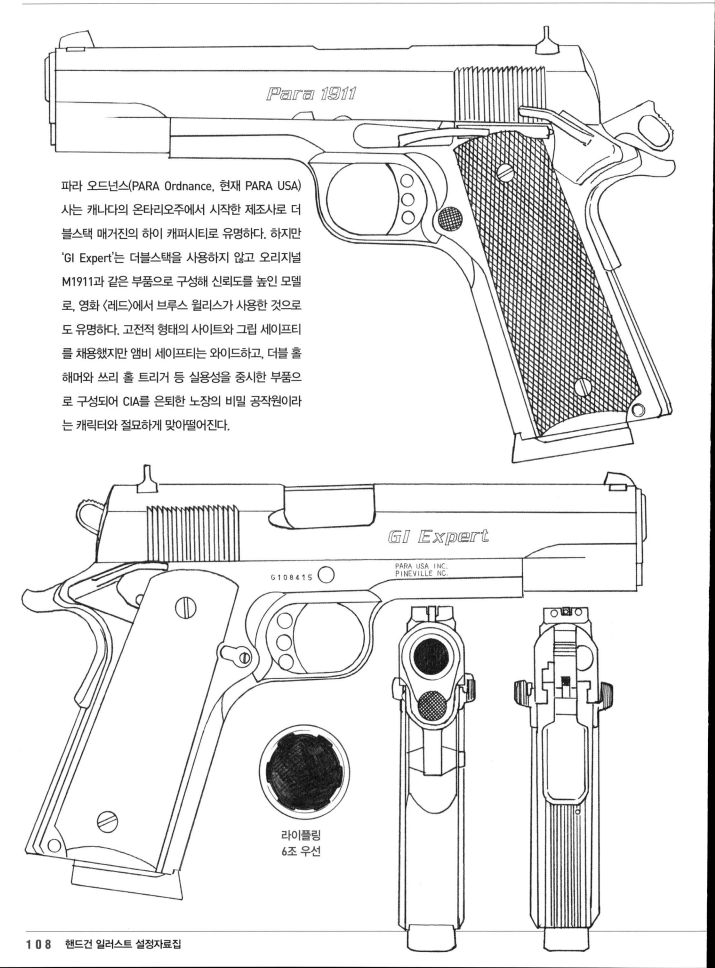

파라 오드넌스(PARA Ordnance, 현재 PARA USA)
사는 캐나다의 온타리오주에서 시작한 제조사로 더
블스택 매거진의 하이 캐퍼시티로 유명하다. 하지만
'GI Expert'는 더블스택을 사용하지 않고 오리지널
M1911과 같은 부품으로 구성해 신뢰도를 높인 모델
로, 영화 〈레드〉에서 브루스 윌리스가 사용한 것으로
도 유명하다. 고전적 형태의 사이트와 그립 세이프티
를 채용했지만 앰비 세이프티는 와이드하고, 더블 홀
해머와 쓰리 홀 트리거 등 실용성을 중시한 부품으
로 구성되어 CIA를 은퇴한 노장의 비밀 공작원이라
는 캐릭터와 절묘하게 맞아떨어진다.

라이플링
6조 우선

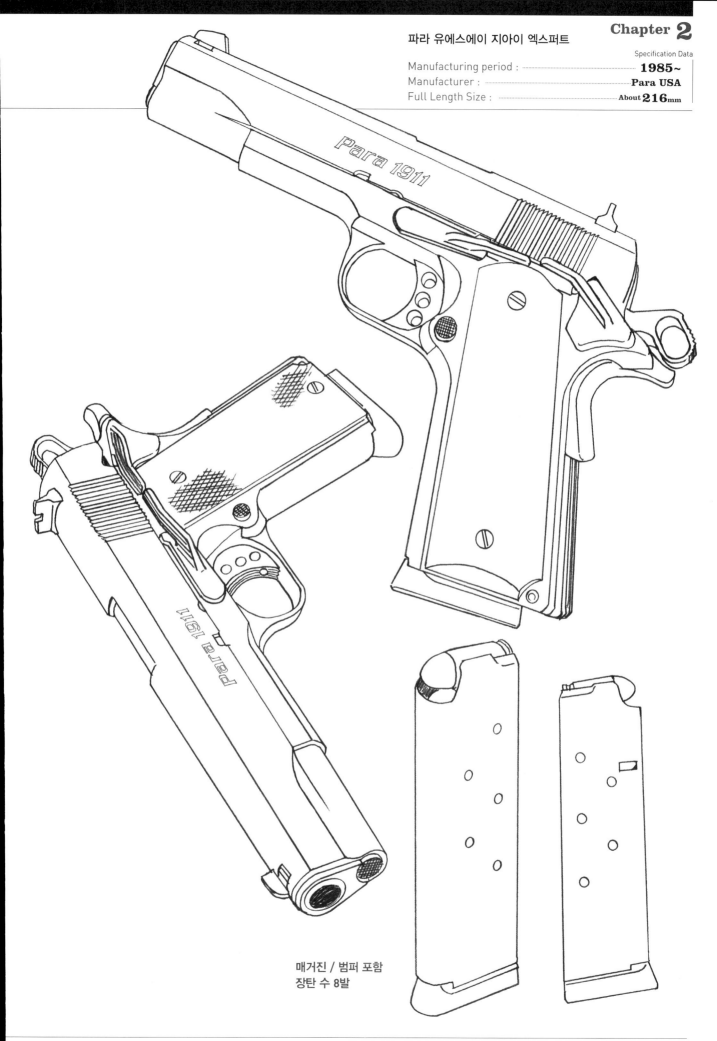

파라 유에스에이 지아이 엑스퍼트

Chapter 2

Specification Data
Manufacturing period : ······· 1985~
Manufacturer : ······· Para USA
Full Length Size : ······· About 216mm

매거진 / 범퍼 포함
장탄 수 8발

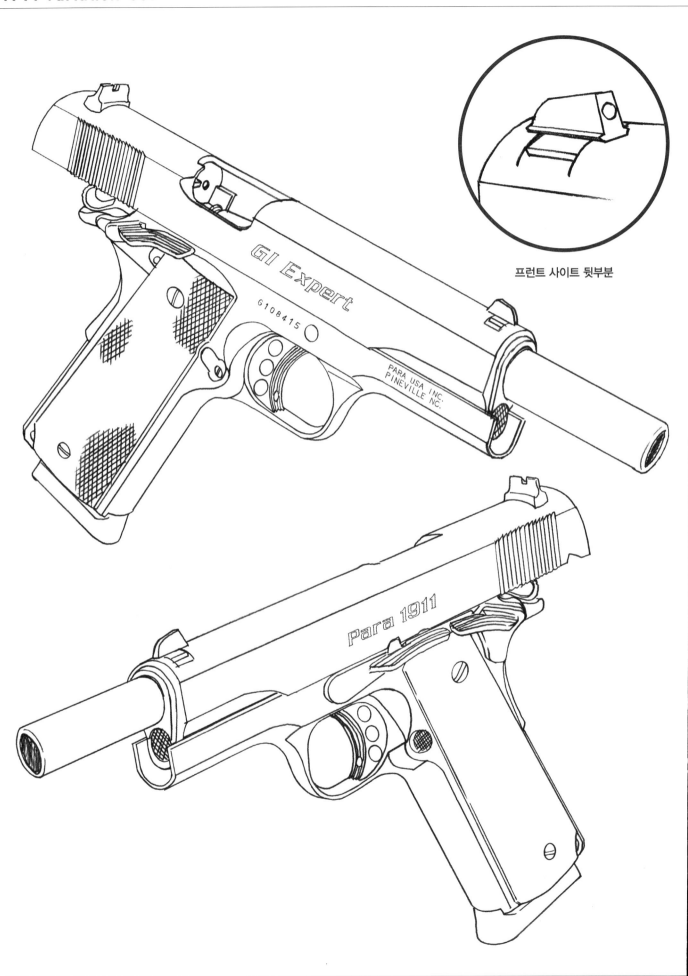

프런트 사이트 뒷부분

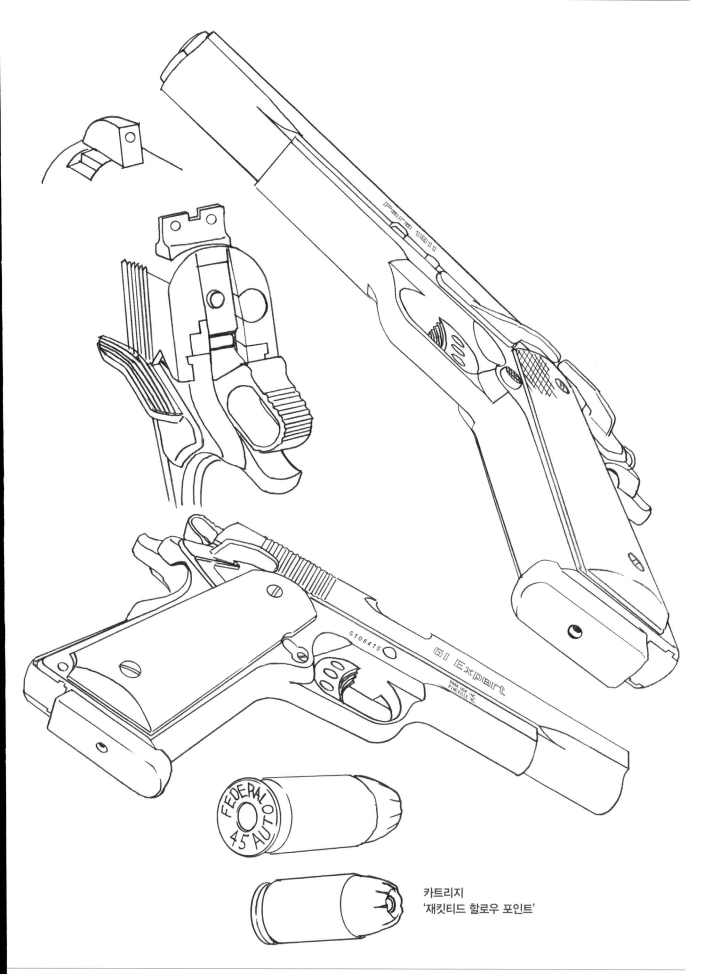

카트리지
'재킷티드 할로우 포인트'

PARA USA GI Expert

세부 설명

프런트 사이트

프런트 사이트, 리어 사이트 모두 고전적인
스타일이며 높이가 높아서 조준이 편리하다.

리어 사이트

비버테일 해머

Para 1911

그립의 체커링

그립 세이프티

꼬리 부분이 길게 나온
고전적 스타일이다.

쓰리 홀 트리거

그립 부분의 재질은 나무.

체커링 단면도

슬라이드 스톱

슬라이드 스톱의 레버가
넓다.

프런트 사이트

프런트 사이트는 좌우로 조절이 가능하며,
망치 등으로 조정할 수 있다.

화이트 도트

프런트 사이트와 리어
사이트의 뒤에 흰색
점이 찍혀 있다.

어드저스터블 트리거

내부의 트리거 스톱이라
는 나사가 홀 트리거의
구멍을 통해 보이는 타
입도 있지만, 이 모델처
럼 안쪽에 들어 있어 보
이지 않는 타입도 있다.

Para 1911

앰비 세이프티

양손잡이용 썸 세이프
티로 오른쪽에도 동일
한 세이프티가 있다.

파이어링 핀

더블 홀 해머

매거진

PARA USA는 더블스택 하이
캐퍼시티로 유명하지만, 이
모델의 매거진은 고전적인
싱글스택이다.

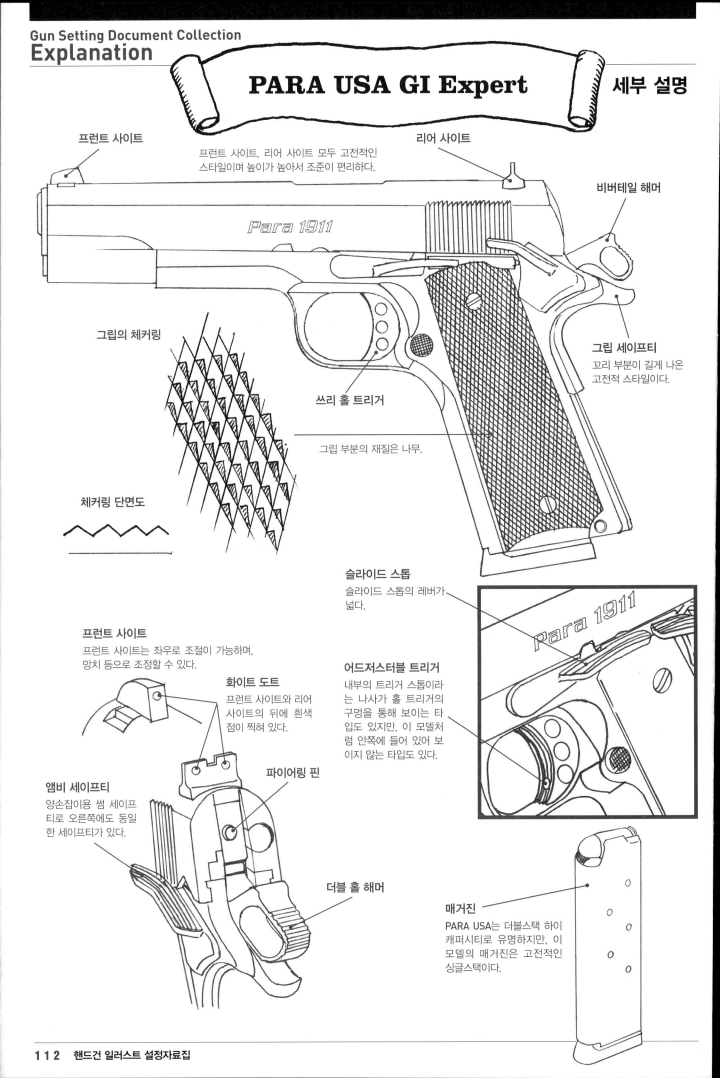

BERETTA 설정자료

GOVERNMENT(M1911) 외의 핸드건 중에서 80년대 이후 영화나 애니메이션에 빈번히 등장한
BERETTA도 일부 소개합니다.

PIETRO BERETTA GARDONE V.T. - MADE IN ITALY

C 51091 Z

MOD 92F-CAL 9 Parabellum - PATENTED

U.S. 9mm. M9-P.BERETTA-65490

1125713

ASSY 9346487-65490

001 | **BERETTA 92FS**

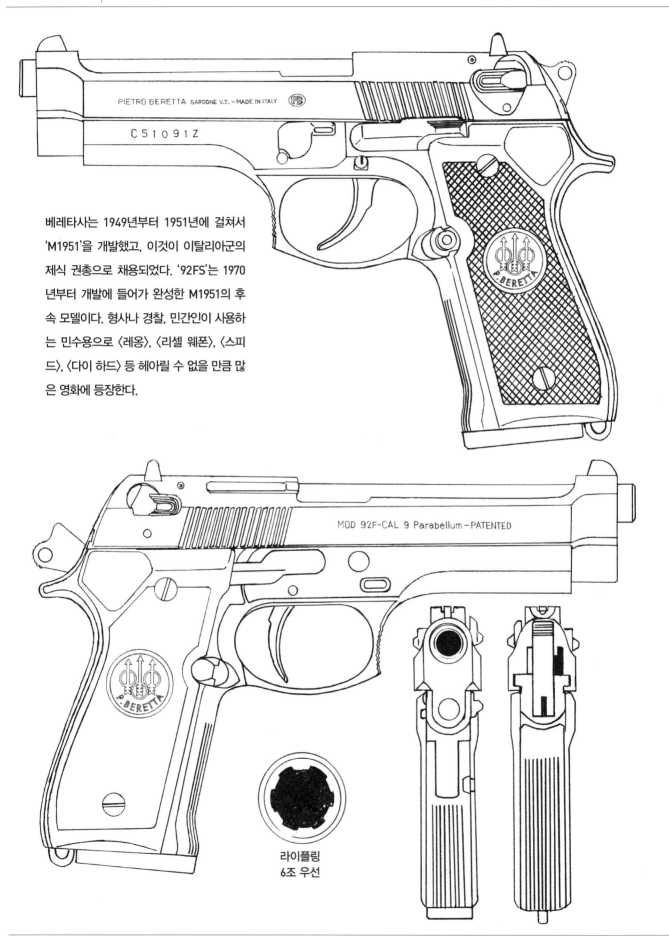

베레타사는 1949년부터 1951년에 걸쳐서 'M1951'을 개발했고, 이것이 이탈리아군의 제식 권총으로 채용되었다. '92FS'는 1970년부터 개발에 들어가 완성한 M1951의 후속 모델이다. 형사나 경찰, 민간인이 사용하는 민수용으로 〈레옹〉, 〈리셀 웨폰〉, 〈스피드〉, 〈다이 하드〉 등 헤아릴 수 없을 만큼 많은 영화에 등장한다.

라이플링
6조 우선

baekr 엠 나인티 투 에프

Chapter 3

Specification Data
Manufacturing period : ———————————— **1975~**
Manufacturer : ————————**Fabbrica d'Armi Pietro Beretta**
Full Length Size : ———————————————— About **216** mm

PIETRO BERETTA GARDONE V.T. ~ MADE IN ITALY

C 5 1 0 9 1 Z

PIETRO BERETTA GARDONE V.T. ~ MADE IN ITALY

C 5 1 0 9 1 Z

P.BERETTA

P.BERETTA

매거진
더블스택 타입
장탄 수 15발

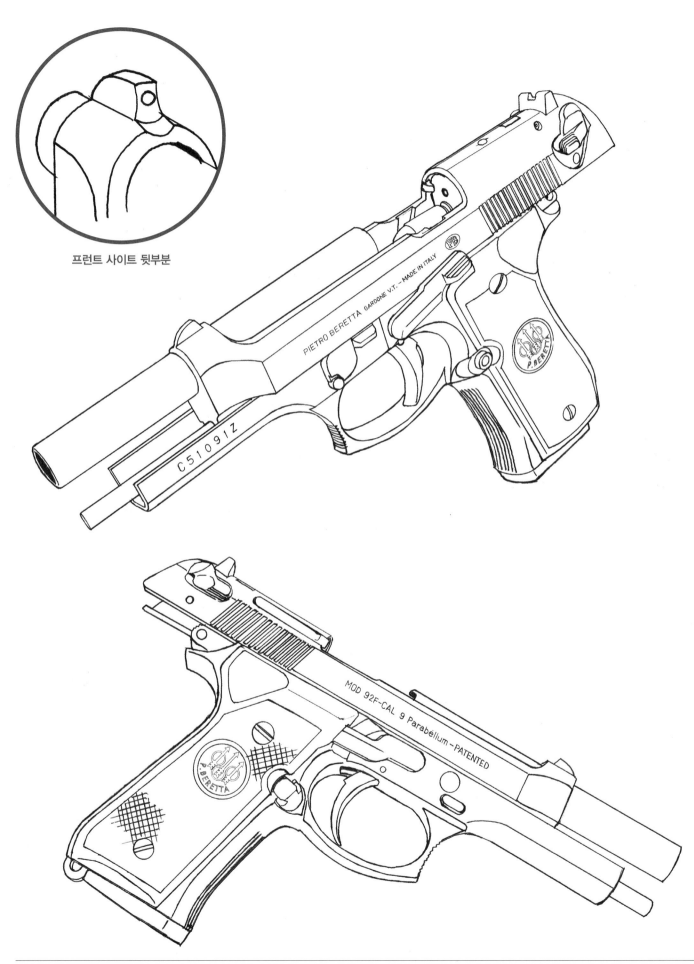

프런트 사이트 뒷부분

C51091Z

PIETRO BERETTA GARDONE V.T. ~ MADE IN ITALY

MOD 92F-CAL 9 Parabellum - PATENTED

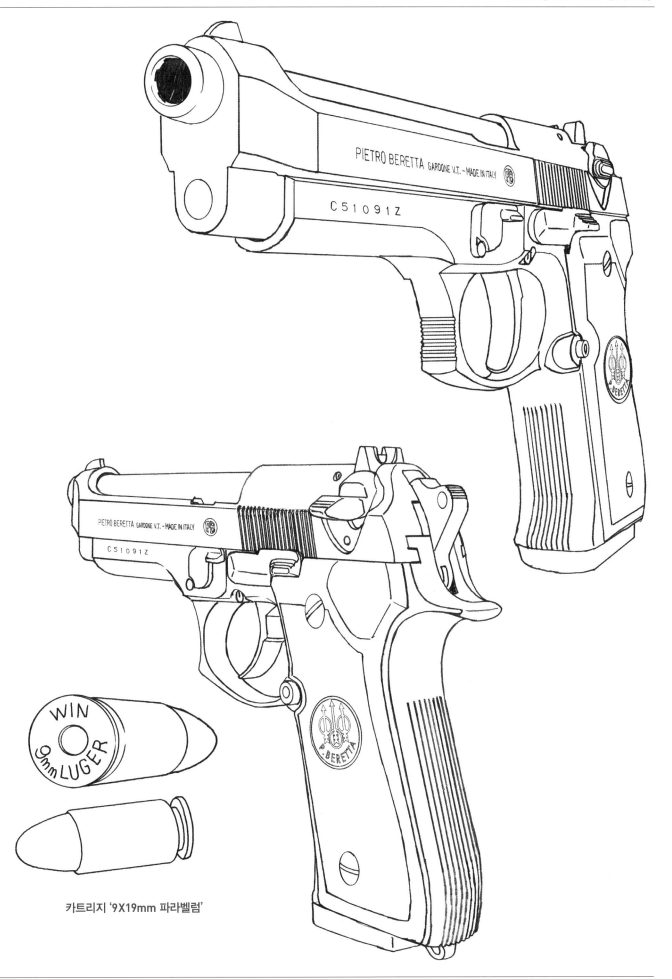

카트리지 '9X19mm 파라벨럼'

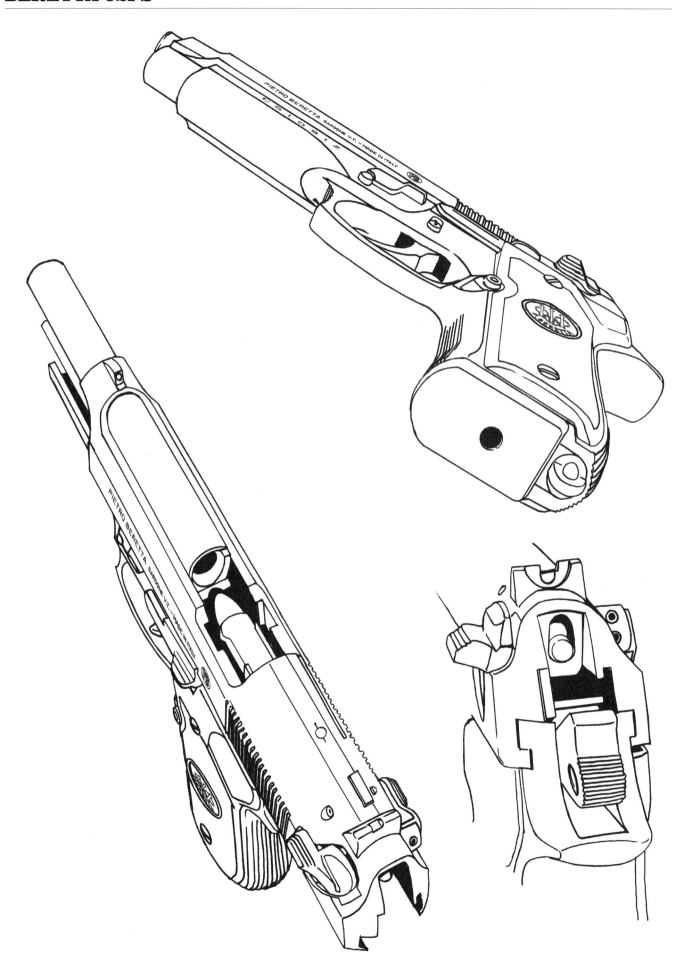

Note 08

그 외의 쇼트 리코일 장치

글록의 쇼트 리코일은 거버먼트(M1911)와 같은 틸트 배럴 방식이다.
반면에 베레타는 플롭업 방식이다.

BERETTA

베레타의 쇼트 리코일은 플롭업식으로
배럴이 수평 후퇴한다.

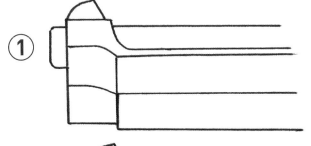

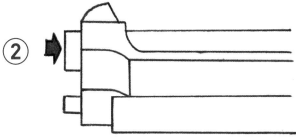

전체적으로 슬라이드와 배럴이 약간 후퇴한다.

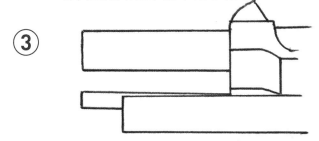

배럴은 수평을 유지한 채 슬라이드가 후퇴한다.

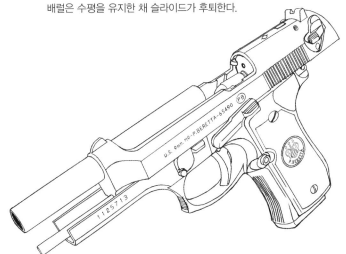

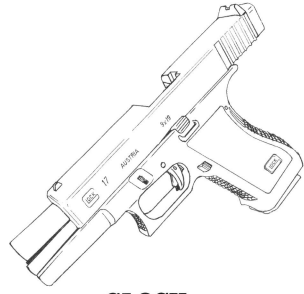

GLOCK

글록의 쇼트 리코일은 틸트 배럴식이다.

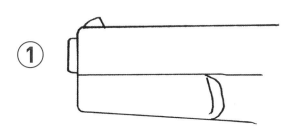

전체적으로 슬라이드와 배럴이 약간 후퇴한다.

배럴이 조금 위로 틸트한다(젖힌다).

002 | BERETTA US M9

Manufacturing period : ——————— **1985~2017**
Manufacturer : ————— **Fabbrica d'Armi Pietro Beretta**
Full Length Size : ————————————— About **216**mm

Specification Data

기본적으로 BERETTA US M9은 BERETTA 92FS와
구조 및 부품의 모양이 동일하며 슬라이드와 프레임
의 각인만 다르다. 각인은 p.143의 각인집에서 확인
할 수 있다.

미군은 NATO 표준인 9X19mm 파라벨럼탄을 사용
하는 권총이 필요하게 되자, M1911을 대체할 수 있
는 충분한 성능의 권총을 선정하기 위해 차기 미군
제식 채용 권총 시험에 들어갔다. 이때 BERETTA
92FS가 합격했고 'BERETTA US M9'이라는 이름으
로 제식 채용되었다. 따라서 미군이 사용하는 것은
이 모델이다.

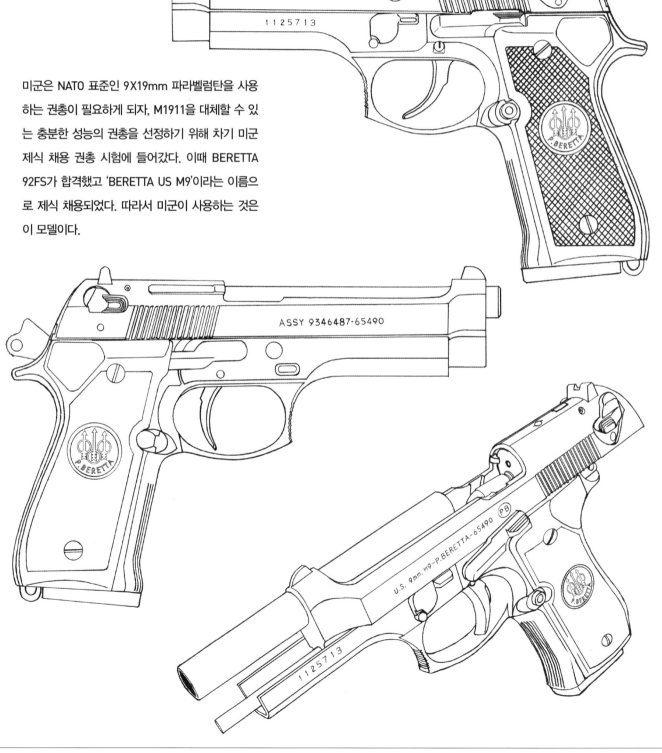

베레타 유에스 엠 나인

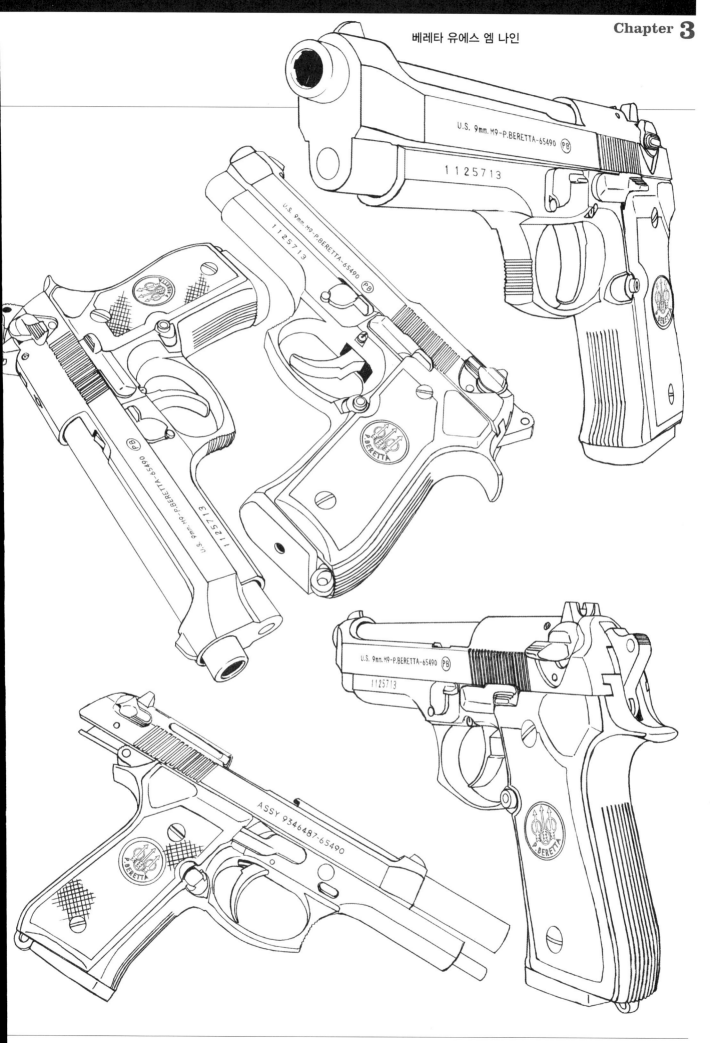

BERETTA 92FS
BERETTA US M9

세부 설명

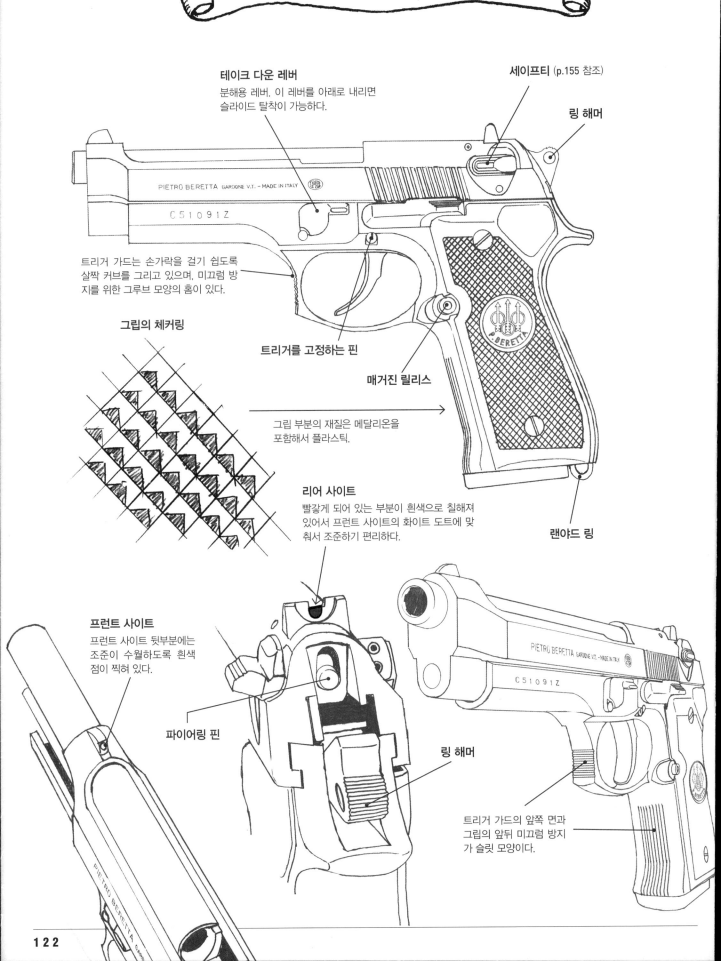

테이크 다운 레버
분해용 레버. 이 레버를 아래로 내리면
슬라이드 탈착이 가능하다.

세이프티 (p.155 참조)

링 해머

트리거 가드는 손가락을 걸기 쉽도록
살짝 커브를 그리고 있으며, 미끄럼 방
지를 위한 그루브 모양의 홈이 있다.

PIETRO BERETTA GARDONE V.T. – MADE IN ITALY

C51091Z

그립의 체커링

트리거를 고정하는 핀

매거진 릴리스

그립 부분의 재질은 메달리온을
포함해서 플라스틱.

리어 사이트
빨갛게 되어 있는 부분이 흰색으로 칠해져
있어서 프런트 사이트의 화이트 도트에 맞
춰서 조준하기 편리하다.

랜야드 링

프런트 사이트
프런트 사이트 뒷부분에는
조준이 수월하도록 흰색
점이 찍혀 있다.

파이어링 핀

링 해머

PIETRO BERETTA GARDONE V.T. – MADE IN ITALY

C51091Z

트리거 가드의 앞쪽 면과
그립의 앞뒤 미끄럼 방지
가 슬릿 모양이다.

GLOCK 설정자료

GOVERNMENT(M1911)나 BERETTA 외에 영화나 애니메이션에 빈번히 등장하는 총으로,
GLOCK의 일부 모델을 소개합니다.

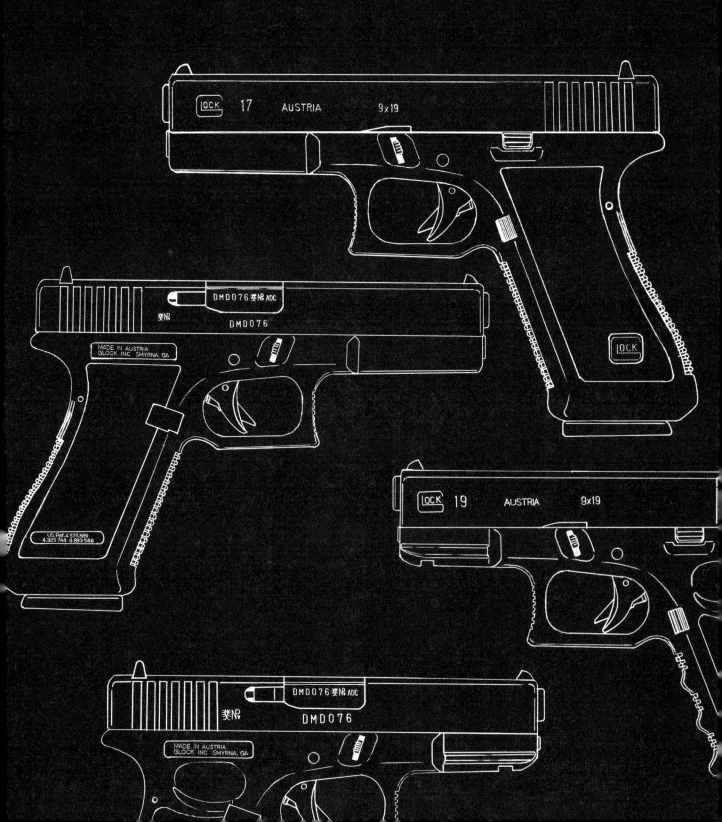

1983년에 오스트리아군의 제식 권총으로 채용된 'Pi80'가 1985년에 민수용으로 미국에 판매된 것이 GLOCK 17이다. 권총의 상식을 깼다고 말할 수 있을 정도로 플라스틱 부품을 다량 사용했는데 17발을 장전하고도 910g밖에 되지 않아 매거진이 빈 거버먼트보다 가볍다. 이처럼 뛰어난 휴대성으로 폭발적인 인기를 누렸다.

폴리고널 라이플링
6조 우선

글록 세븐틴

Chapter 4

Specification Data
Manufacturing period : ································ **1982~**
Manufacturer : ································· **Glock Ges.m.b.H**
Full Length Size : ······························· About **185**mm

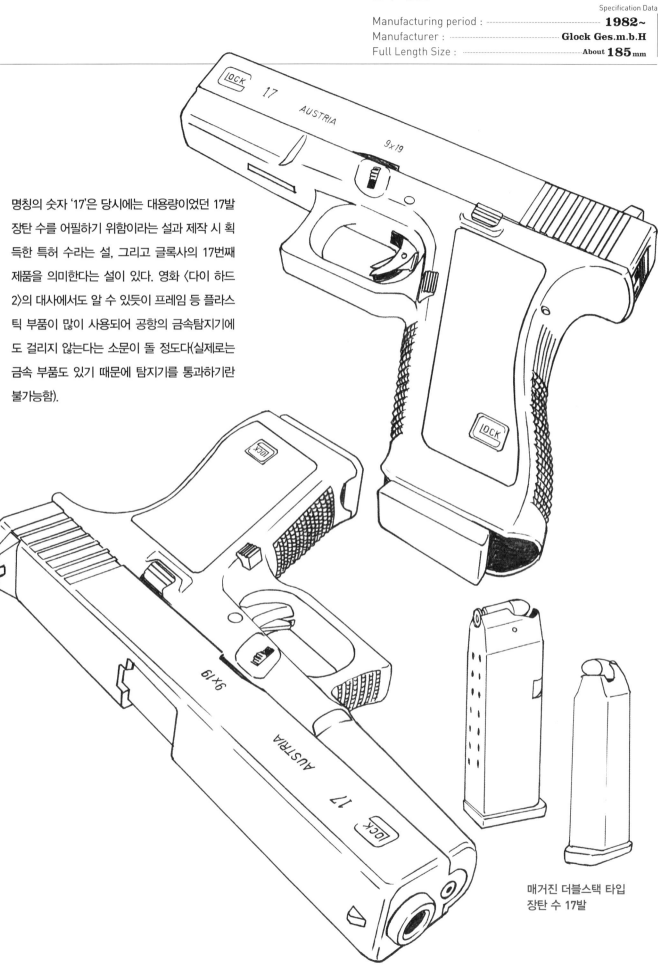

명칭의 숫자 '17'은 당시에는 대용량이었던 17발
장탄 수를 어필하기 위함이라는 설과 제작 시 획
득한 특허 수라는 설, 그리고 글록사의 17번째
제품을 의미한다는 설이 있다. 영화 〈다이 하드
2〉의 대사에서도 알 수 있듯이 프레임 등 플라스
틱 부품이 많이 사용되어 공항의 금속탐지기에
도 걸리지 않는다는 소문이 돌 정도다(실제로는
금속 부품도 있기 때문에 탐지기를 통과하기란
불가능함).

매거진 더블스택 타입
장탄 수 17발

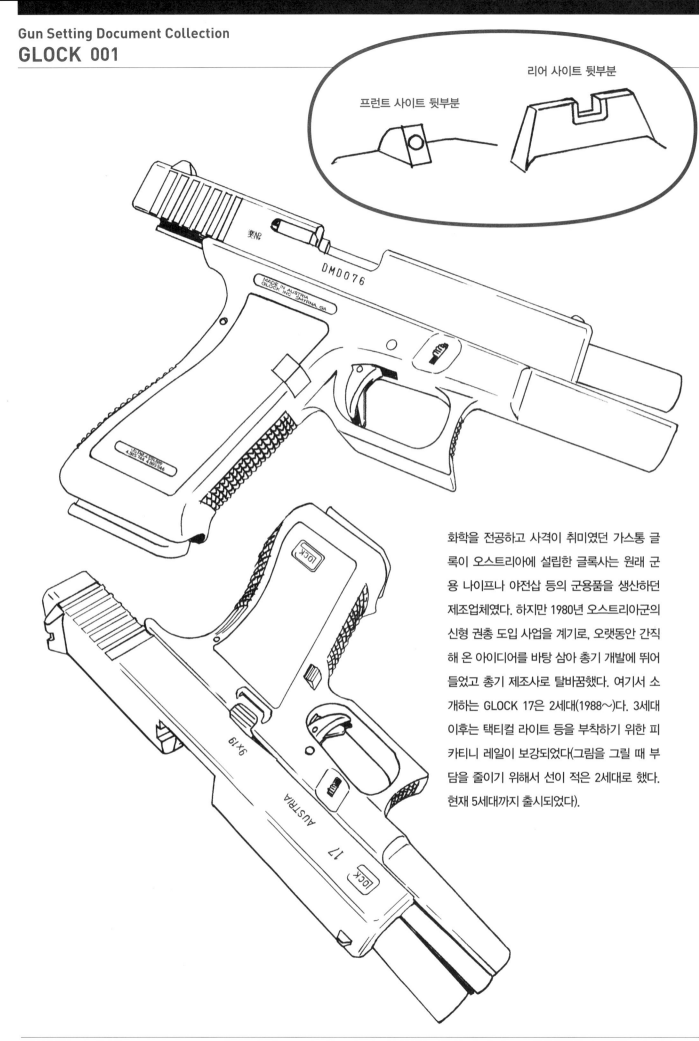

프런트 사이트 뒷부분

리어 사이트 뒷부분

화학을 전공하고 사격이 취미였던 가스통 글록이 오스트리아에 설립한 글록사는 원래 군용 나이프나 야전삽 등의 군용품을 생산하던 제조업체였다. 하지만 1980년 오스트리아군의 신형 권총 도입 사업을 계기로, 오랫동안 간직해 온 아이디어를 바탕 삼아 총기 개발에 뛰어들었고 총기 제조사로 탈바꿈했다. 여기서 소개하는 GLOCK 17은 2세대(1988~)다. 3세대 이후는 택티컬 라이트 등을 부착하기 위한 피카티니 레일이 보강되었다(그림을 그릴 때 부담을 줄이기 위해서 선이 적은 2세대로 했다. 현재 5세대까지 출시되었다).

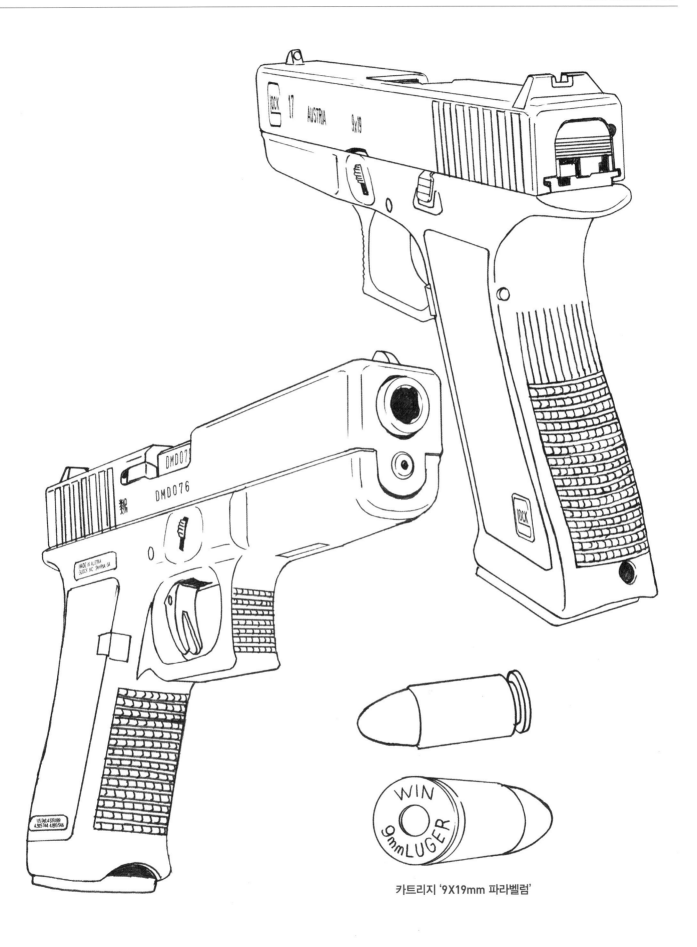

카트리지 '9X19mm 파라벨럼'

GLOCK 17

세부 설명

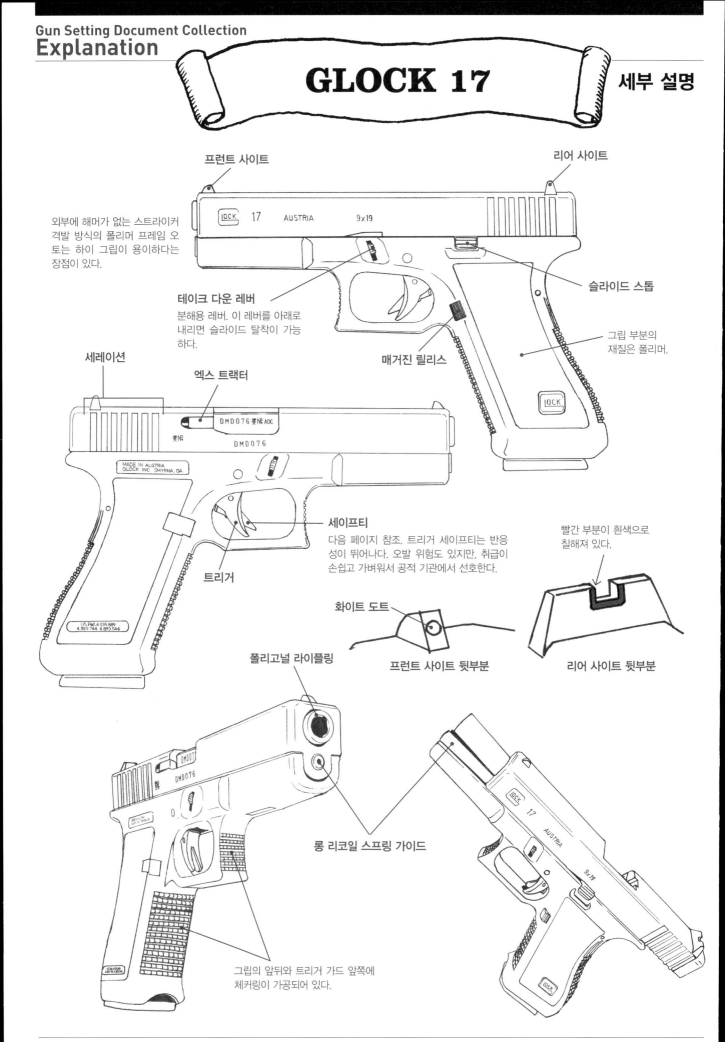

프런트 사이트

리어 사이트

외부에 해머가 없는 스트라이커 격발 방식의 폴리머 프레임 오토는 하이 그립이 용이하다는 장점이 있다.

GLOCK 17 AUSTRIA 9×19

슬라이드 스톱

테이크 다운 레버
분해용 레버. 이 레버를 아래로 내리면 슬라이드 탈착이 가능하다.

매거진 릴리스

그립 부분의 재질은 폴리머.

세레이션

엑스 트랙터

DMD076 婁№ ADC

婁№

DMD076

MADE IN AUSTRIA
GLOCK INC SMYRNA, GA

세이프티
다음 페이지 참조. 트리거 세이프티는 반응성이 뛰어나다. 오발 위험도 있지만, 취급이 손쉽고 가벼워서 공적 기관에서 선호한다.

빨간 부분이 흰색으로 칠해져 있다.

트리거

US Pat.4 539,889
4.925 744 4.893 546

화이트 도트

프런트 사이트 뒷부분

리어 사이트 뒷부분

폴리고널 라이플링

DMD076

롱 리코일 스프링 가이드

GLOCK 17 AUSTRIA 9×19

그립의 앞뒤와 트리거 가드 앞쪽에 체커링이 가공되어 있다.

글록의 특징

글록은 M1911과는 구조 및 소재가 전혀 다르다. 말하자면 핸드건 진화에서 전환점이 된 존재다.
여기서 글록의 특징 중 일부를 소개하겠다.

총의 역사를 바꾼 폴리머 프레임 오토

글록의 등장은 수많은 제조사가 복제해서 판매할 정도로 큰 충격을 주었다. 핸드건의 역사를 글록 전후로 구분할 정도다. 하지만 폴리머 프레임 오토는 글록이 최초가 아니었다. H&K VP70 등이 있었으나 판매 실적이 좋지 않았다. 글록의 인기 요인은 여러 가지가 있을 수 있지만, 개인적으로는 세련된 디자인과 매뉴얼 세이프티가 없는 간결한 설계라고 생각한다. 스트라이커식 폴리머 프레임 오토에는 추가적인 세이프티 등이 필요하지 않으므로 그 공간을 활용해 하이 그립이 용이한 형태로 구현했다는 장점도 있다.

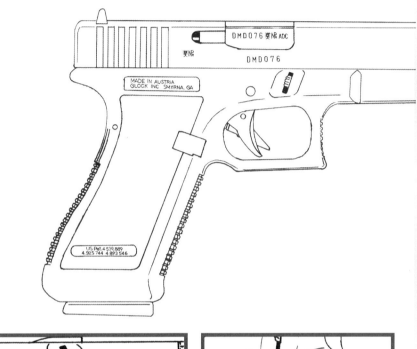

글록의 트리거

글록의 방아쇠 구조는 더블액션 온리(DAO)로, '세이프 액션'이라고 불리는 글록사 특유의 격발 메커니즘으로 이루어진다. 일반적인 DAO 권총과 달리 실탄이 장전되어 있지 않으면 연속으로 방아쇠가 당겨지지 않으므로 슬라이드를 2~3cm 당겨서 격침을 하프 코크 해줘야 한다. 그래서 실질적으로는 싱글 액션이라고 주장하는 사람들도 있다.

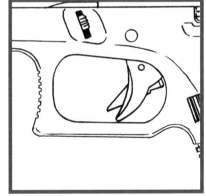
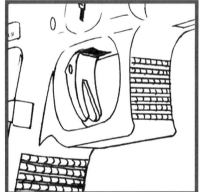

카트리지 차이

글록 및 베레타의 9X19mm 파라벨럼탄은 45 ACP(11.43mm)보다 가볍기 때문에 초속이 빠르고 목표를 관통하는 성질이 있어서 스토핑 파워(p.012 참조)가 45 ACP보다 뒤떨어진다. 반면에 45 ACP는 탄두가 무거워서 초속이 느리지만, 스토핑 파워가 뛰어나 특수부대 등에서 많이 사용한다.

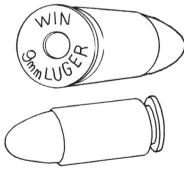
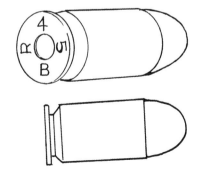

9 X 19mm 파라벨럼 45 ACP

GLOCK

002 | GLOCK 19

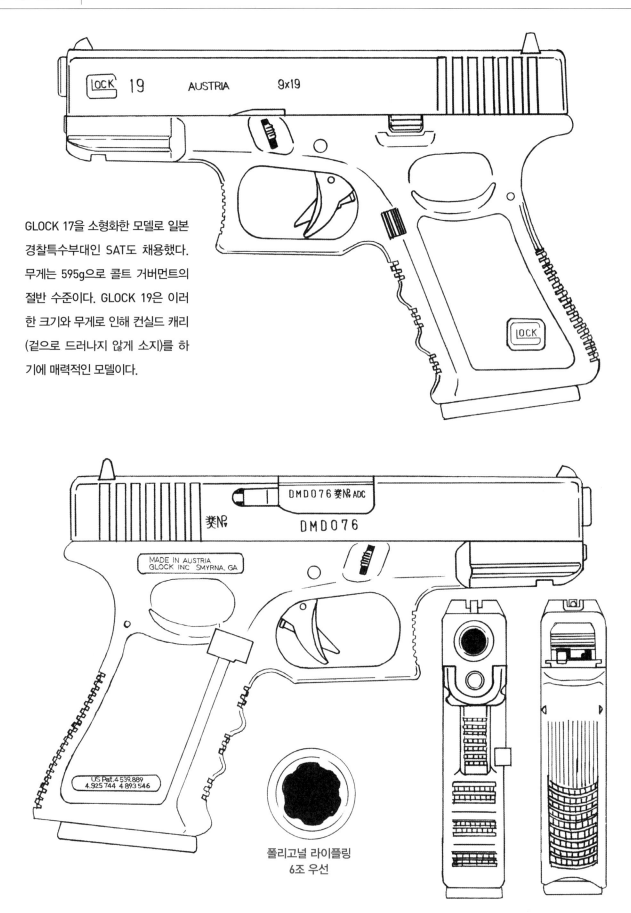

GLOCK 17을 소형화한 모델로 일본 경찰특수부대인 SAT도 채용했다. 무게는 595g으로 콜트 거버먼트의 절반 수준이다. GLOCK 19은 이러한 크기와 무게로 인해 컨실드 캐리 (겉으로 드러나지 않게 소지)를 하기에 매력적인 모델이다.

폴리고널 라이플링
6조 우선

글록 나인틴

Chapter 4

Specification Data

Manufacturing period : ... **1988~**
Manufacturer : ... **Glock Ges.m.b.H**
Full Length Size : ... About **175** mm

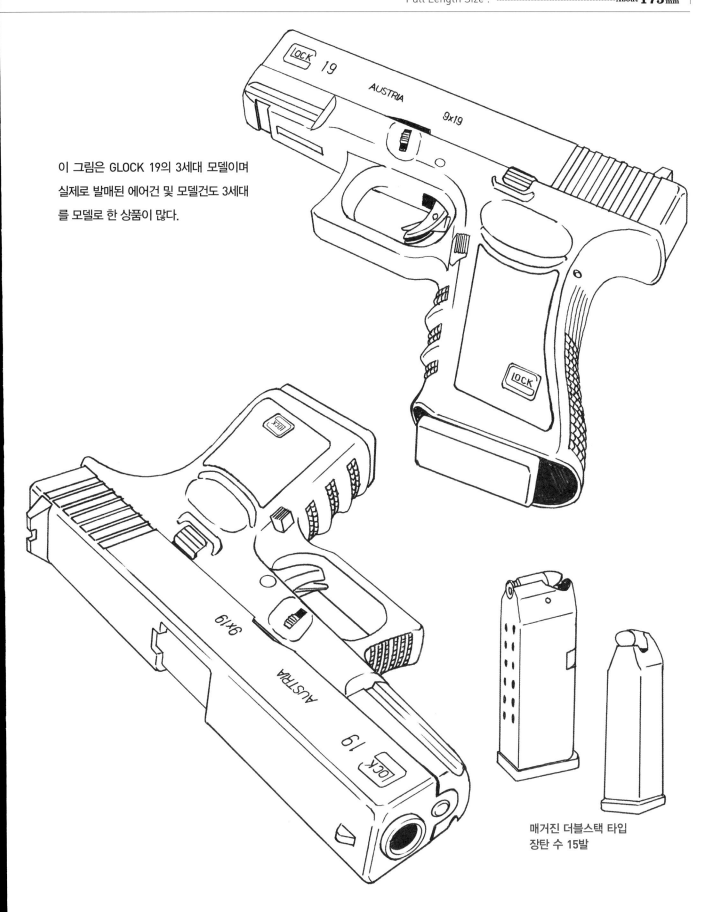

이 그림은 GLOCK 19의 3세대 모델이며
실제로 발매된 에어건 및 모델건도 3세대
를 모델로 한 상품이 많다.

매거진 더블스택 타입
장탄 수 15발

프런트 사이트 뒷부분

리어 사이트 뒷부분

DMD076

MADE IN AUSTRIA
GLOCK INC. SMYRNA, GA

US Pat. # 4.539.899
4.825.744 4.893.246

GLOCK

9x19

AUSTRIA

GLOCK 19

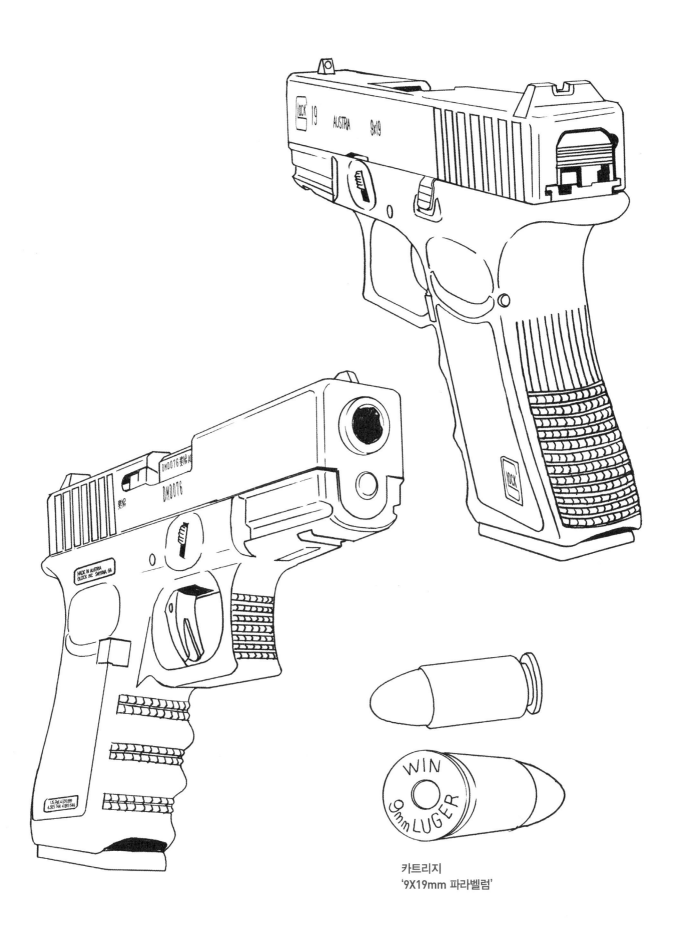

카트리지
'9X19mm 파라벨럼'

GLOCK 19

세부 설명

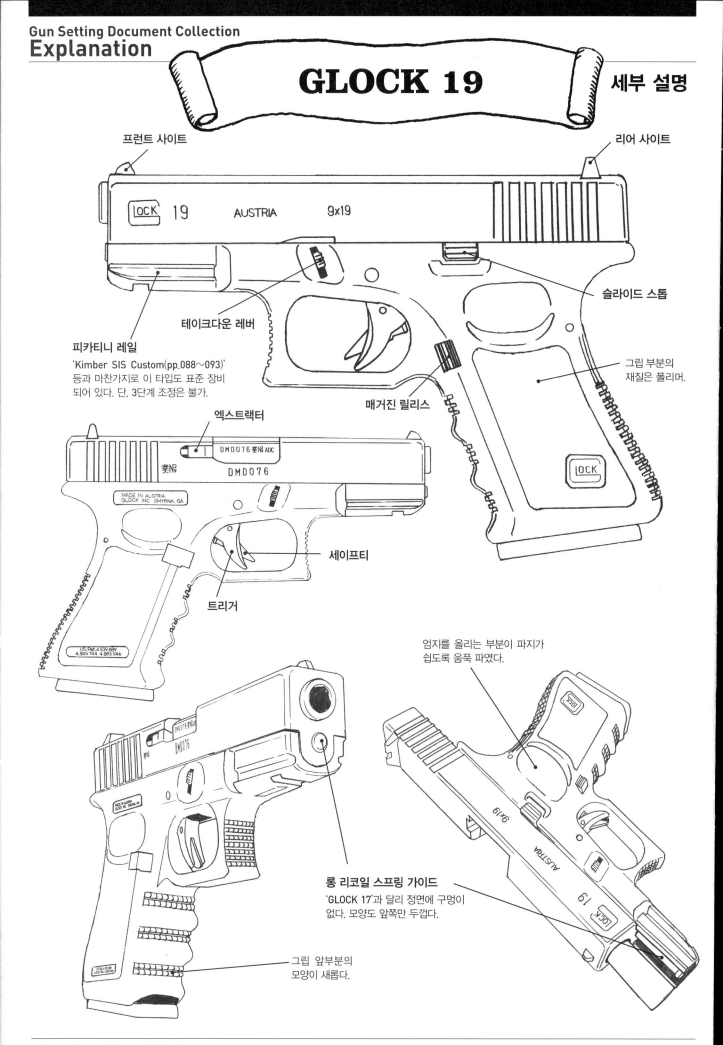

프런트 사이트

리어 사이트

LOCK 19 AUSTRIA 9x19

슬라이드 스톱

테이크다운 레버

피카티니 레일
'Kimber SIS Custom(pp.088~093)'
등과 마찬가지로 이 타입도 표준 장비
되어 있다. 단, 3단계 조정은 불가.

매거진 릴리스

그립 부분의
재질은 폴리머.

엑스트랙터

DMD076 燕NR ADC
DMD076

燕NR

MADE IN AUSTRIA
GLOCK INC SMYRNA, GA

세이프티

LOCK

트리거

US Pat. 4,539,889
4,925,744 4,893,546

엄지를 올리는 부분이 파지가
쉽도록 움푹 파였다.

롱 리코일 스프링 가이드
'GLOCK 17'과 달리 정면에 구멍이
없다. 모양도 앞쪽만 두껍다.

그립 앞부분의
모양이 새롭다.

핸드건 각인집

책에서 다룬 핸드건의 각인을 수록했습니다. 총의 각도를 고려한 적절한 형태로
각인을 그려 넣어 보세요.

IV/SERIES'70

ENT MODEL

ATIC CALIBER

ERNMENT MODEL

TOR

45

№242212

GOVERNMENT MOD

C 181387

COLT M1991A1™

COLT'S PT.F.A.MFG CO

HARTFORD.CT.U.S.A

PATENTED APR 20.1897.SEPT. 9.1902
DEC 19 1905 FEB 14.1911 AUG. 19 1913

MODEL OF 1911 U.S. ARMY

NO 242212

슬라이드 왼쪽　　　　　슬라이드 오른쪽　　　프레임 오른쪽

M1911

COLT'S PT.F.A.MFG CO.

HARTFORD.CT.U.S.A.

M1911A1 U.S.ARMY

PATENTED APR 20.1897.SEPT. 9.1902
DEC 19 1905 FEB 14.1911 AUG.1913

UNITED STATES PROPERTY

NO 951856

슬라이드 왼쪽　　　　　　　　　프레임 오른쪽

M1911A1 Military

COLT'S PT.F.A.MFG CO HARTFORD CT U.S.A
PAT'D APR.20.1897.SEPT.9.1902.DEC.19.1905.FEB.14.1911.AUG.19.1913

COLT AUTOMATIC CALIBRE.45

NATIONAL MATCH

GOVERNMENT MODEL

C 181387

슬라이드 왼쪽 슬라이드 오른쪽 프레임 오른쪽

PreWar NATIONAL MATCH

REMINGTON RAND INC.
SYRACUSE.N.Y.U.S.A

UNITED STATES PROPERTY
NO 984284

M1911 A1 U.S. ARMY

슬라이드 왼쪽 프레임 오른쪽

REMINGTON RAND M1911A1

GOVERNMENT ☆ MODEL ☆ *COLT* AUTOMATIC CALIBER .45

COLT's PT. F.A. MFG. CO. HARTFORD. CONN. U.S.A

289465-C

```
┌─────────┐  ┌──────────┐  ┌─────────┐
슬라이드 왼쪽   슬라이드 오른쪽   프레임 오른쪽
```

COLT Pre70

※HOGUE COMBAT CUSTOM 공통

COLT'S MKIV/SERIES'70 GOVERNMENT MODEL .45 AUTOMATIC CALIBER

COLT'S GOVERNMENT MODEL

COLT'S PT F.A. MFG. CO. HARTFORD. CONN. U.S.A.

70B357788

```
┌─────────┐  ┌──────────┐  ┌─────────┐
슬라이드 왼쪽   슬라이드 오른쪽   프레임 오른쪽
```

COLT MK4 SERIES70

COMMANDER *COLT* AUTOMATIC
☆ MODEL ☆ CALIBER.45

COLT'S COMBAT COMMANDER MODEL

COLT'S PT F.A. MFG. CO. HARTFORD. CONN. U.S.A.

70B35788

슬라이드 왼쪽 슬라이드 오른쪽 프레임 오른쪽

COLT COMBAT COMMANDER

COLT M1991A1™

COMPACT MODEL

COLT'S PT F A MFG CO. HARTFORD. CORN USA

CP21094

슬라이드 왼쪽 슬라이드 오른쪽 프레임 오른쪽

COLT M1991 COMPACT

DETONICS .45
SEATTLE WA
CRM2538

프레임 오른쪽

KIMBER YONKERS, NY U.S.A
K196765

프레임 오른쪽

SPRINGFIELD
GENESEOIL USA
LW500985

프레임 오른쪽

DETONICS .45

슬라이드 왼쪽

Detonics Combat Master

슬라이드 왼쪽

Kimber M1911
Kimber SIS Custom
공통

MODEL 1911-A1
CAL 45

슬라이드 왼쪽

SPRINGFIELD ARMORY

슬라이드 오른쪽

SPRINGFIELD CUSTOM

WILSON COMBAT

PROFESSIONAL

WILSON COMBAT BERRYVILLE AR U.S.A.

WC 9012567

슬라이드 왼쪽 슬라이드 오른쪽 프레임 오른쪽

WILSON COMBAT PROFESSIONAL

SPRINGFIELD INC
GENESEO IL USA
NM 405767

프레임 오른쪽

OPERATOR
CAL .45

슬라이드 왼쪽

SPRINGFIELD OPERATOR

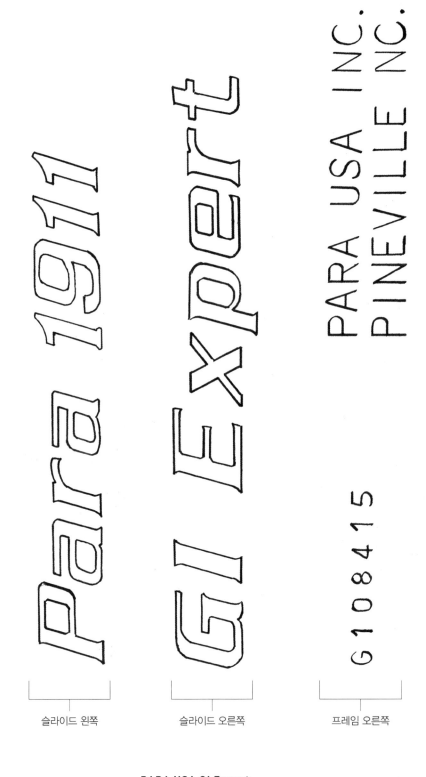

슬라이드 왼쪽 슬라이드 오른쪽 프레임 오른쪽

PARA USA GI Expert

PIETRO BERETTA GARDONE V.T. – MADE IN ITALY

MOD 92F–CAL 9 Parabellum – PATENTED

C 5 1 0 9 1 Z

슬라이드 오른쪽

프레임 왼쪽

슬라이드 왼쪽

BERETTA 92FS

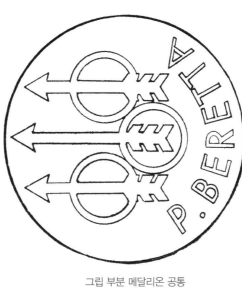

그립 부분 메달리온 공통

P.BERETTA – 65490

U.S. 9mm. M9 – P.BERETTA

1 1 2 5 7 1 3

ASSY 9346487 – 65490

슬라이드 왼쪽

프레임 왼쪽

슬라이드 오른쪽

BERETTA US M9

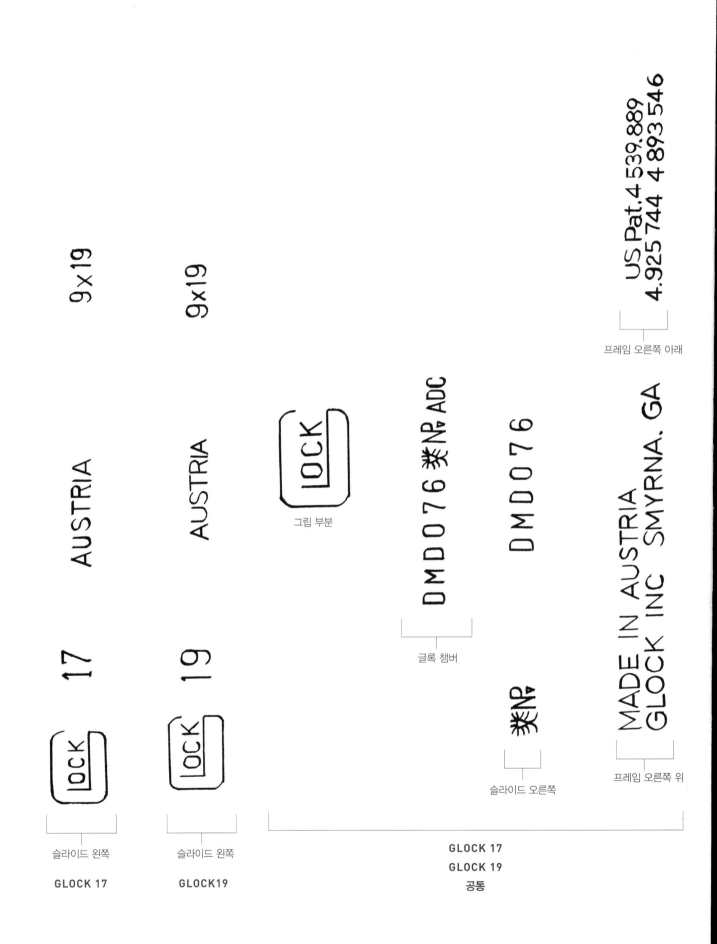

9×19

9×19

AUSTRIA

AUSTRIA

그립 부분

DMD076 美NP ADC

DMD076

US Pat.4 539.889
4.925 744 4 893 546

프레임 오른쪽 아래

17

19

美NP

MADE IN AUSTRIA
GLOCK INC SMYRNA. GA

글록 챔버

슬라이드 오른쪽

프레임 오른쪽 위

슬라이드 왼쪽

슬라이드 왼쪽

GLOCK 17

GLOCK 19

GLOCK 17

GLOCK19

GLOCK 17
GLOCK 19
공통

스탠스 및 액션 포즈

총의 파지법과 사격법을 비롯한 다양한 포즈를 수록했습니다. 작화에 참고함으로써

보다 사실적이고 전문적인 액션을 연출할 수 있습니다.

스탠스

총을 쏘는 자세를 스탠스라고 한다. 시대가 바뀌면서 다양한 스탠스가 개발, 사용되어 왔다.
이야기의 무대가 되는 연대를 고려해서 어떤 스탠스를 선택할지 확인하자.

위버 스탠스

1950년대 LA 근교의 보안관 잭 위버가 고안한 자세로, 그의 이름을 따서 위버 스탠스(Weaver Stance)라는 명칭이 붙었다. 영화나 텔레비전에서 가장 많이 볼 수 있는 스탠스로 1980~1990년대까지는 프로페셔널들도 이 자세를 취했다.

포즈가 멋져 보여서 그런지 영화에서 많이 등장한다. 고전적인 프로페셔널 캐릭터가 필요할 때 이 자세를 활용하면 매우 유용하다. 미국 드라마 〈24〉의 키퍼 서덜랜드와 영화 〈리셀 웨폰〉의 멜 깁슨이 이 자세를 취했다.

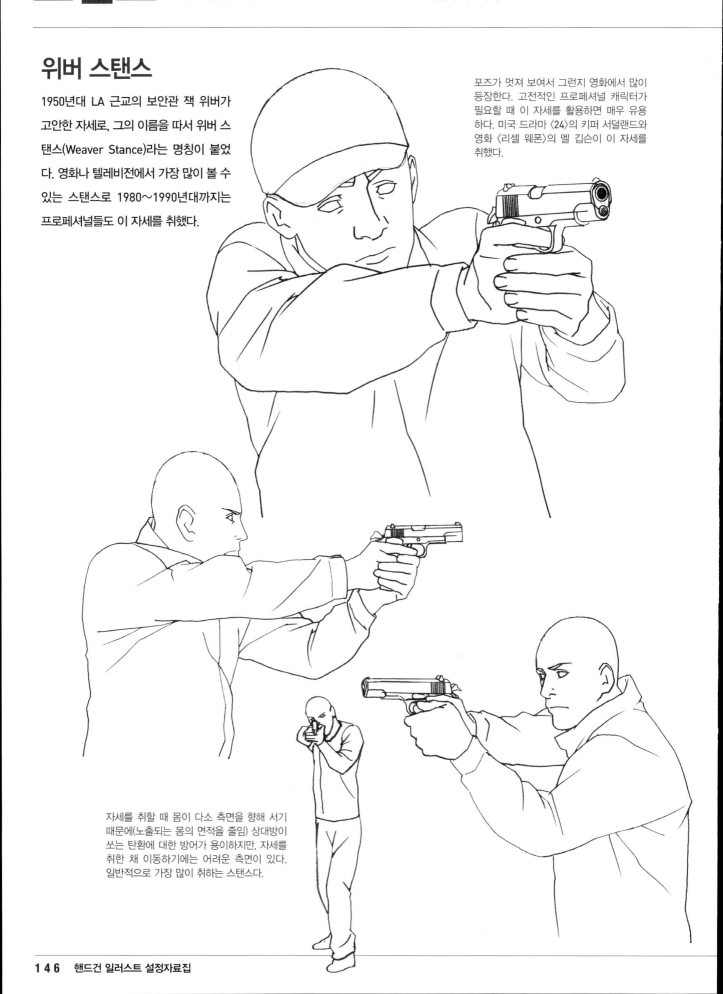

자세를 취할 때 몸이 다소 측면을 향해 서기 때문에(노출되는 몸의 면적을 줄임) 상대방이 쏘는 탄환에 대한 방어가 용이하지만, 자세를 취한 채 이동하기에는 어려운 측면이 있다. 일반적으로 가장 많이 취하는 스탠스다.

Stance

아이소셀레스 스탠스

이등변 자세. 위에서 보면 이등변삼각형(Isosceles)
으로 보이는 자세다. 군대나 경찰에서 실제 사용하
는 자세이며 사격 대회에서도 볼 수 있다.

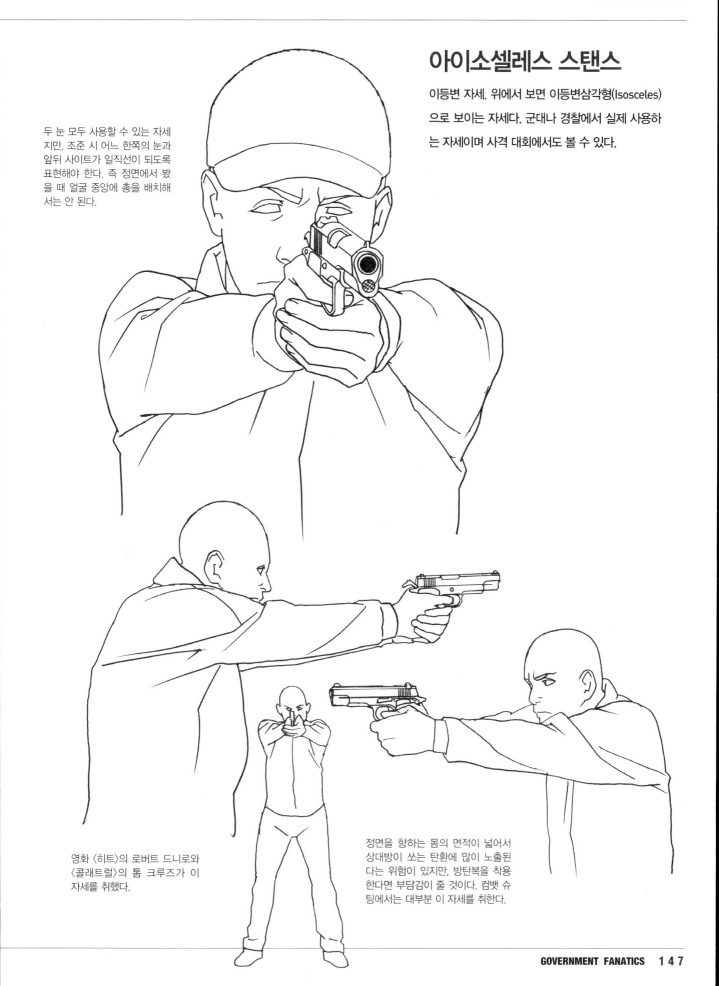

두 눈 모두 사용할 수 있는 자세
지만, 조준 시 어느 한쪽의 눈과
앞뒤 사이트가 일직선이 되도록
표현해야 한다. 즉 정면에서 봤
을 때 얼굴 중앙에 총을 배치해
서는 안 된다.

영화 〈히트〉의 로버트 드니로와
〈콜래트럴〉의 톰 크루즈가 이
자세를 취했다.

정면을 향하는 몸의 면적이 넓어서
상대방이 쏘는 탄환에 많이 노출된
다는 위험이 있지만, 방탄복을 착용
한다면 부담감이 줄 것이다. 컴뱃 슈
팅에서는 대부분 이 자세를 취한다.

스탠스

C.A.R 스탠스

중심축 유지 자세. C.A.R은 'Center Axis Relock'의 약자로 실내 등의 협소한 공간에서 C.Q.B(Close Quarters Battle, 근접 전투)를 벌일 때 많이 사용하는 최신 스탠스다. 좁은 장소에서 방향을 전환하기 용이하고 양쪽 어느 눈으로 조준해도 위화감이 적은 게 장점이다. 다만, 넓은 장소에서는 사용하지 않는 자세다.

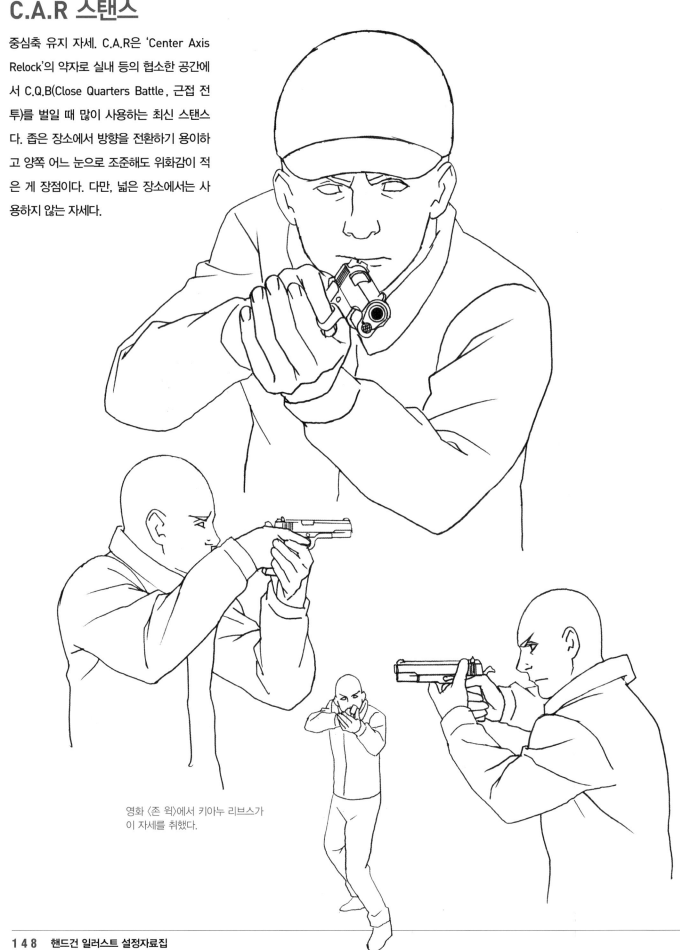

영화 〈존 윅〉에서 키아누 리브스가
이 자세를 취했다.

자세를 취할 때의 연속 동작

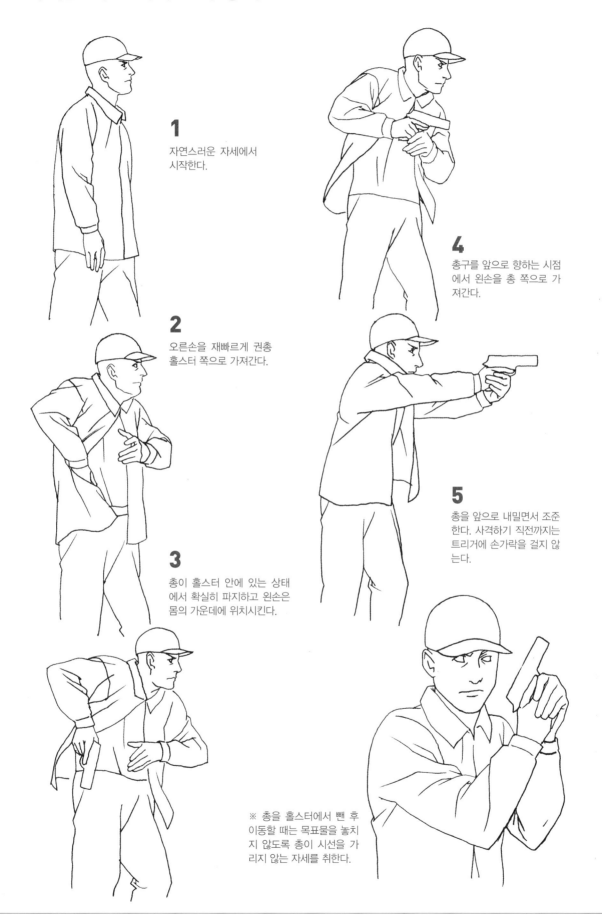

1
자연스러운 자세에서
시작한다.

2
오른손을 재빠르게 권총
홀스터 쪽으로 가져간다.

3
총이 홀스터 안에 있는 상태
에서 확실히 파지하고 왼손은
몸의 가운데에 위치시킨다.

4
총구를 앞으로 향하는 시점
에서 왼손을 총 쪽으로 가
져간다.

5
총을 앞으로 내밀면서 조준
한다. 사격하기 직전까지는
트리거에 손가락을 걸지 않
는다.

※ 총을 홀스터에서 뺀 후
이동할 때는 목표물을 놓치
지 않도록 총이 시선을 가
리지 않는 자세를 취한다.

각종 해설

사이팅

오픈 사이트(스코프 등을 사용하지 않음)로 조준하는 방법은 크게 두 종류로 나눈다.

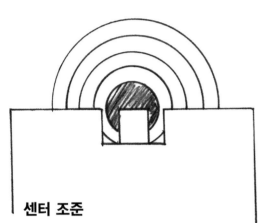

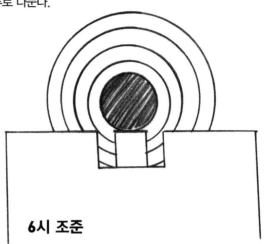

센터 조준

프런트 사이트, 리어 사이트, 표적이 일직선이 되도록
조준하는 방법. 가장 일반적인 사이팅이다.

6시 조준

표적을 프런트 사이트 위에 배치해 조준하는 방법.
정밀 사격용인데 영점이 잡혔을 때를 전제로 한다.

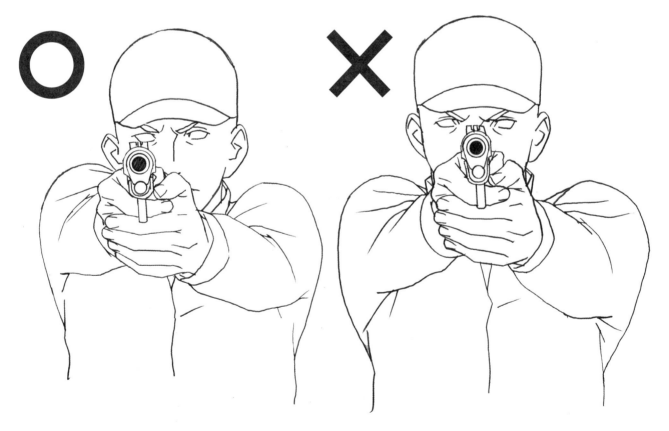

눈과 사이트의 위치

조준을 할 때는 왼쪽 그림처럼 조준하는 눈과 앞뒤 사이트가 일직선이 되도록 한다. 오른쪽처럼 얼굴
중앙에 총을 두는 사이팅은 없다. 반드시 양쪽 눈 중 어느 한 쪽 눈으로 조준한다.

Various Explanations

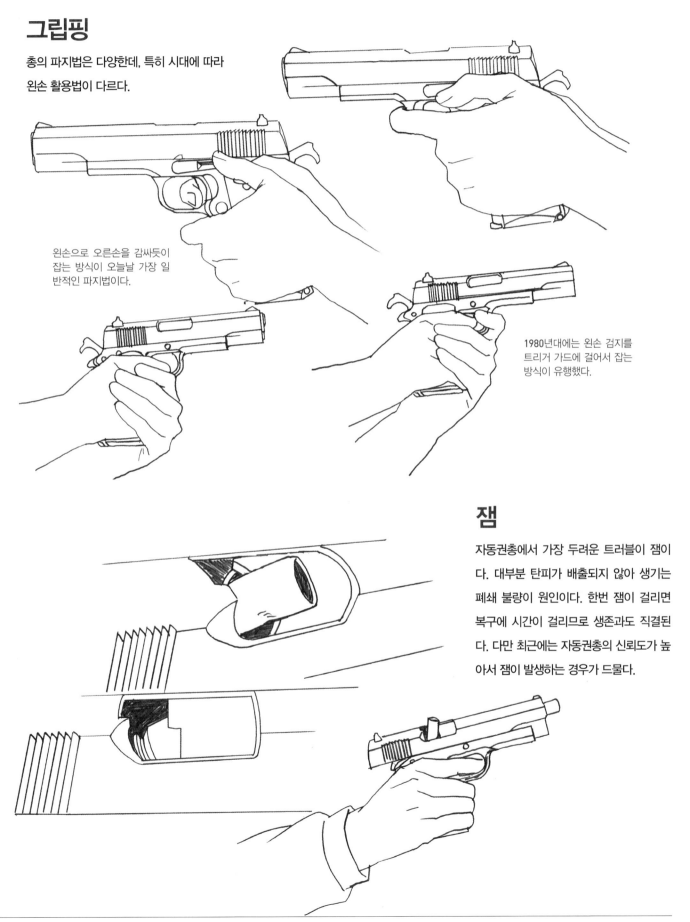

그립핑

총의 파지법은 다양한데, 특히 시대에 따라
왼손 활용법이 다르다.

왼손으로 오른손을 감싸듯이
잡는 방식이 오늘날 가장 일
반적인 파지법이다.

1980년대에는 왼손 검지를
트리거 가드에 걸어서 잡는
방식이 유행했다.

잼

자동권총에서 가장 두려운 트러블이 잼이
다. 대부분 탄피가 배출되지 않아 생기는
폐쇄 불량이 원인이다. 한번 잼이 걸리면
복구에 시간이 걸리므로 생존과도 직결된
다. 다만 최근에는 자동권총의 신뢰도가 높
아서 잼이 발생하는 경우가 드물다.

각종 해설

매거진 체인지

실탄을 소진한 뒤에 매거진을 교체하는 일련의 동작을 살펴보자.

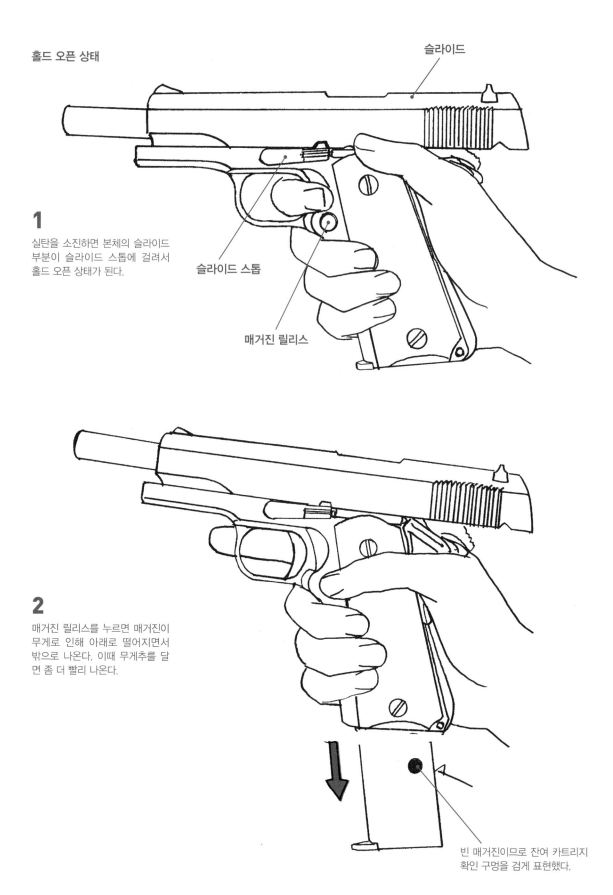

홀드 오픈 상태

슬라이드

1

실탄을 소진하면 본체의 슬라이드
부분이 슬라이드 스톱에 걸려서
홀드 오픈 상태가 된다.

슬라이드 스톱

매거진 릴리스

2

매거진 릴리스를 누르면 매거진이
무게로 인해 아래로 떨어지면서
밖으로 나온다. 이때 무게추를 달
면 좀 더 빨리 나온다.

빈 매거진이므로 잔여 카트리지
확인 구멍을 검게 표현했다.

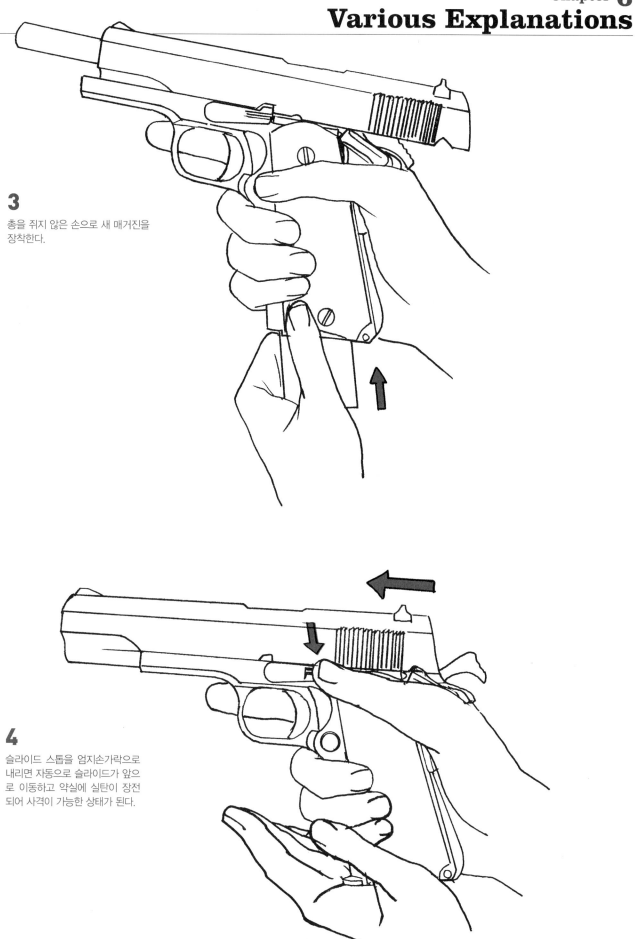

3

총을 쥐지 않은 손으로 새 매거진을
장착한다.

4

슬라이드 스톱을 엄지손가락으로
내리면 자동으로 슬라이드가 앞으
로 이동하고 약실에 실탄이 장전
되어 사격이 가능한 상태가 된다.

세이프티

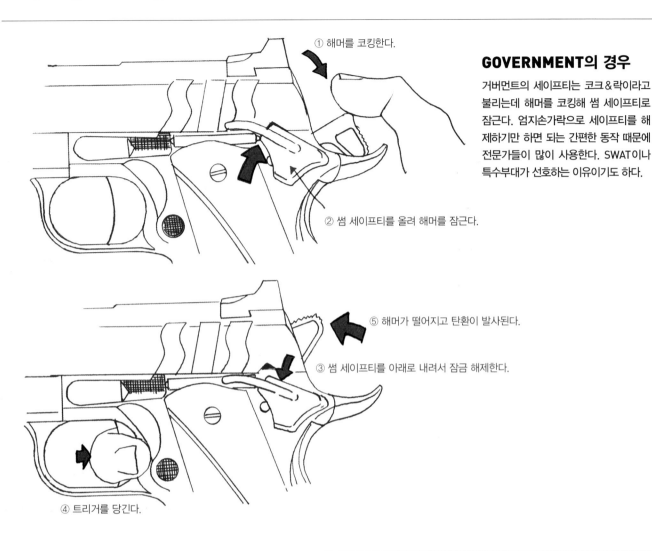

① 해머를 코킹한다.

GOVERNMENT의 경우

거버먼트의 세이프티는 코크＆락이라고 불리는데 해머를 코킹해 썸 세이프티로 잠근다. 엄지손가락으로 세이프티를 해제하기만 하면 되는 간편한 동작 때문에 전문가들이 많이 사용한다. SWAT이나 특수부대가 선호하는 이유이기도 하다.

② 썸 세이프티를 올려 해머를 잠근다.

⑤ 해머가 떨어지고 탄환이 발사된다.

③ 썸 세이프티를 아래로 내려서 잠금 해제한다.

④ 트리거를 당긴다.

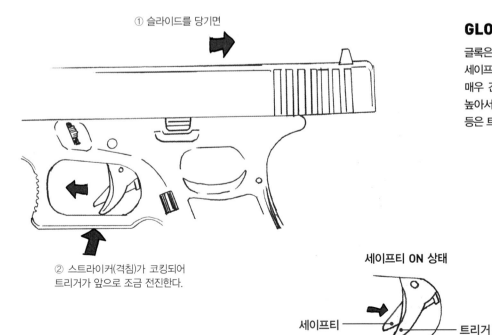

① 슬라이드를 당기면

GLOCK의 경우

글록은 스트라이커 격발 방식이기 때문에 세이프티도 트리거 부분에만 있을 정도로 매우 간단한 구조다. 반면에 오발 위험이 높아서 취급할 때 주의해야 한다. NYPD 등은 트리거를 무겁게 조정해 사용한다.

② 스트라이커(격침)가 코킹되어 트리거가 앞으로 조금 전진한다.

세이프티 ON 상태

손가락으로 건드리는 것만으로도 해제할 수 있다.

세이프티 ——— ——— 트리거

Safety

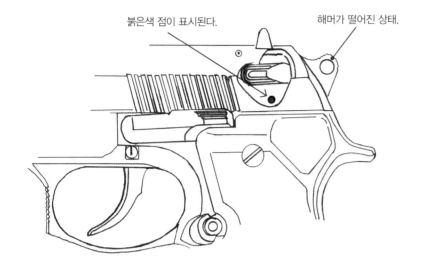

붉은색 점이 표시된다.

해머가 떨어진 상태.

BERETTA의 경우

해머가 떨어진 상태인 경우, DOA(더블액션 온리)로 쏠 수 있지만 트리거가 무거워 싱글 액션에 비해 긴급 대응 시 다소 지체될 수 있다.

해머를 코킹한 상태로 놓으면 트리거가 후 퇴하므로 언제라도 쏠 수 있지만, 세이프티 가 걸려 있지 않기 때문에 오발의 위험이 있 다. 세이프티 레버를 내리면 해머가 원상 복 구되지만, 내부의 파이어링 핀이 잠겨서 오 발을 방지할 수 있는 안전성 높은 구조다. 트리거를 당겨도 반응하지 않기 때문에 초 보자도 안심하고 휴대할 수 있다.

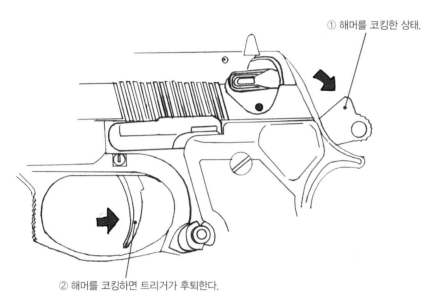

① 해머를 코킹한 상태.

② 해머를 코킹하면 트리거가 후퇴한다.

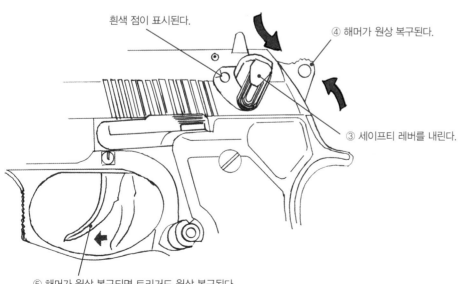

흰색 점이 표시된다.

④ 해머가 원상 복구된다.

③ 세이프티 레버를 내린다.

⑤ 해머가 원상 복구되면 트리거도 원상 복구된다.

자세 모음

총을 잡는 다양한 자세와 각도를 모았다.

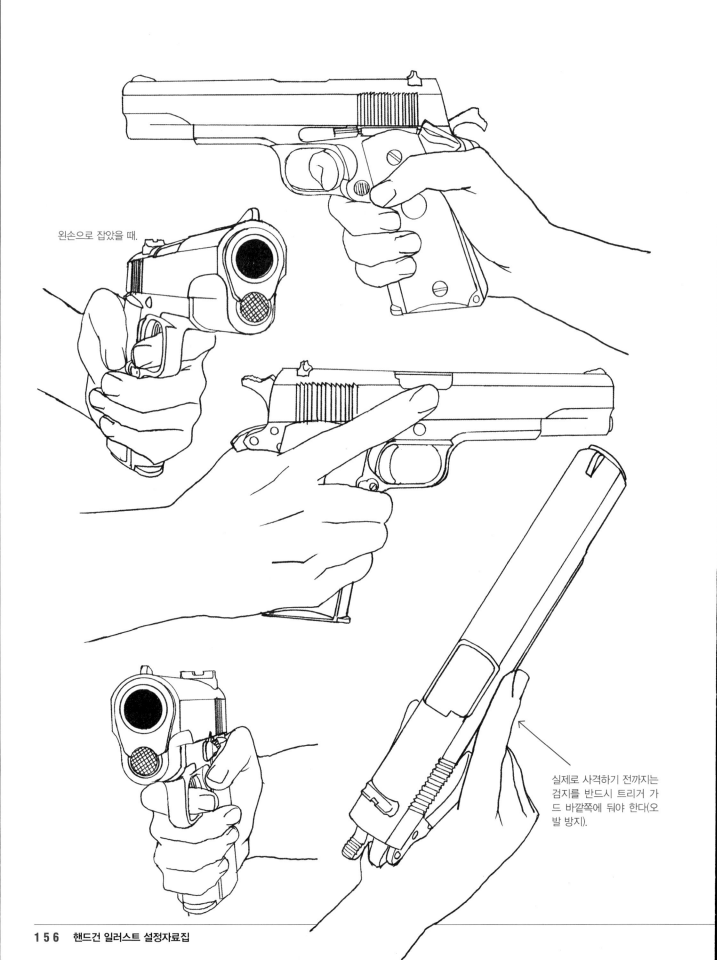

왼손으로 잡았을 때.

실제로 사격하기 전까지는 검지를 반드시 트리거 가드 바깥쪽에 둬야 한다(오발 방지).

Collection of Poses

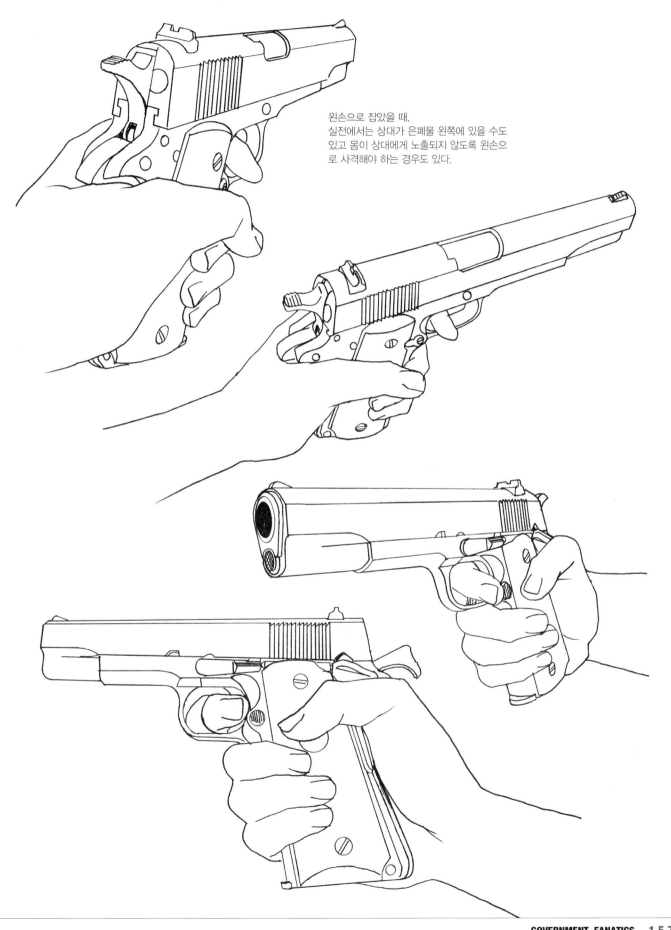

왼손으로 잡았을 때.
실전에서는 상대가 은폐물 왼쪽에 있을 수도
있고 몸이 상대에게 노출되지 않도록 왼손으
로 사격해야 하는 경우도 있다.

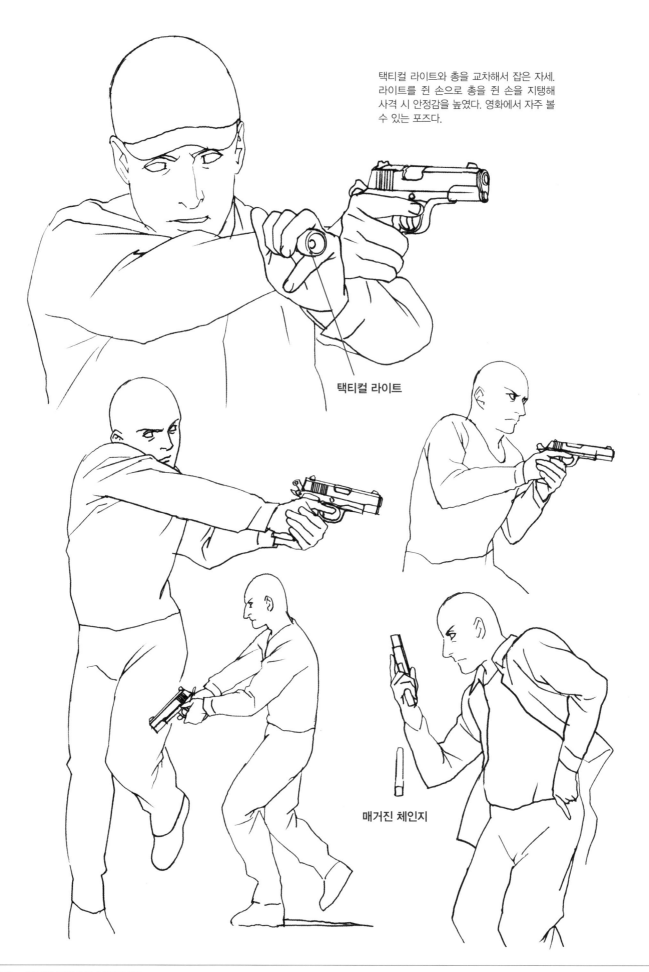

택티컬 라이트와 총을 교차해서 잡은 자세.
라이트를 쥔 손으로 총을 쥔 손을 지탱해
사격 시 안정감을 높였다. 영화에서 자주 볼
수 있는 포즈다.

택티컬 라이트

매거진 체인지

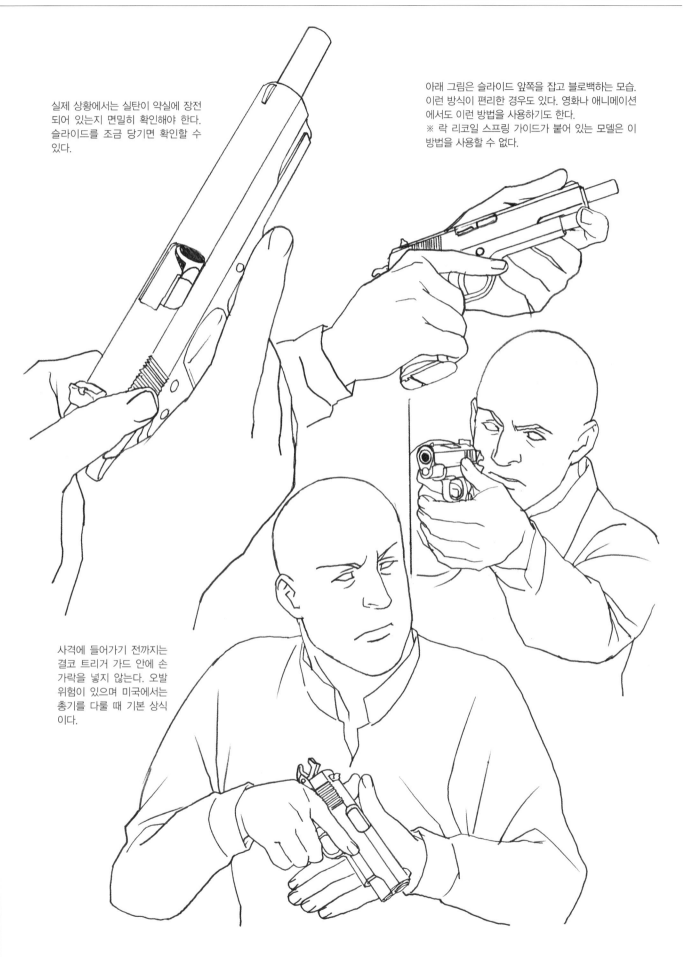

실제 상황에서는 실탄이 약실에 장전
되어 있는지 면밀히 확인해야 한다.
슬라이드를 조금 당기면 확인할 수
있다.

아래 그림은 슬라이드 앞쪽을 잡고 블로백하는 모습.
이런 방식이 편리한 경우도 있다. 영화나 애니메이션
에서도 이런 방법을 사용하기도 한다.
※ 락 리코일 스프링 가이드가 붙어 있는 모델은 이
방법을 사용할 수 없다.

사격에 들어가기 전까지는
결코 트리거 가드 안에 손
가락을 넣지 않는다. 오발
위험이 있으며 미국에서는
총기를 다룰 때 기본 상식
이다.

핸드건 일러스트 설정자료집
: 거버먼트 파나틱스

1판 1쇄 | 2021년 3월 29일
지 은 이 | 무라타 토시하루
옮 긴 이 | 신 찬
발 행 인 | 김 인 태
발 행 처 | 삼호미디어
등 록 | 1993년 10월 12일 제21-494호
주 소 | 서울특별시 서초구 강남대로 545-21 거림빌딩 4층
 www.samhomedia.com
전 화 | (02)544-9456(영업부) / (02)544-9457(편집기획부)
팩 스 | (02)512-3593

ISBN 978-89-7849-636-0 (13650)

Copyright 2021 by SAMHO MEDIA PUBLISHING CO.